DesignArt

디자인아트

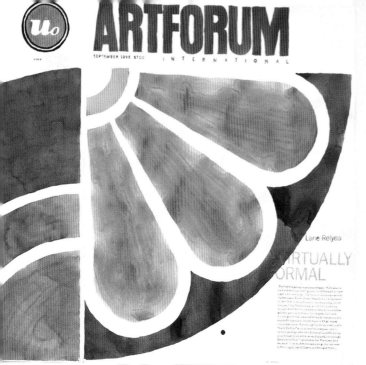

ARTFORUM

SEPTEMBER 1998 $7.00
INTERNATIONAL

Lane Relyea

VIRTUALLY NORMAL

COLOR

THE NEW BEET

alexander girard designs for herman miller

one year (eight issues) for £21

Wallpaper* Subscriptions
PO BOX 4271
Sittingbourne
ME9 0AR
UK

wallpaper*

herman miller for the home

알렉스 콜스 / 김상규 옮김

DesignArt
디자인아트

미술과 디자인의
로맨스

열화당

감사의 말

소피에게

이 책은 많은 글과 논문에서 시작되었다. 이에『아트 먼슬리(*Art Monthly*)』와 『컨템퍼러리(*Contemporary*)』『프리즈(*Frieze*)』『패러슈트(*Parachute*)』『디자인 이슈(*Design Issues*)』의 편집자들께 감사드린다. 나는 영국의 왕립미술대학 (Royal College of Art)과 바틀렛 건축학교(Bartlett School of Architecture), 미국 미시건의 크랜브룩 미술디자인대학(Cranbrook School of Art and Design)과 포틀랜드의 마인 미술디자인대학(Maine College of Art and Design)에서 강연을 한 바 있는데, 이 주제로 강연을 할 수 있게 해준 것에도 감사드리고 싶다.

지원과 조언을 아끼지 않은 데이비드 배틀러, 데이비드 블라메이, 코넬리아 그라시, 호르헤 파르도, 샌드라 퍼시벌, 크리스틴 슈나이더, 그리고 특별히 배리 슈와브스키에게 감사드린다. 이 책의 편집과 제작, 디자인을 맡아 주신 니콜라 비온, 애덤 브라운, 클레어 맨체스터, 엠마 우디위스, 로저 소프에게도 감사의 말을 전한다.

마지막으로 제작비를 지원해 준 서리 인스티튜트 오브 아트 앤드 디자인 (Surrey Institute of Art and Design)에 감사드린다.

표지
무라카미 다카시
〈LV 모놀리스〉(세부)
2003.
(pp.38–39 참고)
메리앤 보에스키
갤러리(뉴욕)와
루이비통 제공.

속표지
데이브 뮬러
〈슈퍼그래픽〉(세부)
1999.
블럼 앤드 포 제공,
로스앤젤레스.

차례

Introduction 서론

어떤 이는 미술을 감상하려고 하지만 또 어떤 이는 깔고 앉으려 한다. 이 폭넓은 범주는 그것이 어떤 종류의 미술이고, 그것에 무엇을 기대하느냐에 달려 있다. 물론 두 가지 입장 모두 유효하겠지만 이 책은 당신이 엉덩이로 깔고 앉아 쳐다볼 수 있는 유형의 미술에 대한 것이라고 할 수 있다.

간단한 말로 들릴지도 모르겠다. 하지만 사물을 바라보는 서로 다른 이 두 가지 방식 사이에는 늘 큰 격차가 있었기 때문에 그리 간단하지만은 않다. 순수주의자들은 미술과 디자인 사이의 격차를 특수성(specificity)이라는 이름하에 고수해야 할 조건으로 받아들인다. 멀티미디어가 범람하는 시대에서 미술은 고유의 특수성을 저버려서는 안 된다고 경고하기도 한다. 그런 한편, 조금 더 냉담한 방관자들은 그런 시대에 적응하고 살아남기 위해서 오히려 적극적으로 공생해야 한다고 주장한다. 즉 고유한 범위를 넘어서 영역을 넓혀 가야 한다는 것인데, 이를 위해서는 디자인이 적절한 동반자가 될 것이라고 보고 있다. 한 분야의 역사에 대한 인식에서 비롯된 특수성의 개념은 각 영역들간의 연계를 조성하는 역량만큼이나 디자인아트에서 중요하다고 할 수 있다. 따라서 어떤 면에서는 두 진영이 모두 잘못하고 있는 것일지도 모른다.

호르헤 파르도(Jorge Pardo, 1963-)가 최근 뉴욕의 디아 첼시(Dia:Chelsea) 미술관에서 설치작업한 〈프로젝트〉(2000)는 서로 다른 영역들의 이해가 왜 중요한지를 보여주는 좋은 사례. 파르도는 디아 첼시의 일층 전시장과 서점, 로비 등 세 공간을 발랄한 느낌의 타일로 마치 물이 흘러가듯이 연출했다. 그 설치 공간에 들어서면 작품 감상자와 도서 구입자를 하나로 묶어내는 어지러운 세상에 빨려들게 된다. 잠시 그 지역을 벗어났다고 여길 즈음에, 파르도가 고안한 파스텔 색상의 벽화들이 그 공간의 양 끝부분에 버티고 있다. 그리고 바로 옆에 있는 업무 공간은 그가 디자인한 낮게 걸린 조명들로 가득 차 있다. 실제 크기로 제작된 폭스바겐 뉴 비틀의 클레이 모형이 전시장 한가운데를 차지하고 있다. 한편 서점에는 마르셀 브로이어(Marcel Breuer, 1902-1981)와 알바르 알토(Alvar Aalto, 1898-1976)가 디자인한 의자들로 가지런히 채워진 휴게 공간이 마련되어 있다. 파르도는 각 공간과 사물의 확고한 해석을 통한 설치에서 특수성의 개념을 효과적으로 고수했고, 그러면서도 미술과 디자인을 가로지르는 설치를 고안함으로써 한데 어울리게 하려고 했다.

이러한 설치는 디자인이 현대미술을 이해하는 데 극히 중요한 것임을 보여준다. 또한 그만큼 디자인아트에 빠져든 최근의 그룹전들도 파란을 일으키고

호르헤 파르도
〈프로젝트〉 2000.
디아 첼시 미술관의
설치 장면, 뉴욕.

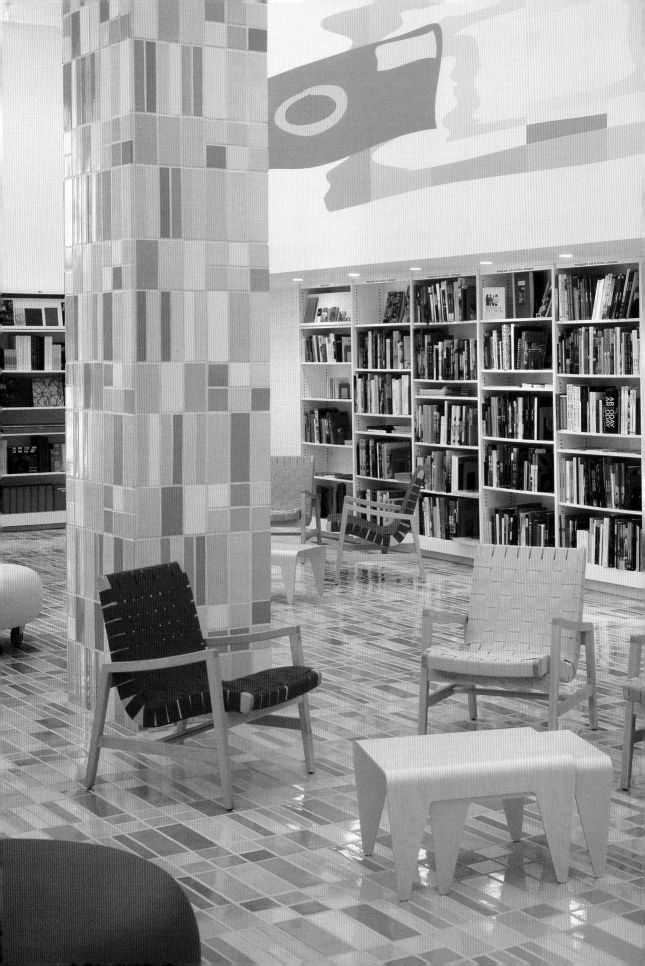

있다. 여기에는 2000년에 스톡홀름의 현대미술관에서 열린 「건축과 디자인의 경계에 있는 미술, 그렇다면?(What If? Art on the Verge of Architecture and Design)」전, 2000년 필라델피아의 펜실베이니아 대학 현대미술연구소에서 열린 「반디자인(Against Design)」전, 2001에서 2002년 사이에 샌터페이에서 열린 「상류사회 : 코즈모폴리턴의 재건을 향하여(Beau-Monde: Toward a Redeemed Cosmopolitanism)」전, 2003년 로스앤젤레스의 미술 건축 센터인 MAK에서 열린 「영역 넘기 : 예술가들이 세운 집(Trespassing: House x Artists)」전이 있다. 이들 전시에도 불구하고 그 흐름에 대한 폭넓은 비평적 언급은 턱없이 부족했다.

철학자이자 디자인에 대한 재치있는 해설자이기도 한 빌렘 플루서(Vilém Flusser, 1920-1991)는 디자인의 어원을 간단히 설명한 탁월한 글을 내놓았다. "그 단어는 기호(sign)를 뜻하는 라틴어인 '시그눔(signum)'에서 유래했고, 시그눔과 기호는 동일한 어원에서 나온 것이다. 따라서 어원적으로 볼 때, '디자인'은 'de-sign'을 의미한다."[1] 플루서는 계속해서 같은 맥락의 '기술(technology)' 등과 같은 또 다른 단어들을 면밀히 다루었다. "그리스어 '테크네(techné)'는 기술(art)을 뜻하며 목수라는 뜻의 '테크톤(tekton)'과도 관련이 있다. 그 기초 개념은, 목재는 아무런 형체를 갖지 않는 재료이지만 작가, 즉 기술자가 형태를 부여한다는 것인데, 이는 한 물건이 처음 등장했을 때 특정한 형태를 갖추게 되는 원인이 된다."[2] '디자인' '기계' '기술' '미술'에 대한 단어 설명은 서로 밀접한 관련이 있고 어느 하나도 다른 것을 고려하지 않을 수 없다. 그러나 19세기 중반의 현대 부르주아 문화는 예술의 세계와 기술의 세계를 정교하게 구분했으며, 그 결과로 문화는 서로 이질적인 두 갈래로 분할되었다. 하나는 과학적이고 정량적

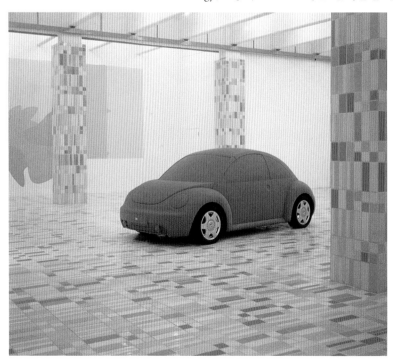

호르헤 파르도
〈프로젝트〉 2000.
디아 첼시 미술관의
설치 장면, 뉴욕.
폭스바겐 뉴 비틀의
실물 크기 모형.
(1995년 제작)
폭스바겐 디자인 소장,
캘리포니아 시미 밸리와
볼프스부르크.

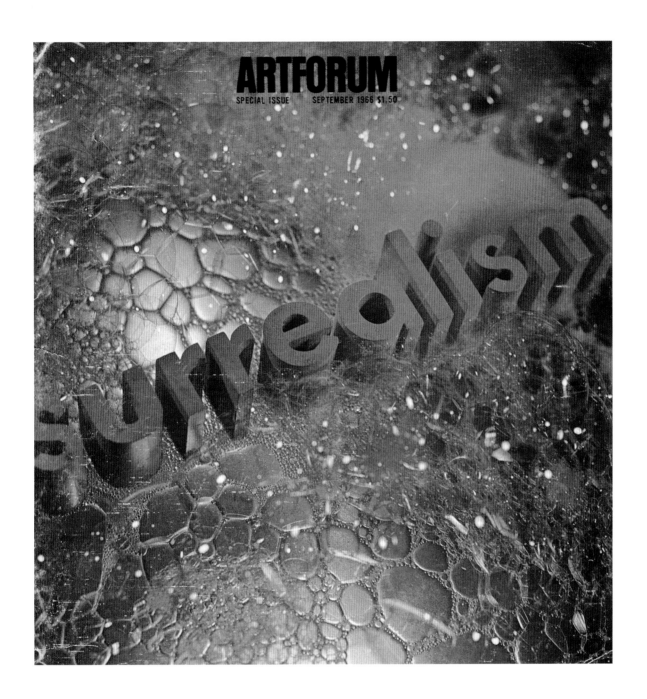

에드 러샤
〈비누로 문질러 닦은
초현실주의〉
「아트포럼」 1996년
9월호 표지.

이며 '딱딱한(hard)' 개념이 되었고, 또 하나는 미학적이고 가치를 평가하게 되는 '부드러운(soft)' 개념이 되었다. 이 불행한 분할은 19세기말 무렵에는 돌이킬 수 없는 것이 되었고 결국에는 디자인이라는 말이 이 두 갈래를 잇는 다리를 형성하게 되었다. 플루서가 20세기말을 독해한 것에 따르면, 디자인은 예술과 기술에서 새로운 문화의 형태들이 잉태되는 지점을 나타내게 되는데, 이런 점에서 디자인이 수행하는 역할은 예술이 활력을 얻는 데 결정적이라고 할 수 있다.

그러나 작가와 비평가들은 디자인이 미술에 영향을 끼친다는 사실을 곧잘 부인해 왔다. 로저 프라이(Roger Fry)부터 마이클 프리드(Michael Fried)에 이르는 의욕적인 형식주의자들은 작품에 '디자인'을 어떤 의미로 사용하는지를 전제하는 경향이 있었는데, 1920년대 바우하우스의 편협한 해석에 의존해 디자인의 맥락을 교묘하게 역설적으로 비하하기도 했다. 그들에게 디자인은 작가의 미적 확신을 옮겨 놓는 하나의 구조로서, 그 자체로는 눈여겨볼 만한 것이 전혀 없다고 여겼다. 1960년대말, 개념미술 작가들의 경우 산업디자인과 타이포그래피를 적극적으로 수용하면서도 여러 차례의 논쟁에서 미흡함이 드러난 점을 볼 때, 그들도 마찬가지로 디자인에 대해 모호한 입장이었다고 하겠다. 예컨대 아트 앤드 랭귀지 그룹(Art & Language Group)의 작업에서 타이포그래피의 역할은 빙산의 일각에 지나지 않았던 것이다. 형식주의자들과 개념미술 작가들 두 집단 모두 디자인을 빼놓고서는 상상할 수도 없음을 감안한다면, 경멸적인 의미로 디자인을 언급하는 것은 부당하다. 디자인아트를 통해 생각할 때 마음에 새겨 둘 핵심 논점은, 모든 미술이 아무리 다르게 보이려 애써도 디자인된다는 사실이다. 그러니까 결국 작가들에게 이는 실제로 강조의 문제일 뿐이다. 디자인과 결부됨을 드러내느냐 감추느냐의 문제라는 것이다. 디자인에 접근한 작가들 중 팝 아트 작가들은 그것을 온전히 수용했다. 리처드 아치웨거(Richard Artschwager, 1923-)는 가구 제작자로서 출발했음을 공개했고, 앤디 워홀(Andy Warhol, 1928-1989)도 전직 일러스트레이터였음을 숨기지 않았다. 런던의 인디펜던트 그룹(Independent Group, 1952-1955)은 아예 디자이너와 건축가들이 포함되어 있었다. 팝 아트에도 불안함을 보여주는 사례들이 있었다. 에드 러샤(Ed Ruscha, 1937-)만 하더라도 1960년대부터 에디 러시아(Eddie Russia)라는 이름으로 자신의 그래픽 디자인 작품을 발표했다. 물론 당시의 정치적 기류를 이용한 말장난이기도 하지만, 디자인에 대한 미술계

도널드 저드
〈무제〉 1993.
페이스윌덴스타인
갤러리 제공, 뉴욕.

의 인식에서 비롯된 부담이 있었던 것은 확실하다.

더 흥미진진한 사실은 디자인을 지향하는 미니멀리스트들의 전략적 수줍음이다. 1980년대에 도널드 저드(Donald Judd, 1928-1993)는 그가 요청한 사항에 맞추어 제작하도록 의자와 탁자를 특별 주문했다. 1960년대초에 작업했던 조각의 느낌을 강하게 띤다고 해도 저드는 그의 결과물에서 두 가지 두드러진 맥―구조 속에 감춤(sleek in structure)과 작품에 담긴 무표정함(deadpan in facture)―을 지키려고 힘썼다. 따라서 그가 이 분리에서 염려했고 또 그것이 의미했던 것은, 그는 자신의 이중생활을 보호하려고 무던히도 애썼다는 사실이다. 그 이미지 뒤에서 계획하고 시간을 보내면서도 디자이너 도널드는 미술가 저드와 동시에 대중 앞에 모습을 드러낸 적이 거의 없다. 그가 예측했듯이 그의 모든 결과물은 디자인계의 절대적인 상황에 놓이게 되었다. 인테리어에 대한 미술의 관련성을 근거로『홈 앤 가든(Home and Garden)』같은 잡지의 영역을 넘나드는 것이 그의 이론적인 성과의 초석으로 작용할 수도 있다는 점에서 중요한 일이기는 하지만, 『아트포럼(Artforum)』에 지속적으로 기고하는 철학과 졸업생에게는 그리 바람직하지 않은 일이기도 하다. 결국 저드는 앉거나 식사를 하거나 또는 생활할 공간이 필요할 때, 더 간단한 이유로는 돈이 필요할 때, 그때마다 디자인에게 도움을 구했다. 저드의 말대로라면, 그는 결단코 디자이너가 아니었다.

비교적 최근의 작가 세대들이 디자인의 외양을 가졌다 하더라도, 저드의 작

토비아스 레베르거
〈주차공간 설치작업의
계획안〉 1997.
노이거림슈나이더
갤러리 제공, 베를린.

업은 그것과 연관된 어떤 특별한 조건도 충족시키지 않는다. 다른 분야와 연대하는 열린 태도라든가, 관람자가 실제로 토론의 경험을 갖게 하는 조건들을 만들어낼 열망에는 미치지 못한다는 것이다. 이런 개념을 염두에 두고서 토비아스 레베르거(Tobias Rehberger, 1966-)는 최근에 새로운 공동작업을 위해 저드의 야외 조각작품 중 하나를 바(bar)에서 한시적으로 재현하려고 했다. 저드 재단은 그 제안을 단호히 거절했다. 레베르거가 했던 식의 프로젝트가 나오게 된 동기를 설명하기 위해서 리암 길릭(Liam Gillick, 1964-)은 다음과 같이 말하기도 했다. "우리 세대의 많은 사람들이 일반적으로 생각하듯이, 나는 미술의 맥락에서 통용되는 기성의 관점에 대한 일종의 비평으로서 디자인의 특정한 측면을 수용했다."[3] 이 세대 작가들의 눈에 저드는 더 이상 디자인의 맥락에서 초연하게 있을 수 없었다.

그러나 저드 시대의 논제에서는, 길릭이 디자인으로 선회하여 제기한 문제와 레베르거의 제안은 고급 예술의 일부가 지극히 해로운 것, 즉 굿 디자인(good design)으로 전향하는 꼴이었다. 사실 '굿 디자인'이라는 용어는 뉴욕 현대미술관(The Museum of Modern Art, MoMA)에서 연례적으로 열린 현대 디자인(contemporary design)의 트렌드 전시에서 유래했다. 1940년대말부터 1950년대 중반까지 열린 이 행사는 전시에서 제시한 미학이 문화의 주류를 이루게 되기를 기대했다.

디자이너이자 이론가인 조지 넬슨(George Nelson, 1907-1986)은, 이 기간 동안 굿 디자인이 보여준 가치가 '합판과 고무나무로 된 굿 디자인 학교'[4]라는 언급을, 돋보이는 참고문헌과 더불어 제공해 주었다. 넬슨은 친분있는 건축가가 어떻게 해서 스테이션 왜건을 구입하게 되었는지 꽤나 빈정대면서 자세히 얘기했다. 건축 잡지에 그가 디자인한 현대 주택이 최신작으로 여러 차례 소개된 바 있었는데, 클라이언트들이 현대식 가구를 갖추지 않았기 때문에 인테리어 사진에서 만족할 만한 이미지를 얻기 위해 사진사와 카메라, 조명 장비, 커다란 고무나무, 그리고 알바르 알토의 스툴과 팔걸이 의자, 테이블 몇 가지를 싣고 다녀야만 했던 것이다.

넬슨의 이야기는 '굿 디자인'의 개념이 어떻게 해서 1950년대에 그토록 편재하게 되었는지를, 그리고 그와 같은 최신 디자이너와 작가들에게 그 용어는 거의 무의미했음을 보여준다. 문화 영역에서 이런 평준화가 진행되어, 그 용어는, 거친 아방가르드 취향에 비추어 너무도 미끈하다고 생각되는 새로운 미

술 형식을 두고 이를 헐뜯으려는 미술 비평가들이 즐겨 사용했던 것이기도 하다. 예컨대, 1960년대 후반에 클레멘트 그린버그(Clement Greenberg, 1909-1994)는 미니멀리즘 작업이 등장하는 것을 보고 '굿 디자인 시대로 퇴보한다'고 느꼈다.[5] 몇 줄 밑에 그 증거로, 엘즈워스 켈리(Ellsworth Kelly, 1923-)와 케네스 놀런드(Kenneth Noland, 1924-) 같은 화가들이 디자인, 특히 바우하우스에서 유래한 형태 요소들을 적용하면서 그들이 '굿 디자인에 편승하는' 사례가 된다고 제시하기도 했다. 한참 지난 일이라고는 해도, 가장 최근의 디자인아트가 1990년대 후반의 비평에서 주목받게 되면서 똑같은 용어가 그런 식으로 언급되자, 이전의 일들이 멀쩡히 반복되었다. 이전 세대의 몇몇 비평가들과 작가들, 특히 저드 세대의 영향 아래에 있는 이들에 따르면, 파르도의 작업은 굿 디자인의 경계 안에 안주한 셈이었다. 따라서 다시 한번 한 세대의 고급예술은 또 다른 세대의 굿 디자인으로 나타났던 것이다.

'디자인아트'라는 용어는 그 열기를 더할 뿐이다. 아마도 이것이 각 영역 사이에서 자연스레 이데올로기적인 골을 만드는 것인지도 모르겠다. 이것은 처음부터 여기에 연계된 많은 현대 작가들로부터 나온 용어라는 것을 분명히 해두자. 조 스캔런(Joe Scanlan, 1961-)은 이 주제와 딱 맞는 글들을 쏟아낸다. 2001년에 닐 잭슨(Neal Jackson, 1959-)과 공동 집필한 「자, 명품을 드세요(Please, Eat the Daisies)」라는 제목의 글에서, 독자들에게 이 용어를 맛깔스레 설명하고 있다. "디자인아트는 건축, 가구, 그래픽 디자인과 뒤섞여 장소와 기능, 스타일로 승부를 거는 모든 작업이라고 느슨하게나마 정의를 내릴 수 있다."[6] 작가들에 의한 '디자인아트' 용어의 사용과 실질적인 발전은 미니멀리즘과는 분명히 차별성이 있다. 미니멀리즘의 대표적인 인물로 간주되는 이들은 그들의 작품에 미니멀리즘을 외형적으로 적용했기 때문에, 미니멀리즘은 비평가들과 좋지 못한 관계를 이루는 용어가 되었다. 때때로 '디자인'과 '아트' 두 단어는 작가들에 의해 거리를 두게 되나 종종 병행하는 경우도 있다. 인쇄매체에서 보면 달리 보일 수도 있지만 실제로는 그런 의미를 담고 있을 뿐이지 작품에서는 드러나지 않는다. 따라서 용어 그 자체에 너무 집착할 필요는 없다.

디자인아트가 논의될 때면 대체로 영역 '침범'의 관점으로 다룬다. 그러나이 특정한 쟁점을 부각시키는 것은 그렇잖아도 복잡한 상황을 더욱 혼란스럽게 만들기 쉽다. 이 작가들이 경계를 침범한 것이라기보다는 관심에 따라서 미

술과 디자인의 로맨스에 가담한 것이기 때문이다. 여기서는 '동시성(simul-taneity)'이라는 개념이 적절하다. 가장 매력적인 디자인아티스트들은 그들이 수행하는 역할을 극도로 유연하게 인식하기 때문에, 때로는 미술가로, 때로는 디자이너로 작업하는 것을 흡족하게 생각한다. 물론 그들이 바라는 대로 역할과 상황이 늘 잘 맞아떨어지는 것은 아니다. 소니아 들로네(Sonia Delaunay, 1884-1979)는 1920년대에 이 용어를 처음으로 사용했다. 그녀가 활동하던 시대의 몇몇 작가들의 실천을 동시적인 것으로 간주해 보면, 디자인아트를 결정적인 패러다임이나 운동의 차원으로까지 생각할 필요는 없어 보인다.

미술과 디자인의 교류에서 경제적인 측면도 고려해 볼 가치가 있다. 작가에게 디자인은 돈을 벌게 해주고, 더 많은 관람자에게 다가갈 수 있게 해주고, 세련되게 보이는 수단을 제공해 주기 때문에 매력적이다. 게다가 디자인아트 작업이 더 많이 이루어지는 동안, 앉고 생활할 곳을 더 많이 갖게 되는 것은 말할 것도 없다. 미술은, 마치 심오해 보이는 태도를 획득할 수 있을 것처럼 디자이너들을 현혹하지만, 동시에 실패라고 할 만한 결과를 낳기도 한다. 현역 디자인아티스트 그룹의 많은 구성원들은 대부분 1970년대초에 성장한 이들로서, 미술과 디자인 사이의 교류가 갖는 경제성에 대해 자기 나름의 방식을 취하고 있다. 스캔런의 경우는 사리분별이 확실하다. "디자인아티스트들 대부분이 영화「아이스 스톰(Ice Storm)」(이안 감독의 1997년작)에 나오는 냉담한 아이들처럼 되고 싶어하지만 그만큼 냉정하지는 못하다. 우리는 개빈 브라운(Gavin Brown)이나 리르크리트 티라바니아(Rirkrit Tiravanija, 아르헨티나 출신의 개념미술 작가―역자)가 아니고, 더구나 크리스티나 리치〔Christina Ritchie, 「아이스 스톰」에서 백인 중산층 가장인 벤의 딸 웬디로 출연한 배우―역자〕나 토비 맥과이어(Toby McGuire, 벤의 장남 폴로 출연한 배우―역자)도 아니다. 우리는 크리스티나를 향한 열망을 품고 있으면서도 한편으로는 충족되지 않은 두려운 욕망으로 갈등을 겪는 우울한 어린 형제〔「아이스 스톰」에서 웬디와 사귀었던 마이키와 그의 동생 샌디―역자〕인 것이다."[7]

이 책『디자인아트』는 막연히 예술가 중에서 디자이너 자체를 중심으로 두기보다는, 디자인을 수용했거나 디자인의 성향을 띠고 작업해 온 그룹을 선택해 초점을 맞추었다. 마지막으로 이 책에서 관통하고 있는 핵심 주제들은, 예술가가 디자인을 어떤 목적으로 활용하고 있는지, 말하자면 단순히 좀더 정교한 구성을 얻어내려고 하는 것인지, 아니면 창의적인 결과를 위해서 영역간의

경계를 넘나들며 활동하려는 것인지, 전시 도록과 같이 예술가 자신을 제시하면서도 디자이너들에게 곧잘 맡기는 몇 가지 요소들을 통제하려고 하는 것인지, 정말로 미술과 디자인 사이 그 어딘가에 새롭게 도전할 작업의 유형을 만들어내려는 것인지를 탐색한다. 미술과 디자인의 접촉이 직면하는 실질적인 본질에 대한 논쟁은 곧 다음과 같은 생각들을 떠올리게 한다. 이 만남이 이데올로기적 교의(敎義)에 따라 살아가는 방식을 바꿀 혁명적인 기쁨의 핵심일까. 또는 개인 생활의 모든 부분을 풍부한 장식으로 젖어들게 하는 것일까. 아니면 계속되는 실험을 통해서 여태 알려지지 않은 미술과 디자인의 새로운 생활양식을 서서히 가다듬는 것일까.

이러한 많은 생각들은 장식과 꾸밈이 디자인아트에 연계되고 종종 실용성에 단순히 역행하게 되는 방식으로 관심의 방향을 돌린다. 1908년에 아돌프 로스(Adolf Loos, 1870-1933)가 「장식과 범죄(Ornament and Crime)」라는 악명 높은 글을 쓴 이래, 장식 그리고 미술과 건축과 디자인에서 일어난 장식적인 효과들은 퇴행적이거나 적어도 필요 이상의 과잉이라고 여기는 경향이 생겨났다. 로스의 입장에서 보면 이러한 장식적 효과는 20세기 전환기에 나타난 아르누보의 전형이 다른 영역들에서 덩달아 일어나게 된 부산물이었다. 로스는, 장식을 제한하기 위해 각 영역들이 거리를 두어야 한다는 자신의 이론에서 비롯된 도덕적 규범을 만들었다. "나는 다음과 같은 진리를 발견했고 이를 세상에 선포한다. 문화의 진화란 곧 일상에서 사용되는 물건에서 장식을 제거하는 것이라고 하겠다."[8] 장식을 제지하는 것에 만족하지 않고 생활에서 아예 추방하려는 완강한 노력으로, 로스는 심지어 식사에도 똑같은 가혹한 규율을 적용하려 했다. "지난 세기의 성대한 메뉴들은 공작과 꿩, 바닷가재를 먹음직스럽게 장식했지만 이것을 포함해서 모든 것이 내게는 역효과를 낳았을 뿐이다. 박제된 동물 시체를 먹는 것 같은 생각에 잘 차려진 요리가 혐오스럽기만 하다. 나는 로스트 비프(roast beef)를 먹는다."[9] 지금도 이런 풍조는 계속된다. 『디자인과 범죄(Design and Crime)』(2002)에서 할 포스터(Hal Foster)는 장식을 거부하는 로스의 논박을 명목으로 특이성(specificity)이 상실된 점을 애도하고 있다. 포스터는 "로스의 반(反)장식 명령이야말로 확실한 모더니스트의 진언(mantra)이다. 그리고 포스트모더니스트들이 로스 같은 모더니스트들을 차례차례 규탄해 온 것은 청교도적인 예의 바름이 그러한 말 속에 각인되어 있기 때문이다"라고 역설한다.[10] 그리고 "각 활동 사이의 구별이 재편되거나 재연되어야

할 시점에 와 있는지도 모른다"고 언급하면서 포스터는 시대가 다시 바뀌었음을 인식하고 있다.[11] 특이성의 개념은 영역을 가로지르면서 작업하는 경향의 반대 지점에 놓인 덕분에, 이 경우에서도 특이성은 또 한번 승리를 거둔다. 그래서 매체 지정 예술(medium-specific art)의 엄격한 채식주의 음식에 집착함으로써 포스터가 로스보다 한술 더 뜬다는 것은 그 책의 나머지 부분에서 어렵지 않게 이해할 수 있다.

어떻게 로스의 문제 제기가 전반적인 논의에서 아직도 지배적인지를 지적하는 이때, 장식과 꾸밈을 강조하는 디자인의 형태에 대한 담론을 복원할 필요가 있다. 미술과 디자인의 조화에 대해 서술한 사람들 가운데 시대를 초월해 날카로운 비평가로 손꼽히는 이들의 글에서 이런 과제가 바로 중심에 놓이는 것은 우연의 일치가 아니다. 존 러스킨(John Ruskin, 1819-1900)과 윌리엄 모리스(William Morris, 1834-1896), 오스카 와일드(Oscar Wilde, 1854-1900)가 여기에 해당하는 인물이다. 러스킨과 모리스는 장식의 미학적 효과와 밀접한 관계에 있는 사회적 의제를 촉발시켰다. 수공예 디자인에 대한 입장을 정리하면서, 건축과 조각, 회화와 같은 '지적'인 예술 그리고 인테리어 건축과 공예 같은 '장식적' 예술 사이에 생긴 구분이 잘못된 추측에 근거하고 있음을 인지했다. 1882년에 탈고한 「소예술(The Lesser Arts)」이라는 글에서 모리스는, 그의 의제가 "인간이 항상 일상의 친숙한 부분을 아름답게 하기 위해 다소나마 노

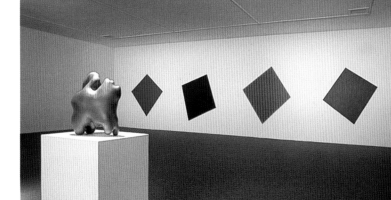

케네스 프라이스
(앞부분)
〈주걱턱〉 1997.

엘즈워스 켈리
(뒷부분)
〈파랑 검정 빨강 초록〉
2000.
캔버스에 유채, 넉 점.
254×1229.4cm.
제4회 샌터페이
국제 비엔날레.
(2001. 7 - 2002. 1)

력해 온 미술의 위대한 육신"이라는 주제를 연구하려는 것이라고 단언했다.[12] 모리스와 마찬가지로 러스킨도 1859년에 다음과 같이 주장한 바 있다.

"장식적인 것을 제외한다면 예술에 대한 최고의 주문은 없다. 지금껏 나온 최고의 조각은 신전의 전면을 꾸미는 것이었다. 최고의 회화는 방을 꾸미는 것이었다. … 장식예술의 개념을 어떤 식으로든 한번에 없애 버린다면 예술의 질이 떨어지게 되거나 예술과 분리될 것이다."[13]

와일드는 이들의 통찰력과 일치하지만 장식이 촉발시킨 경박함이 과장의 극치를 이루어 한계를 넘어선다고 비난받을 만큼 그들의 방법론을 뒤틀었다. 오직 그만이 감각적 자유가 어떻게 미적 화려함에 편승할 수 있었는지를 설명하려 했던 것이다. 1891년에 출간된 그의 책『도리언 그레이의 초상(*The Picture of Dorian Gray*)』에서는 그러한 미적 백일몽을 옹호하고 있는데, 이 책의 도입부만큼 효과적인 장면은 어디에도 없을 것이다.

"페르시아 안낭(鞍囊)으로 만든 소파에 누운 채 언제나처럼 계속해서 담배를 피우고 있는 헨리 워튼 경의 눈에는 꿀의 감미로움과 빛깔을 지닌 금련화가 반짝이며 비치고 있었다. … 이따금 밖을 날아가는 참새의 꿈 같은 그림자가, 커다란 창에 드리운 비단 커튼 위로 지나갈 때마다 일본풍의 정서를 자아내게 한다. … 방 중앙에는 이젤이 세워져 있었고, 거기에는 유난히 아름다운 모습을 지닌 청년의 전신상이 걸려 있었다."[14]

와일드는 인테리어 장식과 일본풍 문양, 아방가르드 회화를 포함하여 무수한 영역들을 넘나들었다. 그야말로 설득력있는 급습(swoop)이었다. 장식과 공예에 대한 그의 비평문들은 이와 비슷한 언급에 머물러 있기 때문에, 이들에 대한 내용을 나중에 다시 언급할 것이다.

앞에서 언급한 비평가들은 19세기 후반 영국에서 일어난 미술공예운동(the Art and Crafts movement)과 어느 정도 관련이 있다. 20세기초에 이른바 원류 아방가르드—네덜란드의 데 스틸(de stijl), 독일의 바우하우스, 러시아의 구성주의—가 다방면에서 미술과 디자인 쟁점에 호의적인 이론들을 잇달아 진전시켜 나갔다. 그러나 이 운동의 대표적 인물들이 쓴 글은 강력한 이론적 프로

그램을 실용화함으로써 미술과 디자인 사이의 상호 연계성들이 제 역할을 수행하는 방법을 한층 더 정교하게 추구했다. 1923년에 나온 『바우하우스의 이론과 조직(*The Theory and Organisation of the Bauhaus*)』에서 발터 그로피우스(Walter Gropius, 1883-1969)는 "바우하우스는 미술과 디자인의 모든 교육훈련을 통합하여 성취하기 위해… 모든 창의적 노력을 조율하기 위해 분투한다. 바우하우스의 궁극적인 목적은 구조적인 예술과 장식적인 예술 사이에 존재하는 장벽이 없는… 예술의 공동작업이다"라고 주장했다.[15] 그 상황에 대한 그로피우스 특유의 확고부동한 수확의 결과로, 와일드의 문장이 발굴해 놓은 유연함과 경박함은 제한되었다. 장식적 효과들은 외면당했고 꼬불꼬불한 것은 바로 펴졌다. 그로피우스의 담론은 예술을 통합한다는 아방가르드의 목표를 수용했지만, 그러한 만남이 필연적으로 낳게 되는 유연성의 감성은 박탈당했다. 결국 이 예술의 동행은 로스의 이론에 필적할 만큼 석연치 않은 건조한 이론적 프로그램이 된 것이다. 바우하우스 도그마가 널리 퍼진 결과, 특히 미국에서는 디자인과 장식의 모험적인 측면들을 거추장스럽게 여기게 되었다. 혼란에 빠지지 않기 위해서는, 적어도 인디펜던트 그룹의 취향이 다시금 쟁점으로 떠올랐던 1950년대 중반까지 침묵을 지켜야 했다. 다음에 올 장(章)들에서 입증하고 있듯이 1960년대에는 토론이 정말로 왕성하게 이뤄졌지만 이는 회색조의 신개념주의(neo-Conceptualism) 하나 때문에 자취를 감추었고, 비교적 초기에 언급되었던 전시들을 통해 이 쟁점이 다시 한번 비평적 관심을 받게 된 1990년대 중반까지 지속되었다. 1990년대 중반의 이 일로 한 단계 발전을 하기도 했다.

앞에서 제기된 질문들에 대답함으로써 이 책은 디자인을 향한 더 유연한 접근방법을 강요한다. 와일드가 장식에 대해 언급한 것과 같은 담론들을 복원하는 것이 이 프로젝트의 요점이다. 앙리 마티스(Henri Matisse, 1869-1954)와 같은 작가의 작업을 복구하는 것도 마찬가지다. 패턴을 다루는 첫 장의 회화작품부터 건축에 할애한 마지막 장에 소개된 방스의 로자리오 성당(La Chapelle du Rosaire)에 이르기까지, 마티스가 이 책의 각 장에서 거의 빠짐없이 나타나는 몇몇 작가들 중 한 명이라는 점은 우연이 아니다. 디자인에 무관심한 마티스의 태도는 디자인과 우열을 다투려 하던 바우하우스나 로스의 태도보다 본질적으로 훨씬 더 호기심을 불러일으킨다. 마티스의 작품은 연관된 다른 영역들로부터 영감을 받기에 충분할 정도로 순응적이고, 반대로 각 영역에 자극을 줄

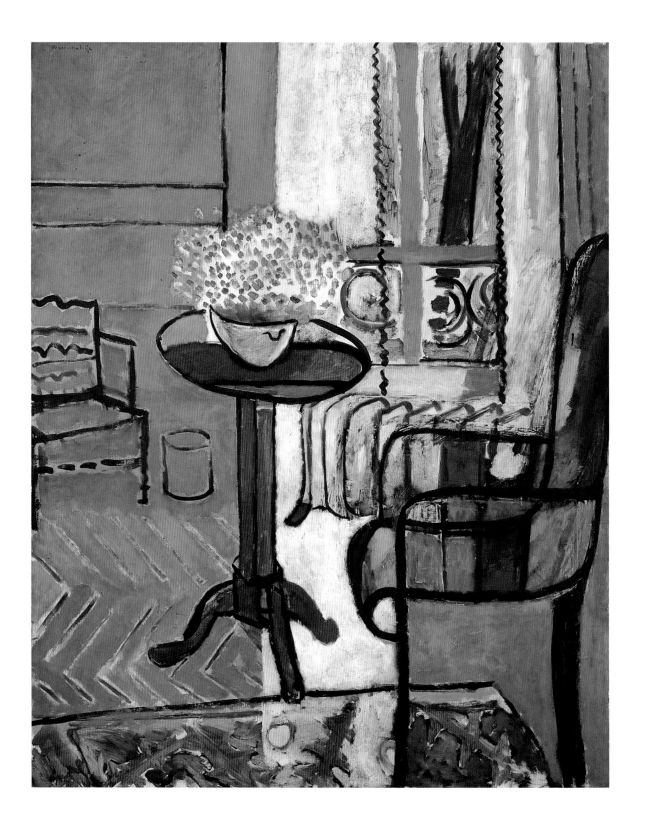

앙리 마티스
⟨창문⟩ 1916.
더 디트로이트
인스티튜트 오브 아츠.
디트로이트 시 구입.

1 Vilém Flusser, 'About the Word Design', *The Shape of Things: A Philosophy of Design*, London and New York 1999, p.17.
2 위의 책.
3 Liam Gillick, 'The Semiotics of the Built World', *Liam Gillick: The Woodway*, exh. cat., Whitechapel Art Gallery, London 2002, p.81.
4 George Nelson, 'Modern Decoration', *George Nelson on Design*, London 1979, p.185.
5 Clement Greenberg, 'Recentness of Sculpture' (1967), *Clement Greenberg: The Collected Essays and Criticism*, ed. John O'Brian, vol.4, Chicago and London 1993, p.254.
6 Joe Scanlan and Neal Jackson, 'Please, Eat the Daisies', *Art Issues*, January/Febrary 2001, p.26.
7 2003년 여름, 스캔런이 필자에게 개인적으로 보낸 답장.
8 Adolf Loos, 'Ornament and Crime' (1908), *Programs and Manifestoes on Twentieth-Century Architecture*, ed. Ulrich Conrads, Cambridge, Massachusetts, 1964, p.20.
9 위의 책, p.21.
10 Hal Foster, *Design and Crime (and Other Diatribes)*, London and New York 2002, p.14.
11 위의 책.
12 William Morris, 'The Lesser Arts' (1882), *Art in Theory: 1815-1900*, ed. Charles Harrison, William Wood and Jason Geiger, Cambridge, Massachusetts, and London 1998, p.751.
13 John Ruskin, 'The Decorative Arts' (1859), *The Two Paths*, London 1956, pp.74-76.
14 Oscar Wilde, *The Picture of Dorian Gray* (1891), London and New York 2000, p.7.
15 Walter Gropius, 'The Theory and Organisation of the Bauhaus' (1923), *Art in Theory: 1900-1990*, ed. Charles Harrison and William Wood, Cambridge, Massachusetts, and London 1993, p.340.
16 Henri Matisse, 'Notes of a Painter' (1908), *Matisse on Art*, ed. Jack Flam, revised ed., Berkley 2001, p.42.

만큼 강하다. 그는 영역간의 경계들이 일시적으로 불분명해지기보다는 오히려 그것을 더 확실히 하곤 했다. 그리고 오늘날 마티스의 예술에 권위를 부여하는 것은 잠정적인 —즉 견고하게 정의되거나 반대로 완전히 삭제되는 것을 뛰어넘어, 투과할 수 있는— 경계에 대해 강조한 바로 이 지점이다. 따라서 마티스가 1908년에 했던 말로 이 서론의 결말을 장식하는 것도 적절할 것이다. 로스가 장식에 반대하는 통렬한 비난을 퍼붓던 바로 그 해에 발표한 이 내용은, 회화를 디자인의 한 부분으로 간단하게 독창적으로 전환시켰다.

"내가 꿈꾸는 것은 균형잡힌 예술, 순수함과 평온함이 있는 예술, 주제를 교란시키거나 침체시키지 않는 예술이다. 이 예술은 저술가뿐만 아니라 비즈니스맨을 포함한 모든 정신 노동자를 위한 것일 수도 있는데, 예컨대 사람의 마음을 달래고 진정시키는 것이 될 수도 있고, 지친 이에게 휴식을 제공하는 좋은 의자와 같은 것일 수도 있다." [16]

Pattern 패턴

1

앙리 마티스가 맛깔스러운 색(ambrosial color)으로 뒤덮인 실내장식을 그의 독특한 채색 구성으로 변형시키기 시작한 이래, 추상회화가 장식으로 전락했다는 비난이 끊임없이 제기되었다. 이것은 장식에 정통한 담론이 충분치 않아서 갑작스레 생겨난 일이 아니라, 분명히 모더니즘 비평을 통해 지속적으로 우위를 차지해 온 아돌프 로스의 수사학 때문이다. 예컨대, 19세기말에 알로이스 리글(Alois Riegl, 1858-1905)이 쓴 장식적인 로마네스크 예술에 관한 글은 바우하우스 세대에 의해 그 연관성을 의심받았고, 더구나 거의 최근까지 독일에서는 번역도 되지 않았다. 20세기 후반경, 장식이라는 주제가 저명한 미술사가 에른스트 곰브리치(Ernst Gombrich)의 저서『양식의 감각(A Sense of Order)』(1979)에서 다루어졌을 때, 그 결과는 그의 오스트리아 선배들의 솜씨가 부족했다는 것이 알려졌을 뿐이었다. 오늘날 여전히 대부분이, 패턴은 경박하다는 주장을 편 바우하우스의 뒤를 이은 모더니스트 비평가들의 주장에 잘 부합하고 있다는 점은 새삼스러울 것이 없긴 하지만 유감스러운 일이다. 왜냐하면 한 예술가가 패턴을 사용한다고 해서 반드시 시장성을 염두에 두고 작업한다고 볼 필요까지는 없기 때문이다. 그렇다고 시장에서 환영받지 말라는 법도 없다.

대부분의 벽지 디자인이 지닌 과다하고 무미건조한 특징을 종종 거역하곤 했던 추상회화는 곧 장식의 기능을 받아들였는데, 특히 수집가의 집과 그들의 사업장에서 벽난로 위나 로비와 같이 제각기 선호하는 공간을 그 주무대로 삼았다. 장식적이고자 하는 추상회화의 경향은, 1950년대까지 엘즈워스 켈리나 케네스 놀런드 같은 추상화가들이 당시 벽지에 널리 유행하던 문양보다 훨씬 더 복잡한 문양을 사용했을 정도로 확대되었다. 오늘날 지속적으로 발달하는 패턴의 일부로 작업을 하는 예술가들, 이를테면 무라카미 다카시(Murakami Takashi, 1962-)나 토비아스 레베르거와 같은 이들은, 장식적인 마무리를 위한 자신들의 작업의 차용 가능성에 크게 주목하여 그들의 작업을 필연적인 전제로 내세우곤 했다. 결과적으로 회화와 텍스타일 디자인 사이에서 긴밀한 상호작용이 나타나게 되었다.

화가들은 다양한 방식으로 장식적인 것을 채택해 왔지만, 디자인과의 유연한 관계를 갖게 될 가능성을 타진하고 이끈 사람은 바로 마티스였다. "예술작품에서 장식적인 것은 너무도 소중하다. 이것은 본질적인 특성으로, 어떤 화가의 그림이 장식적이라고 말한다고 해서 작품의 가치가 떨어지는 것은 아니

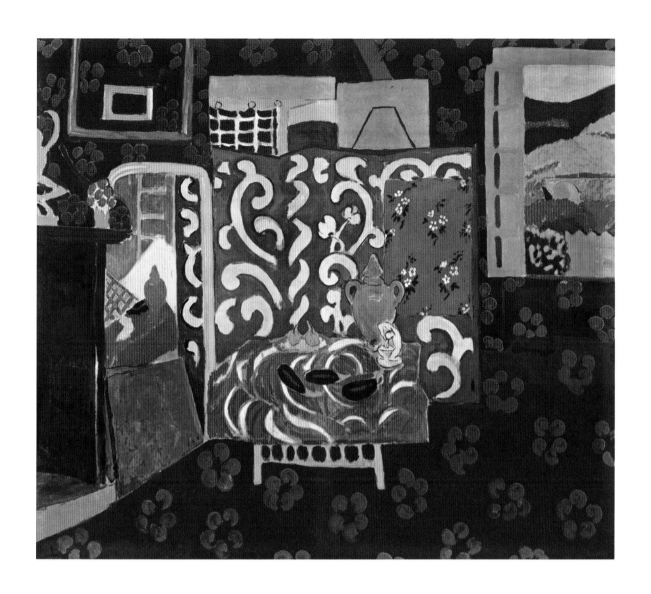

앙리 마티스
〈가지가 있는 실내〉
1911.
그르노블 박물관.

앙리 마티스
〈애도자의 의상〉
1920.
오스트레일리아
국립미술관, 캔버라.

다.”[1] 마티스의 1911년 작품 〈가지가 있는 실내(Intérieur aux Aubergines)〉는 어떻게 회화가 본유의 장식적 기능을 박탈당하지 않고도 장식을 통해 주제를 현명하게 다룰 수 있는가를 보여주는 명백한 예다. 결과적으로 이 그림은 군청색과 적갈색의 꽃무늬 모티프로 구성된 배경을 형성하고 있고, 이러한 꽃무늬 모티프 위에서 다른 모든 것들은 부유하며, 놀랍게도 이들을 뒤따르는 면에 의해 강조되는 방식을 고려해 볼 때 이 층위는 실제로 작품으로서 걸려 있는 그림을 뒤덮은 듯이 보인다. 그 다음 면은 병풍으로 구성되어 있는데, 이 병풍은 구도의 중반부를 품고 있는 강한 곡선으로 덮여 있다. 그리고 또다시 직사각형의 꽃무늬 벽지가 정물의 배경으로 작용하며, 여기서 압권은 가지가 놓인 부분이다. 패턴의 이러한 상호작용 속에서 무언가 진기한 것이 발생할 때까지 면은 또 다른 면을 병치시킨다. 장식적인 효과는 매우 불안정한 것이어서 얼마 동안 그 첫번째 면은 정물을 막 감싸려는 듯 앞으로 나온다. 그것이 불현듯 다시 제자리로 되돌아가기 전에 말이다.

마티스는 일찍이 자신의 명성을 획득했던 1920-30년대 내내 회화와의 긴밀한 관계 속에서 융단이나 목도리, 병풍이나 태피스트리를 위한 다수의 디자인을 생각해냈다. 또한 그는 세르게이 디아길레프(Sergei Diaghilev, 1872-1929)가 제작한 「나이팅게일의 노래(Le chant du rossignol)」(1919-1920)와 레오니드 마신(Léonid Massine, 1896-1979)이 안무를 맡은 「적과 흑(Rouge et Noir)」(1939)에서 발레복을 디자인하기도 했다. 이 의상들은 삼차원적으로 표현되었으며, 그 구성은 마티스가 자신의 회화에서 가상으로 입체감을 묘사했던 것이었다. 이를테면 〈애도자의 의상(Costume for a Mourner)〉에서 면직물과 펠트를 소재로 한 예복은 실크와 벨벳에서 잘라낸 삼각형과 줄무늬로 채워져 있는데, 이것은 「나이팅게일의 노래」를 위해 주문제작한 것으로, 마치 〈가지가 있는 실내〉 속 병풍에서 끄집어낸 것처럼 보인다. 그 의상 제작의 단순함은 1940년대 그의 컷아웃(cut-out) 기술에서 발견할 수 있다. 채색된 몇 장의 종이를 이 방식으로 자르고 더 무거운 종이 위에 풀로 덧붙였다. 이러한 기술은 '재즈(Jazz)'라는 제목으로 1943년에 시작한, 마티스의 서적 프로젝트에서 충분히 실현되었다. 연이은 작업들은 예술가에게 일련의 장식적인 깊이를 나타내 주었지만 점차 지나치게 점잖아지는 것에는 반감을 표했다. 이것은 하나의 치밀한 방식 때문이었는데, 색채를 조화롭게 조직하는 그의 예전 성향은 재즈 음악을 구성하는

소니아 들로네
〈글로리아 스완슨을
위한 수놓인 옷〉
1923.

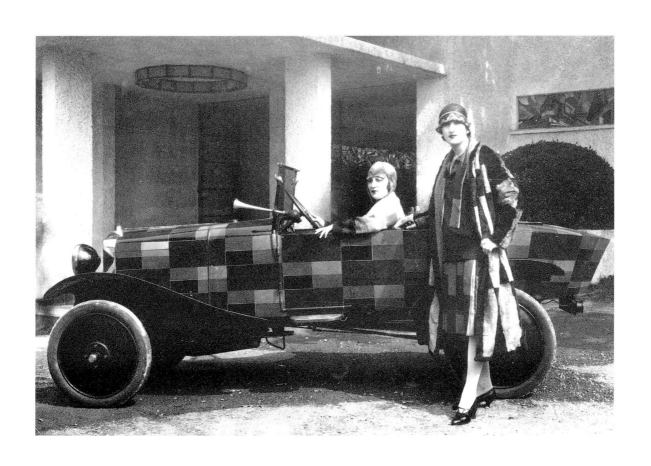

소니아 들로네
〈엑스포 1925〉
자동차와 모델들,
1925.

불협화음에 따라 날카로운 성향으로 대체되었다. 이를테면 〈크레올 무용수(Creole Dancer)〉(1947)의 바탕을 구성하고 있는 붉은색과 주황색의 규칙적인 사각형은 초록색으로 표현된 심취한 무용수의 모습으로 인해 비밥(bebob)처럼 어느 순간 비스듬하게 찢겨진다. 동시에 1950년대초 독립적인 컷아웃을 만들면서 마티스는 이러한 처리 과정을 방스 로자리오 성당의 성직자들을 위한 의복 구조로 전환시켰다. 이렇게 마티스의 회화와 디자인 작업 사이의 관계는 다양한 발전 단계를 거치면서 점차 면밀히 학습된 동시성을 갖추게 되었다.

소니아 들로네는 회화와 직물 및 의상 디자인의 진정한 조화를 이루고자 했던 최초의 인물이었다. 1926년에 쓴 「패션 디자인에 끼친 회화의 영향(The Influence of Painting on Fashion Design)」이라는 글에서 언급했듯이 이러한 아이디어들은 마티스의 전례가 없이는 생각할 수 없는 것이었다. 그 글에서 "마티스는 색의 관계를 더 첨예하게, 말하자면 더 격분시키는 효과를 내는 작업을 시도했다. 색을 이렇게 격화시키는 것은 그 선을 변형하고 단절시키는 것으로 귀결되었다. 그는 심지어 포스터와 같은 평면 위에서 입체물의 효과를 얻으려고 했다"고 설명하고 있다.[2] 들로네의 회화는 1911년까지의 파리의 다른 아방가르드 화가들에게서 영향을 받았는데, 당시 그녀는 아이를 위해 퀼트 이불을 디자인하고 있었다. 퀼트는, 일 년 뒤에나 입체파 작가들에 의해 알려진 것으로 알고 있는 콜라주 기법과 유사한 점이 있지만 그 이면의 구성방식은 사실상 매우 다르다. 왜냐하면 퀼트에서 조합을 이루는 출발점은 어떤 회화적 주제가 아닌 하나의 구성적 절차이기 때문이다. 이 절차는 채색된 간단한 천 조각을 배치한 후, 조화로운 배열이 완성될 때까지 사이즈와 모양 그리고 그 주변 것들의 배치를 결정짓는다. 비록 퀼트보다 일 년 늦게 시작되었지만, 분명히 들로네의 추상회화와 드레스의 개념적 기원은 여기에 있을 것이다.

이 시기 들로네의 회화는 텍스타일과 동시에 발전했는데, 이것은 구속받지 않은 형태와 색의 실험들이었다. 1914년까지 그녀는 일상적인 광고의 기호에서 가져온 텍스트와 콜라주 요소들을 자신의 회화에 혼합하기 시작했다. 당시 그녀의 주요 그림들은 순수 추상을 갖고 놀았고, 1916년 〈원반(Discs)〉이라는 제목의 시리즈에서도 분명히 나타난 요소인 강렬한 색의 뚜렷한 선형들에 대한 애착을 발전시켰다. 이 원반은 꼼짝없이 고정된 평면에 움직임을 부여하는 데 사용될 수 있기 때문에 들로네의 회화에서 중추적인 요소가 된다. 그녀의 몇몇 구성작품에서는 직사각형 요소들로 안정감을 얻기 위해서만 원반이 회

전하는 것처럼 나타난다. 1917년까지 그녀가 추상회화에서 얻은 것은 텍스타일로 도약할 수 있는 충분한 역량이었다.

1918년 마티스가 첫번째 의상을 의뢰받기 일 년 전에 들로네는 디아길레프의 「클레오파트라(Cleopatra)」 재공연에 맞는 의상을 맡았다. 들로네는 주인공의 의상에서 인체를 둘러싸는 직물의 길이를 다루는 디자인을 실험했다. 그녀는 또 다른 등장인물의 의상도 디자인했는데, 번쩍이는 금속 조각이나 진주 고리를 이용해 그 윤곽이 뚜렷하게 드러나도록 밝은 색의 원반들을 복잡하게 배열했다. 당시 그녀가 제작하기 시작했던 핸드메이드 드레스들과 마찬가지로, 이 프로젝트는 성공적이었다. 이로 인해 들로네는 독자적인 작업실을 필요로 했던 날염 제작을 시작할 수 있게 되었다. 그녀의 선명한 직물은 생생하게 채색된 기하학적 형태들의 대비로 재즈 시대의 주요 형상들을 돋보이게 했다. 글로리아 스완슨(Gloria Swanson)이 입었던 수놓인 모직 코트는 1923년에 들로네가 재단한 것인데, 당시 가장 매력적인 영화배우의 복장으로 알맞았다. 그리고 서로 맞물린 직사각 형태들의 구성은 옷을 입은 사람의 걷는 속도에 따라 움직이는 듯이 보였다. 들로네는 자신의 독창적인 작업을 지칭하여 '동시적 직물(simultaneous fabric)' 이라는 말을 만들어냈다. 제작자들이 만들고자 의도했던 실제 의복을 대상으로 고안한 최초의 직물이라는 점을 고려한다면 적절한 용어였다.

"오늘날 패션은 점차 구성적으로 되고 있으며, 분명 회화의 영향을 받는다. 앞으로 그 구성과 드레스의 재단은 동시에 그것의 장식이라 생각할 수 있다. …그것은 직물의 패턴이다. 제작자는 드레스의 마름질과 동시에 그것의 장식을 고려한다. 이후, 형태에 적합한 마름질과 장식은 같은 직물 위에 날염된다. 그 결과는 패턴 제작자와 직물 제작자 사이의 최초의 공동작품이 된다."[3]

이 '동시적 직물' 이 매우 성공적이었기에 보헤미안 소설가 콜레트(Colette, 1873-1954)는 『보그(*Vogue*)』에 이것을 과장해서 실었다. "그러나 짧고 평평하고 기하학적이며 직사각 형태의 여성복은 평행사변형을 마치 템플릿처럼 사용했고, 1925년에는 부드러운 곡선이나 자신감있는 가슴 및 통통한 엉덩이를 위한 패션의 귀환이 환영받지 못할 것 같다."[4] 1925년 들로네는 화려한 시트로엥(Citroën) B12의 전면에 그림을 그렸는데, 이 차는 당시 도시의 최신 유행을

고려한 것이었다. 자동차 위에 배치된 패턴은 다양한 색조로 된 직사각형들이 서로 겹쳐져 있는 시리즈로 구성되었고, 이러한 다양한 색조는 대부분의 차들을 치장한 전통적인 단색조의 표면과 대조되는 것이었다. 그녀의 장식적 계획은 그 표면을 일련의 리듬으로 해체시키고, 이 리듬은 유행에 민감한 운전자를 위해 그녀가 디자인한 머리 스카프와 코트의 무늬들을 차례로 부각시켰다. 들로네의 패턴은 차에 덧붙이는 일종의 부가물이라기보다 마치 그것이 처음부터 특징적 요소였던 것처럼 그 매끄러운 디자인에 완벽하게 일치했다. 1967년에는 마트라(Matra) B530 스포츠카에도 이와 유사한 작업을 했다. 마트라는 시트로엥 이상으로 눈길을 끌었다. 여기에는 그때까지 자동차 디자인이 극도로 과장된 색조로 매끄러운 윤곽을 선호했던 아방가르드의 경향을 좇았던 까닭도 있다. 최근 들어 토비아스 레베르거는 자신의 자동차인 담황색의 포르쉐 911〔〈나나(nana)〉(2000)〕을 새롭게 꾸미기도 했다.

들로네의 독특한 직물에 적용한 동시성의 개념 역시 그녀가 작업해 온 방식으로 확장된다. 1924년 그녀가 처음으로 날염된 직물을 생산하기로 결정했을 때, '소니아 들로네-동시적 아틀리에(Sonia Delaunay-Atelier simultané)'라는 문구를 한쪽에 새겨 넣었다. 이것은 장식적 작업이 자신의 그림과 동떨어져서는 안 된다는 바람을 다지는 것이었다. 직물에 대한 들로네의 연구는 벽지나 패브릭 디자인을 겸할 수 있는 것이긴 하지만 사실상 완성된 회화작품의 느낌을 지니고 있다. 그녀의 연구는 1950년대 에밀리오 푸치(Emilio Pucci, 1914-1992)가 디자인한 스포츠웨어의 미학, 그리고 1960년대에 브리지트 라일리(Bridget Riley, 1931-)와 프랭크 스텔라(Frank Stella, 1936-)의 작업에서 구현된 바 있는 시각적 착각을 촉발시키는 정밀한 기하학적 선으로 구성된 회화에 대한 호응을 예견한 시도였다. 1925년 구아슈 기법으로 제작된 들로네의 〈줄무늬(Stripes)〉가 이에 해당한다. 이 작품은 각각 조금씩 다른 너비를 지닌 열두 개 혹은 그 이상의 줄무늬로 구성되어 있고, 검정색과 적갈색이 선홍색과 담황색으로 바뀌는 식으로 차가운 색에서 따뜻한 색으로 변해 간다. 이 작품은 유희적인 느낌을 표출하는데, 이것은 들로네의 작업에 두루 퍼져 있는 경향이다. 동시에 이러한 구아슈 기법은 또한 그녀의 작업이 하나의 근본적인 물음, 즉 당대의 주류와 아방가르드의 관계에 대한 재고(再考)를 어떻게 다루는지 명백히 설명하고 있다. 왜냐하면 들로네는 아방가르드로 하여금 주류를 감싸고, 주류로 하여금 아방가르드를 둘러싸게 하는 한 가지 방법을 제시해 주었기 때문이다. 이러

에밀리오 푸치
푸치 궁 지붕 위에 선
모델들, 피렌체.1969.

한 방식으로 그녀는 아방가르드의 모난 곳을 둥글게 다듬었다. 그러므로 들로네는 아르데코의 과잉으로 치우친 흐름, 즉 재즈 시대의 시각 양식으로부터 일정한 거리를 두면서, 더 많은 유형의 동시성을 보여주는 아방가르드의 범주에서 상황을 파악했던 것이다. 콜레트가 들로네를 이에 적절한 주제로 여겼다면, 아방가르드 시인 기욤 아폴리네르(Guillaume Apollinaire, 1880-1918)는 마치 이것을 파헤치기라도 하듯 들로네를 이렇게 언급했다.

"마담 소니아 들로네의 동시적 드레스 중 하나에 대해 설명을 하자면 이렇다. 이 자줏빛의 드레스는 자주색과 녹색의 폭이 넓은 벨트, 그리고 재킷 하단의 꽃장식(corsage)이 밝게 채색된 부분들을 나누며, 고전적인 장미색, 주황색, 산뜻한 파란색, 진홍색 등 여러 색이 혼합되어 선명하거나 흐리게 보인다. 말하자면 서로 다른 소재처럼 보이면서 모직, 명주와 플란넬, 그리고 물결 무늬 실크. 포 드 수아(peau de soie, 주로 웨딩드레스 감으로 많이 사용하는 실크의 일종―역자)가 병치된 느낌을 주는 것이다. 이렇게 풍부한 다양성에 눈길을 뗄 수 없다. 이것은 환상을 우아함으로 전환시킨다."[5]

'환상을 우아함으로 전환시킨다' 라고 언급했던 부분에서 아폴리네르도 마찬가지로 그녀의 작업을 동시성으로 이해했던 것으로 보인다. 다다(Dada)로 낙인찍힌 아폴리네르에게 환상은 분명 아방가르드를 나타내는 것이며, 우아함은 아르데코의 주된 흐름을 표현하는 것이다. 이들 둘 사이의 교차점에 주목했기 때문에 들로네의 텍스타일은 전례 없는 새로운 것이었다.

런던의 인스티튜트 오브 컨템퍼러리 아츠(the Institute of Contemporary Arts)는 1953년에 「텍스타일의 회화(Painting into Textiles)」라는 전시를 개최했다. 이것은 현대회화가 텍스타일 작업을 즐기는 의미심장한 움직임에 대해 좀더 폭넓은 맥락을 전해 주기 위한 노력의 일환이었다. 호안 미로(Joan Miró, 1893-1983)의 회화는 이러한 논의에서 중추적 역할을 했다. 직접적으로는 풀러 패브릭(Fuller Fabrics)사로부터 의뢰받아 참여했던 '근대 거장 디자인(Modern Master designs)' 시리즈를 통해, 그리고 간접적으로는 루시엔 데이(Lucienne Day, 1917-) 같은 디자이너들에게 강한 영감을 주었던 것이다. 데이는 미로의 후기 작업들을 본보기로 삼았는데, 이 후기 작업들은 회화가 고도의 장식적 경향을 어떻게 미리 명시해 왔는가를 참작한 신중한 작업이다. 사실 드

루시엔 데이
〈허브 안토니〉
1950년대.
휘트워스 아트 갤러리,
맨체스터.

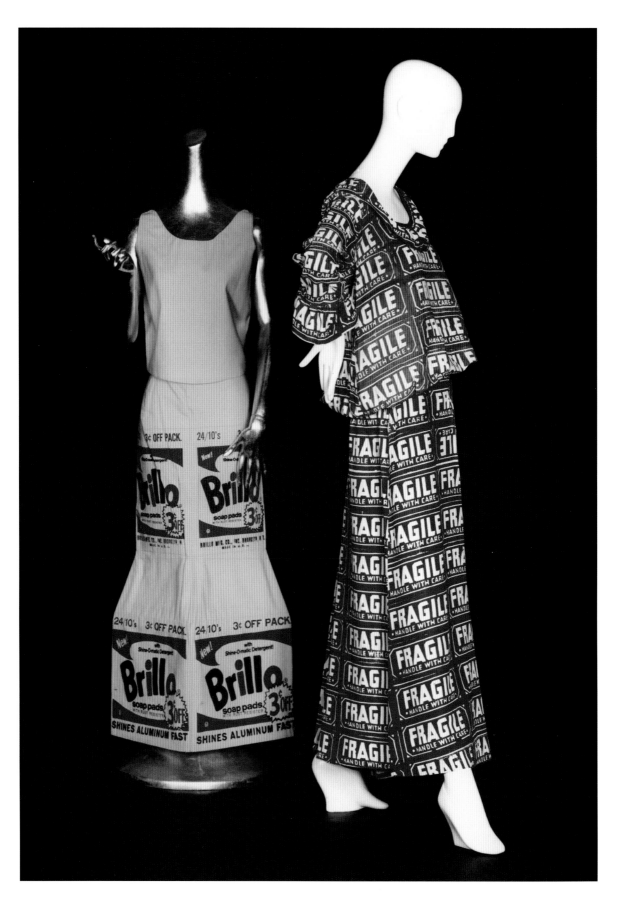

로잉과 더불어 종합적 디자인이 두드러지게 발달했던 1930년대 이전까지는 색채에 대한 미로의 감각이 충분히 발휘되지 못했다. 이 시기에 들어서 그의 선은 점점 대담하고 간결해졌으며, 이런 변화로 인해 제작하고 정량화하는 데 훨씬 유리해졌다. 그리고 이것이 나타내는 구조들은 형상의 덩어리가 작아서 기복이 적은 대신 좀더 굵은 형상으로 구성되었다. 1945년 작품 〈고딕 성당의 오르간 음악을 듣는 무용수(*Dancer Listening to Organ Music in a Gothic Cathedral*)〉가 적합한 예인데, 전체적으로 검은색 배경의 중심에는 회색 물방울 이미지가 있고, 그 윗부분에 삐뚤삐뚤한 만화풍의 캐릭터들이 제각기 튀는 색으로 형성된 공간에서 우열을 다투고 있다. 1950년대 중반의 〈허브 안토니(*Herb Antony*)〉와 같은 데이의 직물은 미로에 대한 해석에서 비롯된 것들 중에서 아마도 가장 역동적일 것이다. 왜냐하면 그것들은 그 원천에서 가장 벗어나 있기 때문이다. 〈허브 안토니〉에서 흰색 선으로 된 새 모양의 패턴들은 검은색에 반해 뚜렷하게 두드러지고, 노랑·초록·빨강의 무늬들로 강조된다. 미로의 회화가 지닌 열성적 리듬이 반복되고 있지만, 그 리듬은 순전히 장식적인 역할에 충실할 만큼 부가적인 요소들이 장악하고 있다.

1950년대 후반이나 1960년대 초반, 엘즈워스 켈리와 리처드 아누슈키에비츠(Richard Anuszkiewicz, 1930-) 같은 추상화가들 역시 취미 삼아 텍스타일 디자인을 했지만 들로네나 마티스만큼은 아니었다. 1960년대에 그만큼의 열정으로 동시성을 추구했던 사람은 앤디 워홀뿐이었다. 비록 화려함에 열광하는 그의 성향으로 인해 회화와 직물 사이의 관계를 완전히 재구성했다고 하더라도 이런 맥락에서는 인정받을 만하다. 1950년대까지도 일개 일러스트레이터였던 그는 1961년 뉴욕의 본윗 텔러 백화점을 위한 쇼윈도 장식의 기획을 시작하면서 어느 정도 명성을 획득하게 되었다. 거기에서 그는 최신 유행의 A라인 드레스를 입은 일련의 마네킹들 뒤에 직접 손으로 페인트를 칠한 다수의 팝 아트 작업을 끼워 넣었다. 같은 해에 예술과 패션 사이에서 좀더 순조로운 회합이 이루어지는데, 워홀이 스테판 브라이스(Stephen Brice) 드레스들을 위한 직물을 고안해낸 것이다. 그리고 이후에 더 나아가 1964년에는 브릴로 패턴을 전체적으로 이용해 입는 이의 둔부를 강조한 〈브릴로 상자 드레스(*Brillo Box Dress*)〉로 가장 간결하게 그의 주장을 표명했다. 1972년에 워홀은 패션 디자이너인 홀스턴(Halston, 1932-1990)과 협력하여 꽃무늬가 흩뿌려져 있고 자연스럽게 흘러내리는 무릎 위 정도의 길이에 어깨 끈이 없는 〈브릴로 상자 드레스〉

앤디 워홀
〈브릴로 상자 드레스〉
개인 소장.

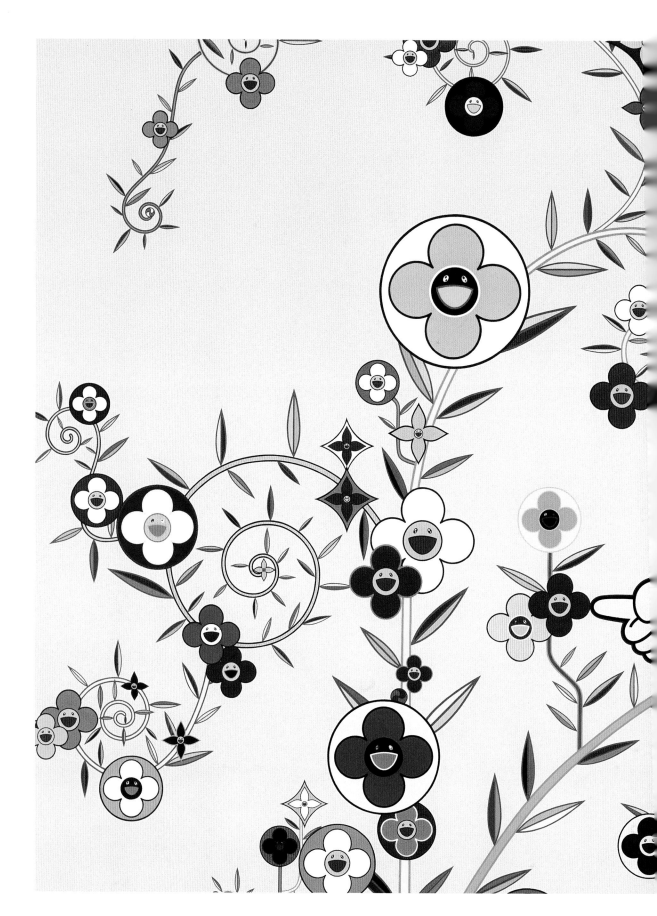

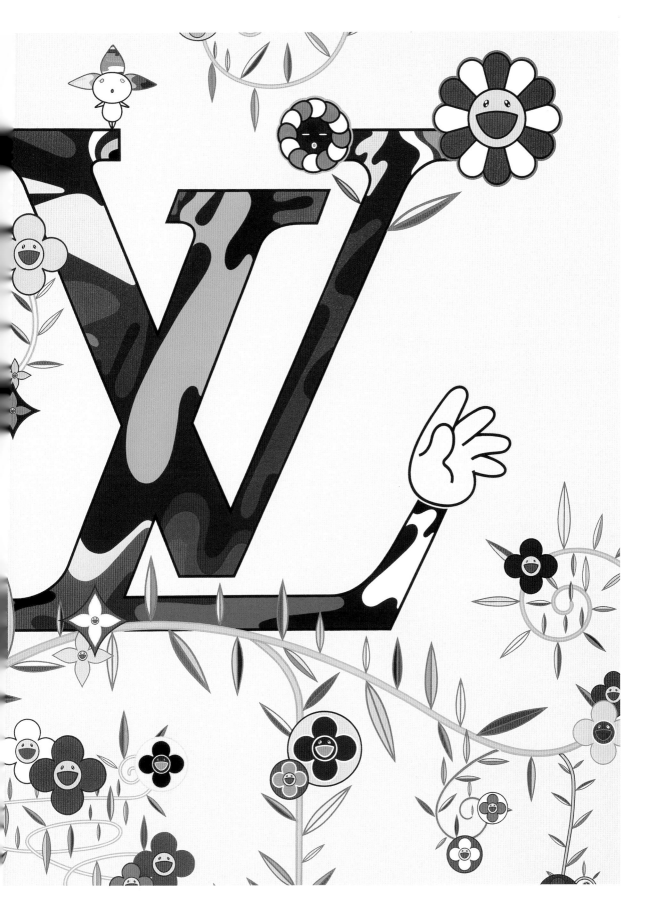

무라카미 다카시
〈LV 모놀리스〉(세부)
2003.
메리앤 보에스키
갤러리(뉴욕)와
루이비통 제공.
(pp.38-39)

작업을 잇달아 하게 되었다. 이 드레스는 1970년대초의 고전풍으로, 목선을 두른 마감이 낮게 드리워진 반면 스커트 윗단은 높이 올라와 있고, 알록달록하고 커다란 꽃들은 짙은 암녹색과 검은 바탕에 반해 돋보이며, 느슨한 직물 위에서 착용자와 같은 템포로 하늘거린다. 1970년대 중반, 워홀은 홀스턴이 디자인한 직물을 포함하여 수많은 천 조각들을 모아 '혼성 드레스(composite dresses)' 시리즈들을 제작했는데, 이는 1980년대 가와쿠보 레이(Kawakubo Rei, 1942-)나 마르탱 마르지엘라(Martin Margiela, 1959-)의 이른바 '해체적(deconstructive)'인 디자인들을 앞선 것이었다. 워홀은 회화작업과 패션 디자인 사이의 유연한 관계를 고수했으며, 그의 전반적인 작업은 자신의 잡지 『인터뷰』를 통해 전해졌다.

오늘날 이러한 개념을 널리 확장시킨 유일한 예술가가 바로 무라카미 다카시다. 통속문화의 이미지를 그린 워홀처럼 무라카미도 그런 식으로 그렸지만, 다른 점은 무라카미의 매우 평면적이고 만화 같은 인물과 풍경이 현대 일본 만화책과 애니메이션에서 비롯되었다는 것이다. 그의 회화와 이에 상응하는 벽지 디자인[1960년대 중반 워홀의 소 무늬 벽지(cow wallpaper)의 원리에 어느 정도 바탕을 두고 있다]은 궁극적으로 부드러운 평면을 창출하기 위해 제작되었다. 그림들은 끝없이 평평한 풍경에 표면을 가득 메운, 흥에 겨운 캐릭터들이 자리를 차지하고 있다. 이를테면 귀여운 이름의 괴이한 생물들, 멍한 눈과 위로 올려진 눈썹을 가진 버섯들처럼 말이다. 1990년대말, 이세이 미야케(Issey Miyake, 1935-)와 함께 양면 비옷을 만들었음에도 불구하고, 무라카미는 그의 표현형식을 드레스 디자인의 목적에 맞추지 않고 그 대신 직물 디자인의 한 시리즈를 제작하기 위해 2002년 루이비통의 패션 전문가인 마크 제이콥스(Marc Jacobs, 1963-)와 공동작업을 했다. 이들 중 가장 이목을 끄는 것은 손가방을 개조해서 미래지향적인 고급 양장점의 액세서리들을 만드는 데 사용했다는 점이다. 이전의 순수 갈색과 황갈색으로 된 가죽은 밝은 파스텔 계통의 색조들로 변화했다. 예를 들어 담황색과 엷은 자색 그리고 하늘색은 상아색 또는 검정색에 비해 돋보인다. 이 색조들은 무라카미의 캐릭터인 윙크하는 눈과 꽃들을 루이비통의 문양과 뒤섞는다. 어떤 인상적 애니메이션에서는 무라카미의 등장인물 중 하나가 루이비통 가방을 잃어버린 이야기를 하면서, 고급 패션 매장에 대한 광고 효과를 낸다. 이와 같은 프로젝트에서 무라카미가 자신의 생각을 새로운 영역으로 효율적으로 확장하기 위해 다른 이들과 공동작업을

하며 동시성이라는 개념을 사용한 방식은 워홀이나 마티스와 밀접해 있다.

토비아스 레베르거는 완전히 다른 방식으로 패턴을 만들어냈다. 1995년에 제작된 〈두 남자의 옷(회색/갈색)〉이라는 작품을 위해, 그는 영국산 양모를 재료로 회색 옷을 두 벌 만들었다. 그리고 슈투트가르트에 있는 함멜렐레 운트 아렌스 갤러리(Galerie Hammelehle und Ahrens)의 갤러리스트들에게 입혀 보기 위해 그들을 초대했다. 예술가의 풍채에 맞게 재단된 옷이었지만, 비록 식견이 없더라도 그 재킷들은 적절해 보이지 않았다. 한 갤러리스트에게 그것은 짧은 다리에 비해 너무 길었던 반면, 다른 이에게는 바지가 눈에 띄게 길었을 뿐만 아니라 재킷 또한 너무 컸다. 그러나 그것은 작업의 요점이 있는 상세한 부분에서 볼 때는 정확한 것이었다. 말하자면 갤러리스트들에 '의해' 전시되는 것이 아니라 오히려 그들에 '대해' 적나라하게 전시하는 자화상이었던 것이다. 조금 더 발전된 작업으로는, 베를린의 노이거림슈나이더(Neugerriemschneider) 갤러리에서 이 화랑의 1997년 전시 프로그램을 『프리즈(Frieze)』와 『아트포럼』의 독자들에게 알리기 위해, 갤러리스트들이 레베르거에게 디자인 주문을 한 광고를 통해 시작되었다. 광고는 검은색 배경에 흰색의 격자 무늬를 중심으로 이루어졌고, 그 격자는 틀 안과 주변으로 튀어 가는 일련의 파스텔 색의 원반 무늬들로 인해 깨어진다. 같은 해 레베르거는 〈브랑쿠시(Brancusi)〉라는 제목의 설치에서 이 디자인을 삼차원으로 활용했다. 이 작품은 광고와 똑같은 요소들을 바탕으로 하고 있는데, 검은색 배경과 광고의 틀은 갤러리의 벽이 되었고 원반 무늬는 의자로 세웠다. 똑같은 형상을 토대로 하여 짠 점퍼 시리즈인 〈노이거림슈나이더 닷 프리즈(neuger-

토비아스 레베르거
〈노이거림슈나이더 닷 프리즈〉 1997.
〈노이거림슈나이더 닷 아트포럼〉 1997.
노이거림슈나이더 갤러리, 베를린.

riemschneider. frieze)〉(1997)와 〈노이거림슈나이더 닷 아트포럼(*neugerriemschneider. artforum*)〉(1997)을 제시함으로써 이 프로젝트는 마무리되었다. 여기에서 레베르거는 갤러리를 위한 그의 디자인 작업과 예술작품 사이를 연결시켜 옷의 형태에서 실현되는 제삼의 요소와 연계한다. 하나의 순환 고리가 미술과 디자인의 연계를 창조한 것이다. 레베르거는 작품 제작을 위해 작업실이나 공장을 건설할 생각이 없었다. 워홀이나 무라카미처럼, 레베르거에게 공동제작은 모든 이들의 기술을 연합하는 하나의 만남을 의미하는 것이었다.

이와 반대로, 디자인과 장식의 또 다른 접근방법은 동시성의 개념을 앗아가는 것으로서, 그 대신 엄격한 이론적 혹은 정치적 프로그램을 전면에 내세운다. 대부분 이러한 접근방법은 1923년에 「오늘날의 의복, 작업복(Present Day Dress—Production Clothing)」이라는 글을 쓴, 러시아 구성주의자인 바르바라 스테파노바(Varvara Stepanova, 1894–1958)에 의해 발전되었다. 여기서 그녀는 의복 디자인의 개념을 가정하고 무엇이 기능복(function clothing)인가에 대해 우선적으로 고려할 것을 주장했다.

바르바라 스테파노바

'옵티컬한' 직물 디자인.

1924.

로드첸코 스테파노바

아카이브, 모스크바.

알렉산더 라브레누예프

제공.(p.42)

자신이 디자인한

〈옵티컬 드레스〉(1924)를

입은 바르바라 스테파노바.

알렉산더 로드첸코 사진.

알렉산더 라브레누예프

제공.

"생활, 관습 그리고 미적 취향의 방식을 심리적으로 반영하는 패션은 사회운동으로 정의되는 분야의 일을 위해 조직된 옷에 자리를 내주게 된다. 이 옷은 오로지 그것을 입고 일하는 과정에서만 그 자체를 입증할 수 있다. 따라서 실제 삶의 외부에 있는 독자적인 가치를 가지거나, '예술작품'의 특별한 유형으로서 그 자체를 제시하지는 않는다. … 옷에 대한 전반적인 장식적 측면은 '주어진 생산적 기능을 위한 옷의 편안함과 적절함'이라는 슬로건에 따라 파괴되고 만다."[6]

그러나 패션 역시 하나의 기능을 갖고 있다. 즉 각 개인이 계절이 바뀜에

따라 또는 일시적 기분에 따라 그들의 인격(personality)이 지닌 무언가와 소통할 수 있게 해준다는 것이다. 앞서 언급한 인용문의 어조에도 불구하고 스테파노바는 글보다 실천에 훨씬 유연했으며, 그녀의 디자인 대부분은 분명히 필요 이상의 심미적 효과로 그 신념의 허점을 드러내 보였다. 이러한 예들은 1921년 알렉산더 로드첸코(Alexander Rodchenko, 1891~1956)를 위해 제작한 작업복과 같은 최초의 실제 의상에서도 발견된다. 낙하복(jumpsuit)과 유사한 이 의상은 단추나 주머니를 강조하고 있는데, 여기에서 이것은 중요한 형태 요소로까지 전환된다. 이 낙하복은 스테파노바가 제작한 옷의 한 예가 되는 한편, 마찬가지로 그녀의 운동복도 직물의 미니멀한 사용, 즉 입기에 간편하고 강렬한 색으로 효과를 내는 것이 특징이다. 운동복에 배지(badges)나 휘장(emblems)을 도입한 것은 개인 선수와 그룹을 식별하기 위한 것이며, 이는 두 종류의 의상을 꽤 달라 보이게 한다.

스테파노바는 캐주얼한 의상 작업에도 여념이 없었다. 이 시리즈를 위해 그녀가 디자인한 직물은 각각이 가장 잘 드러나 있는 어떤 형식적 수단, 즉 한 종류당 세 가지 색과 두 가지 모티프로 제한하고 시각적으로는 가장 복잡하게 마무리지으면서 세간의 이목을 끌었다. 종이 위에 구아슈를 썼던 들로네의 디자인처럼 초기 단계에 이룩했던 스테파노바의 많은 디자인 작업들은, 형상들이 점차 그 패턴에서 밀려 오는 다양한 층위의 색채영역으로 구성되어 있다. 제한된 하나의 팔레트 위에 실행되지만 그럼에도 이 형상들은 동시적으로 존재하는 여러 공간적 면의 환영을 만들어낸다. 기하학적 패턴들이 지니는 구조적 결합의 효과는 덧붙여진 디자인의 일부가 채색되는 것이 아닌, 윤곽을 그린다는 사실에서 비롯된다. 스테파노바는 습관적으로 교차점을 흰색으로 남겨 두거나 배경이 드러나도록 했기 때문에 두번째 면에서 시각적 효과를 창출할 수 있었다. 1924년에 그녀는 좀더 정교한 디자인에 착수하기도 했는데, 이는 형상이 또 다른 것으로 변화하면서 나타나는 움직임의 환영을 창출하는 그 잠재력, 예컨대 호가 점차 원이 되고, 삼각형은 마름모꼴로 변하는 매력에서 비롯되었다. 그 중에는 붉은색과 흰색 줄무늬 위로 부유하는 은백색과 파란색 원반 시리즈로 구성된 디자인도 있었다. 각각의 요소들은 서로 어긋나는 경우가 꽤 많아서 의외의 리드미컬한 효과를 만들어냈다. 이들의 복잡성은 직물의 완성도 덕에 특별히 옷 모양을 가공하지 않아도 드레스의 재단이 꽤 간결해질 수 있음을 의미한다. 드레스 직물의 윤곽은 착용자가 움직임에 따라 함께 움직이는

데, 이것으로 인해 시각적 디자인은 자기만의 고유한 리듬을 진동시킨다.

이 많은 의상을 위한 직물들은 모스크바의 제일염직공장(First Textile Printing Factory)에서 만들어졌다. 그곳은 스테파노바가 제품의 코디네이터로 활동했던 곳이다. 스테파노바는 직물 디자인의 실무 과정에서 단지 새로운 장식적인 표면들뿐만 아니라 새로운 물리적 특성을 지닌 직물을 얻기 위해, 직조 규칙들로 시작하는 전체 과정을 예술가가 디자인해야 한다는 점을 깨달았다. 그녀는 제작과정에 직접 개입하면서 각 과정의 개발에 관여할 수 있었다. 이것은 동시적 직물의 개념을 넘어 들로네와 일치했다는 점을 시사한다. 1929년에 쓴 「의류 패턴에서 의복까지(From Clothing Pattern to Garment)」라는 글에서 그녀는 "현재 우리는, 직물 자체와 기성복을 나누는 깊은 틈이 옷 생산의 품질을 향상시키는 데 심각한 걸림돌이 되는 시점에 이르렀다"고 주장했다.[7] 그러나 동시성이라는 그녀의 철학의 초석이 된 실무 영역인 패브릭 디자인과 독립적 회화를 의복으로 통합하지 않았던 탓에, 스테파노바의 작업은 들로네의 작업과 어긋나 있다.

안드레아 지텔(Andrea Zittel, 1965-)은 직물과 옷에 대한 몇몇 구성주의자들의 생각이 함축된 것을 단독적으로 풀어내려고 노력했다는 점에서 현대미술가들 중 유례 없는 인물이다. 스테파노바의 특징인 엄격함(restraint)은 지텔의 작품에서도 동등하게 발견된다. 그러나 엄격한 논쟁에 대한 집착은 기능의 측면, 특히 그것이 그녀의 생활방식과 그녀의 작품을 소장하는 이들의 생활방식 모두와 관련되는 방법에서 오히려 편향적으로 몰고 간다. 1994년의 짧은 기사에서 그녀는 이 점을 부연했다. 즉 "예술가의 위치에서 디자이너로 일하는 것은 새로운 전략이 아니다. 바우하우스와 러시아 구성주의, 데 스틸과 같은 그룹이 이미 그러한 위치에 있었다. 이 운동들과의 결별은 그들의 작품이 폭로한 딜레마와 모순을 다루게 되는 때 일어난다."[8] 지텔의 연구 중 일부는 〈퍼스널 패널스(Personal Panels)〉(1993-1998)에서 결실을 맺는다. 다양한 옷이 새틴, 비단, 면 혹은 양모 한 장으로 재단되었고, 각각의 옷은 개와 놀거나 창문을 닦는 것과 같은 특정한 활동에 맞게끔 제작되었다. 전시장에서는 마네킹에게 옷을 입히고 벽 위에 이미지들을 표현해 거대한 단색화처럼 보이는 방식으로 전시했다. 작품이 전시장에서 벗어나 소장가의 손에 들어가면 전혀 다른 일들이 일어났다. 지텔은 〈퍼스널 패널스〉를 최대한 활용하기 위해서 착용자에게 그들이 입던 일상복들을 육 개월간 옷장 속에 넣어 두라고 권했다. 그러나 만일 당

신이 이 유형의 예술을 소장할 수 있는 사람이라면, 이런 세속적이고 자질구레한 일에 연루될 필요는 없다. 이때 작품이 구현하는 소박한 가치들과 현실 사이에서 부조화가 발생한다.

디자인과 장식의 세번째 접근방법은 그것이 무엇이든 어떠한 관계도 부정하는 한편, 동시에 은근슬쩍 쟁점에서도 옆걸음질치는 것이다. 이 접근방법을 고안한 예술가들은 그들을 지지하는 비평가들이 제공한 개념적 보호막 아래로 회피하려는 경향이 있다. 1940년대에서 1960년대까지 클레멘트 그린버그의 글에서 발견할 수 있는 사례들은, 장식이 추상에 피해를 준다는 불안을 진정시킬 가장 성공적인 시도들이다. 그린버그의 주장은 사실 독자들이 그의 주장의 유효성에 의문을 제기한 경우가 거의 없을 만큼 꽤나 설득력있는데, 몇 차례 시도했던 것도 일련의 줄무늬나 계급장 무늬에 대해 다룬 정도가 고작이었다. 그린버그가 이루어낸 회화의 영역성에 대한 이야기는 어떤 식으로든 동시성의 개념이 개입할 여지가 없다. 마티스의 장식의 개념을 철회시키고자 했던 그린버그는 1952년에 쓴 글에서 '(마티스의) 이젤 페인팅이 1930년대와 1940년대초에 시종일관 실패하게 된 책임'이 장식에 치우친 것에 있다고 주장한다. 그 다음 문구에서는 "장식이 지나치기는커녕, 혹자가 느끼기에 이 작품들은 그럴수록 실제로는 더 이득이 있었다"라고 하면서 그의 통찰력을 부정한다.[9] 이렇듯, 그의 설명대로라면 적어도 마티스에 대해 쓴 글로 미루어 짐작컨대, 마티스는 뭔가 다른 것과 함께 긴장감에서 장식을 고수하는 것임에 틀림없다. 작품이 독자적으로 장식적일 수는 없다는 것이다.

1960년대초에 그린버그는 이른바 색면화가(color field painter)라 불리는 새로운 세대의 작가들을 지지하기 위해 만만치 않은 그의 이론적 영향력을 동원했다. 그러나 작품과 글의 불일치가 극에 달해 그의 담론은 더 이상 그것을 옹호할 힘을 갖지 못하는 듯했다. 그린버그의 제자인 마이클 프리드(Michael Fried, 1939-)는 장식적인 것을 가장 헌신적으로 옹호했다.

"(놀런드의) 그림은 과거의 위대한 '장식적' 회화, 그리고 아마도 마티스가 했던 그런 유에 속하는 새로운 경향의 수준을 예시하고 있다. 마티스의 예술의 형상과 영역 내에서 발견하게 되는 손상되지 않은 특성, 균일한 정도, 색의 순수한 효과가 결국에는 반(反)'장식적'인 결과를 강하게 낳는 그림에 의해 재

케네스 놀런드
〈또 하나의 선〉 1970.
테이트 갤러리, 런던.

창조된다."[10]

　여기서 통용되는 법칙은, 작품이 장식적일수록 이에 반비례하여 이론은 더욱 엄중해져야 한다는 것을 애써 판결하는 듯하다. 그린버그와 프리드, 동시대의 비평가들은 장식적인 것에 대한 그들의 확신에 따른 수많은 에세이를 내놓았다. 해럴드 로젠버그(Harold Rosenberg, 1906-1978)는 이를 비아냥거렸다. "만약 회화의 장식 효과가 의문투성이라면, 놀런드의 장점을 없애는 것은 인테리어 디자인에서 관찰자 각자의 취향으로 남을 수 있을 것이다."[11] 레오 스타인버그(Leo Steinberg, 1920-)는 그 작품의 똑같은 요소들을 공격하지만 색면회화의 미학이 산업디자인과 제휴한 제작방식과 놀랄 만큼 비슷하다는 그의 문제 제기에 덧붙여 통렬한 비판을 구성함으로써 한술 더 뜬다. 따라서 그린버그의 비평과 마찬가지로 그는 철학자 임마누엘 칸트(Immanuel Kant, 1724-1804)의 글에 의지해 색면회화에 활력을 불어넣는다.

　"중요한 진보적 예술을 위한 유일한 척도, 즉 디자인 요소들의 철저한 동질성을 지향하게 하는 것은 색면회화가 기세등등해짐에 따라 아직도 우리에게 존재한다. … 미국의 형식주의 비평을 지배해 온 서술적인 용어가… 디트로이트 자동차의 동시대적인 진화와 나란히 간다는 것은 아마도 부합하지 않을 것이다. 칸트와는 무관하겠지만 지금껏 증가해 온 공생의 측면들―문짝, 발판, 바퀴, 펜더, 표시등, 스페어 타이어와 같은 동체가 하나로 녹아드는 것―은 복합적 디자인 요소들을 지향하는 유사한 경향을 제시한다."[12]

　놀런드는 실제로 각 요소들이 운영하는 것을 계승한다. 그의 그림은 심각하게 장식적이면서도 진지해 보이는데 이것이 서로 대립할 이유는 없다. 물론 이 점이 그린버그와 프리드가 실제로 말했던 것이라고 상상할 수는 있지만, 그들은 단지 회화를 비난으로부터 보호하려 했던 것이다. 이것을 이해하려면, 마티스의 미려한 형태들이 파블로 피카소(Pablo Picasso, 1881-1973)의 혼란스러운 리듬과 동시대적이었고, 놀런드의 명쾌한 이탈이 로버트 라우셴버그(Robert Rauschenberg, 1925-)의 신랄한 언어와 장을 공유했다는 점을 기억하는 것이 중요하다. 이런 점에서 반장식의 강도를 높이기 위한 비교와 그에 따른 판단이 필연적이었다. 아마도 비평가들은 그 작품이 마땅히 주목받는 것을 보증할 필

요가 있다는 생각을 행동으로 옮겼을 뿐인지도 모른다.

그러나 이야기는 브리지트 라일리에서 절정을 이룬다. 그녀는 마티스를 높게 평가하면서도 원래 요소를 놀랍게 바라보게 하는 자신의 작품에서 장식적인 잠재성을 배격했다. 라일리는 1960년대초에 관람객에게는 대립적으로 보일 만한 패턴을 병치함으로써 이를 시도했는데, 극단적인 부조화를 이루는 것들이 결과적으로는 아주 잘 어울리는 장식 효과를 내는 연작이었다. 예를 들어 〈피션(*Fission*)〉(1963)은 조형적인 회화의 특징을 이루는 장치였던 투시도법을 추상기법에 끼워 넣는데, 이 때문에 억지스럽게 왜곡된 패턴이 생겨난다. 〈시프트(*Shift*)〉(1963)는 전혀 다른 구성 계획을 전제로 한다. 이 작품은 서로 맞물려 있는 삼각형들로 구성되어 전적으로 규칙적인 패턴으로 인해 총체적인 움직임을 갖는다. 비록 이 그림의 평면적인 패턴을 고수하기 위해서 투시도법을 꺼렸겠지만, 그 패턴은 궁극적으로 어느 쪽으로든 포용하기 어려운 방식으로 장식과 경쟁한다. 관람객은 그 그림의 토대를 이루는 구성 계획을 제대로 이해할 수 없다. 바로 이것이 그렇듯 동요시키게 만드는 것이다. 그후 몇 년 동안 라일리는 줄곧 이 두 가지 전략의 병행을 지속했고, 더욱더 복잡하게 만들어 1964년에 그녀는 두 방향에 회색을 부가적인 요소로 도입했다. 한 시리즈에서는 그 효과가 투시도법을 과장하는 반면, 〈턴(*Turn*)〉(1964)을 주도한 또 다른 것은 투시도법에 대립된다. 이 작품은 색조의 불협화음이 평면 패턴을 흩트려 놓을 정도로 두 전략을 잘 조율한다. 이 지점에 이르러 라일리가 만들어 낸 무수한 효과들은 〈어레스트 2(*Arrest 2*)〉로부터 뿜어져 나오는 화려한 광채와 마주치기까지 흐려지게 되는데, 이는 색에 대한 라일리의 첫번째 미묘한 시도가 1967년의 원숙해진 작품들보다 더 나았다는 것을 보여준다. 1965년에 제작된 이 작품은 그녀의 색채 범위에 회색 계열의 색을 도입한 첫번째 그림 중 하나로, 동시에 색조의 대비를 낮춘 것이기도 하다. 패턴은 그림의 일부분으로 정교하게 모이고, 이전에 현기증나는 옵티컬한 형상은 평온한 신기루로 대체되는 유쾌한 결말로 잔잔한 파문을 일으킨다.

이러한 회화작품들이 1960년대 중후반에 디자인의 촉매제 역할을 했음에도, 라일리는 그 전에 별개로 그녀만의 이데올로기적 경계를 지었다. 그녀의 감성은 1950년대말과 1960년대초에 닿아 있다. 흔히 간과하기 쉬운 이 시기를 명민한 현대미술가와 비평가들이 다시 돌아보았고, 모든 이들이 라일리의 작업에 흠뻑 빠져들게 된 것은 1960년대 중후반의 대중문화가 그녀의 작품을 수

용하여 흥미를 끌었기 때문이었다. 짐 람비(Jim Lambie, 1964-)의 매혹적인 통찰은 그러한 여러 가지 사례 중의 하나로, 1960년대 언더그라운드 록 순회 공연이 그녀의 작품을 차용했음을 보여준다. 그리고 1965년에 뉴욕 현대미술 관과 손을 잡았던 한 의류 제조회사가 라일리의 그림 중 하나를 대량생산 텍스 타일로 제작해 그녀에게 선물하자 그녀는 모욕적인 행위라고 격분했다. 이 헌 납은 그녀가 속해 있던 재량의 시대(age of discretion)가 종말을 고했다는 것을 확실히 해주었다. 그리고 스윙잉 식스티스(the swinging 1960s, 1960년대의 패 션과 실내 디자인, 건축에서 모더니즘의 경직성을 거두고 경쾌한 안락함을 추 구했던 팝 문화를 일컫는 말―역자)가 흔들리기 시작했다는 것을 알려주는 것이기도 했다. 사태를 더 악화시킨 것은 『태틀러(Tatler)』와 『보그』에 실릴 관 련 기사가 이미 편집으로 넘어간 상태였고 메디슨가(街)의 매장, 그것도 앤디 워홀이 신나게 일한 바로 그 쇼윈도의 마네킹이 옵 아트 의류를 걸친 채 천박 하게 디스플레이되었던 것이다. 패션의 말단에 그림을 할애하는 것은, 세실 비튼(Cecil Beaton, 1904-1980)이나 앙리 카르티에-브레송(Henri Cartier-Bresson, 1908-2004) 스타일로 패션 사진을 찍으려고 모델을 잭슨 폴록(Jackson Pollock, 1912-1956)이나 피트 몬드리안(Piet Mondrian, 1872-1944)의 작품 앞 에 세우는 것보다 더 심한 일이었다. 라일리가 사태를 종식시키기 위해 변호사 ―정확히 하자면 바넷 뉴먼(Barnett Newman, 미국의 추상화가―역자)의 담당 변호사―에게 의뢰하여 대응한 것은 그리 놀랄 일이 아니다. 그녀는 제품이 '굿 디자인'이었느냐 하는 것과 상관없이 예술은 디자인으로부터 구별되어야 한다고 주장했다. 자신의 패턴이 이러한 확장된 역할을 한다는 것을 그녀가 생 각하지 못했던 것은 아니다. 다만 복제되는 부정한 방식과 그녀가 원하지 않는 방향으로 적용되는 부적절한 방식이 문제였다. 그녀가 특히 지적한 것은, 디 자이너들이 그녀의 구성작업을 직물에 인쇄하면서 얼마나 무감각했는가 하는 점이었다. 이것 때문에 라일리가 들로네의 동시성 개념에 호응했으리라는 판 단을 할 수도 있을 것이다.[13] 라일리의 작업에서 미술과 디자인의 조우가 1960 년대에 이루지 못한 로맨스로 한번 남아 있다고 해도 라일리가 디자인에 조금 호의적이었다고 추측하는 것은 섣부른 판단이다. 빅토르 바자렐리(Victor Vasarely, 1908-1997)는 1960년대와 1970년대에 텍스타일과 벽지 디자이너들 과 공동 작업하면서 썩 마음에 들지 않는 작품을 제작했을 뿐만 아니라, 이전 에는 결코 수정하지 않았던 그림의 높이를 손대기도 했다. 따라서 두 가지 방

짐 람비
〈조봅(Zobob)〉 2002.
새디 콜스 HQ(런던)와
모던 인스티튜트
(글래스고).
(pp.52-53)

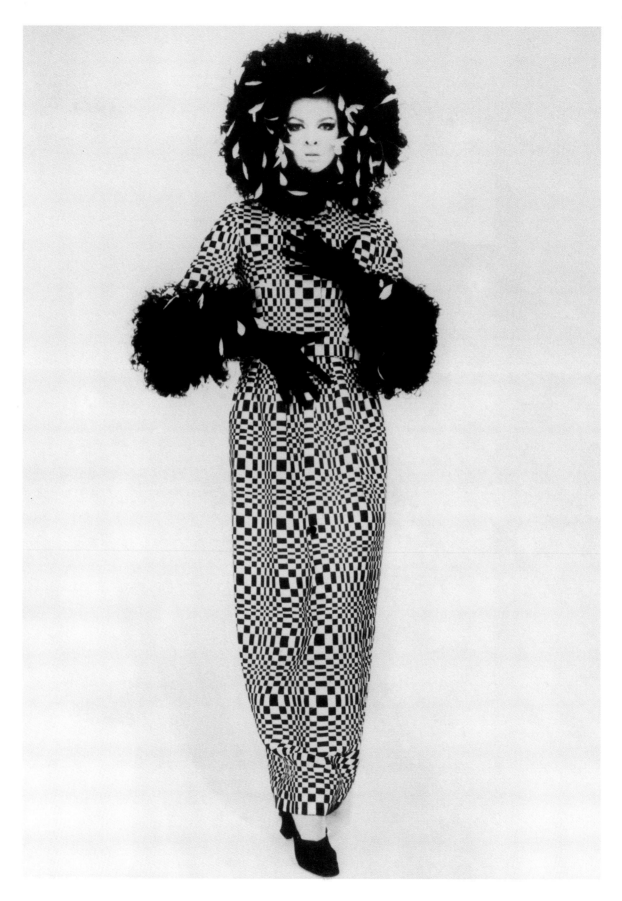

1 Henri Matisse, *Matisse on Art*, ed. Jack Flam, revised ed., Berkley 2001, p.165.
2 Sonia Delauney, 'The Influence of Painting on Fashion Design'(1926), *The New Art of Color: The Writings of Robert and Sonia Delauney*, ed. Arthur A. Cohen, London and New York 1978, p.205.
3 위의 책, p.206.
4 Jaques Damase, *Sonia Delauney: Fashion and Fabrics*, London 1991, p.115에 인용된 콜레트의 말.
5 뉴욕 버팔로의 올브라이트 녹스 미술관에서 열린 「소니아 들로네 회고전(Sonia Delaunay: A Retrospective)」(1980)의 도록(p.37)에서 인용한 기욤 아폴리네르의 말.
6 Varvara Stepanova, 'Present Day Dress-Production Clothing'(1923). Christina Lodder, *Russian Constructivism*, New Haven, Connecticut, and London 1983, p.148에서 재인용.
7 Varvara Stepanova, 'From Clothing to Pattern and Fabric'(1926), 위의 책, p.180.

8 Andrea Zittel, 'Andrea Zittel Responds', *Art Monthly*, no.181, February, 1994, p.22.
9 Clement Greenberg, 'Art Chronicle: 1952', *Art and Culture*, Boston 1961, p.148.
10 Michael Fried, 'Recent Work by Kenneth Noland'(1969), *Art and Objecthood*, Chicago and London 1998, p.186.
11 Harold Rosenberg, 'Kenneth Noland'(1977), *Art and Other Serious Matters*, Chicago and London, 1985, p.119.
12 Leo Steinberg, 'Other Criteria'(1972), *Other Criteria: Confrontations with Twentieth-Century Art*, New York 1972, p.79.
13 브리지트 라일리가 앤드류 그레이엄-딕슨과 인터뷰한 내용. 'A Reputation Reviewed', *Dialogues on Art*, London 1995, pp.69-70.

식이 모두 오염될 수 있다.

패션의 마케팅과 유통망이 처한 현재의 복잡한 상황을 고려한다면, 예술가들이 패턴을 차밀하게 적용한 옷의 선을 좀더 실질적인 스케일로 제작함으로써 들로네가 지나온 놀라운 여정을 따르려 하지 않는다는 점은 그리 놀랍지 않다. 지텔과 레베르거풍의 몇 가지 제한적인 선이 되었든 무라카미처럼 패션 하우스와 손을 잡는 경우든, 오늘날 모두 생산하는 것에는 한층 민감한 상황이다. 놀런드와 라일리의 그림이 다른 매체에서 각양각색의 복제물로 양산되는 이유 또한 어렵지 않게 알 수 있다. 놀런드는 블랙 마운틴 대학에서 요제프 알버스(Josef Albers, 1888-1976)와 함께 일정 기간 동안 일했고, 라일리는 파울 클레(Paul Klee, 1879-1940)의 영향을 받았음에도 불구하고, 알버스와 클레 둘 다 데사우의 바우하우스 교사이긴 했지만 그 학교의 핵심 원리를 차지하는 많은 부분이 그들을 통해 나오지는 않았다. 만약 그렇게 됐다면, 그들의 작품을 흉내내는 비열한 복제품이 마치 건전하게 시작된 것처럼 받아들여지고, 장식과 디자인을 둘러싼 논쟁이 재론될 필요가 없을 만큼 상황이 달라졌을 것이다. 따라서 디자인을 포용함으로써 얻게 되는 것은 미학적인 부분만이 아니라 전략적인 토대인 것이다. 한 가지 아이디어가 영역과 매체를 연결해 준다는 이유만으로 전문성을 박탈할 필요는 없으므로, 전략적인 동시성은 디자인아티스트의 분장술에서 매우 중요한 부분이다.

작자 미상
옵 아트 드레스,
1960년대.

Furniture 가구

2

"십팔 년 전에 어떤 이가 내게 커피 테이블을 디자인해 달라고 부탁했다. 나는 윗면이 움푹 파인 직사각형 모양의 내 작품을 조금 고치면 될 것이라고 생각했다. 그러나 이는 작품의 질을 떨어뜨렸고 추한 커피 테이블을 만들어 버려 나중에는 버리게 되었다. 미술작품이 지닌 형태와 크기는 가구와 건축으로 전이될 수 없다. 미술의 의도는 후자의 경우와 다르다. 후자는 기능적이어야 하는 것이다. 의자나 건물이 기능적이지 않다면, 마치 예술인 양 보이려 한다면, 우스꽝스러운 일이다. 의자의 기술은 미술에 가까운 것이 아니라 하나의 의자로서 걸맞은 크기와 합리성, 유용성이라고 할 수 있다. … 미술의 기술은 다른 고려해야 할 사항들과는 무관하게 자신의 관심을 주장하는 것이다. 미술작품은 그 자체로 존재한다. 의자도 의자 그 자체로 존재하게 된다. 그리고 의자에 대한 개념은 의자가 아니다. 가구가 되려면 미술이 무력해야 했기에, 나는 몇 년간 다시는 그런 시도를 하지 않았다."[1]

다시 한번 도널드 저드의 덕을 보게 되는데, 이 일은 그가 가구 디자인에서 능숙한 솜씨를 발휘하려고 했던 1970년대초에 일어났다. 그의 어조에서 우리는 그가 완전히 새로운 무엇인가와 싸우고 있다는 생각을 할 수 있다. 실제로 그의 이러한 표현은 데 스틸과 바우하우스에서 이미 표명된 가구 디자인에 대한 개념을 그저 되풀이해 말하는 것에 지나지 않는다. 그러면 도대체 무슨 일로 이렇게 야단법석인가. 답은 저드의 조각과 가구 사이 어디쯤인가에 있다. 텍사스 마파에서 그가 디자인한 인테리어 작업의 번듯한 이미지들이 공개되었을 때, 그는 미술작품에 디자인 작업뿐 아니라 그의 우상인 헤리트 리트펠트 (Gerrit Rietveld, 1888-1964)와 알바르 알토의 목재 가구도 뒤섞어 놓은 것을 보여주었지만, 이런 상황에서는 도움이 되지 않았다. 솔직히 말하면, 저드의 대량생산 조각품은 웅장한 책장 세트로, 바닥에 놓이는 조각은 편안한 의자로 만들어진 것만 같았다.

1980년대 중반에 나온 저드의 전형적인 합판 의자는 등받이가 뻗어 나온 상자 모양이다. 곡선이라고는 하나 없이 모든 모서리가 다 날카로운 직각일 뿐이다. 이 의자는 시리즈로 제작되었고, 각각의 시리즈는 배열을 조금 달리해서 다양하게 보이도록 했다. 의자의 측면과 받침을 보면 받침의 네 면이 모서리를 딱 맞추거나 끼워 넣거나 빛이 통과할 수 있게끔 두 면으로만 연결하는 식으로 변화를 주었다. 유일하게 눈에 띄는 세부적인 마감처리는 의자를 구성하는 서

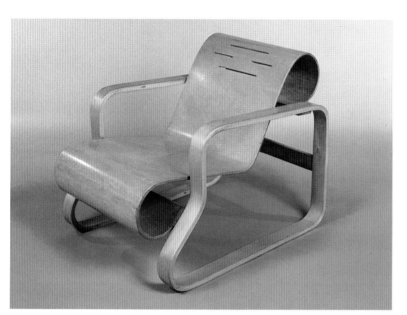

알바르 알토
〈모델 41 파이미오〉
핀마르(Finmar)
가구회사를 위해
디자인한 의자.
1931–1932.
개인 소장. 본햄스,
런던.

로 다른 소재의 합판을 연결한 것 정도다. 언뜻 봐서 복잡하게 얽힌 듯이 보인다고 해도 그 의자의 동일한 느낌을 떨쳐 버릴 만큼 특별한 것은 없다. 그 의자들은 말끔한 제작 공정으로 바우하우스식의 둔탁한 모서리를 미화시켰지만 여전히 불편한 수준이고 결국에는 눈요깃감으로 더 끌릴 뿐이다. 호르헤 파르도는 인터뷰에서 이 점을 익살스럽게 증언한 바 있다. "도널드 저드는 흥미로운 작가다. 하지만 가구 디자이너로서는 별로 흥미롭지 않다. 그가 만든 가구를 어떻게 사용하겠는가. 아무도 도널

드 저드의 의자에 앉지 못할 것이다."[2] 의자를 구성하는 재료, 즉 합판이 가구 디자인의 광범위한 역사를 지니고 있다는 것을 고려해 보면 저드의 의자는 절대적으로 감상하는 것에만 적합한 탓에 진부한 느낌을 갖게 한다. 이 논의는 저드의 작품과 오늘날 가구를 제작하는 작가의 작품에서 생겨난 쟁점들의 복잡함을 고려하는 방식으로 진전되었기 때문에, 조각의 매체가 뒤바뀌는 것에 각별히 초점을 맞추어 이 역사를 면밀히 살피는 것이 중요하다. 1920년대에 많은 디자이너와 건축가들이 상업적으로 적용할 만한 가구를 제작하려고 벤트우드(bentwood, 압력과 열을 가해 나무를 구부려 원하는 형태로 가공하는 방식 — 역자)와 섬유판재(fibreboard)에 관심을 돌렸다. 1931년부터 1932년까지 알토는 하나의 프레임이 하나의 좌석을 지지하는 안락의자를 디자인했다. 알토의 의자는 하나로 이어진 판재 두 개가 다리와 팔걸이 역할을 동시에 하고 그 자체로 좌석의 양쪽 끝 부분을 깔끔하게 마감하면서 등받이까지 구부러져 있다. 위쪽과 아래쪽 끝에 합판을 둥글게 휜 부분은 판재를 팔걸이에 재치있게 고정시키고 구조를 더 강화시켜 준다. 일 년 뒤에 헤리트 리트펠트는 '지그재그(Zigzag)' 의자로 잘 알려진 판재 의자를 디자인했다. 이 이름은 처음에 얇은 판재를 번개 모양으로 꺾어 만든 데서 유래했다. 그리고 1931년에 마르셀 브로이어(Marcel Breuer, 1902–1981)는 디자인 회사 이소콘(Isokon)을 위해 의자

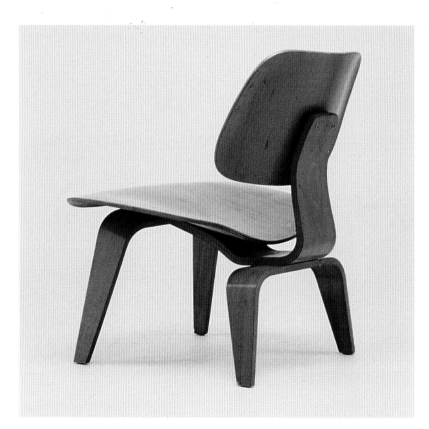

찰스 임스와 레이 임스
〈LCW 의자〉 1945.
임스의 사무실.

찰스 임스와 레이 임스
〈성형합판 부목〉
1940년대.
임스의 사무실.

를 하나 디자인했는데, 이 의자는 단지 두 장의 합판을 재단하고 구부려 만든 것이다. 뒤이어 1945년에는 샤를로트 페리앙(Charlotte Perriand, 1903-1999)의 보조였던 야나기 소리(Yanagy Sori, 1915-)가 나비 의자(Butterfly Stool)를 디자인했다. 이 의자는 알토의 의자처럼 곡면으로 휘어 놓은 합판 두 장만으로 마감했는데 두 장이 한 쌍을 이루어 가장 적은 요소로 최대의 형태 효과를 얻는다. 사람이 앉을 수 있는 공간을 만들기 위해 두 합판을 거의 구십 도 정도로 구부렸고, 특별한 마감처리 없이 판재의 양쪽 끝부분의 재단면을 그대로 노출시켰다. 아래쪽은 안정적인 구조를 위해 바깥쪽으로 곡면을 이루었고 금속 볼트가 두 장을 서로 결합하고 있다. 이러한 예들이 보여주듯이 간결함이 때로는 복잡한 사물로 나타나기도 하지만 언제나 복잡해야 할 이유는 없는 것이다.

알토와 브로이어, 야나기의 합판 가구는 찰스 임스(Charles Eames, 1907-1978)와 에로 사리넨(Eero Saarinen, 1910-1961)의 라운지 의자 디자인으로 발전하는 원형이 되었는데, 이 의자들은 1940년 뉴욕 현대미술관에서 열린 「생활가구의 유기적 디자인(Organic Design in Home Furnishing)」전에서 한 장의 판재로 구성된 형태를 보여주었다. 이 전시는 이후에 열린 「굿 디자인」 연례전의 사전 행사이기도 했다. 전시의 결과로 도출된 문제점들은, 찰스 임스와 레이 임스(Ray Eames, 1921-1988)가 합판을 휘고 성형하는 데 성공한 실험을 하게 되는 계기가 되었다. 이 실험에서 그들은 '카잼! 기계(Kazam! Machine, 카잼은 '수리 수리 마수리' 같은 마법의 주문인 'ala kazam'에서 따 온 말―역자)'라고 별명을 붙인 기괴한 장비를 사용했는데, 그들은 리처드 노이트라(Richard Neutra, 1892-1970)가 디자인한 이 장비를 그들이 살던 캘리포니아 웨스트우드의 아파트에 설치했다. 임스의 손자인 임스 디미트리오스(Eames Demetrios)는 이 기계장치에 대해 이렇게 회상한다.

"그런 별명을 붙인 건 괴상한 소음 때문이 아니라 마술 같은 인상 때문이었다. …이 기계로 합판을 성형해낼 수 있었다. 곡면을 이루는 석고 틀에는 그 안에 전력을 잡아먹는 전기 코일이 깔려 있었다. 할아버지는 '카잼! 기계'를 작동시키는 변압기로부터 전력을 충분히 빼내기 위해 아파트 옆의 전신주에 올라간 끔찍한 경험을 한참 떠올리기도 했다. …베니어〔플라이우드(plywood)의 '플라이(ply)'에 해당하는 얇은 나무 한 겹〕를 한 겹씩 적층하는 금형(金型) 프로세스를 이용해서 그들만의 합판을 만들었다. 형상을 만들어 목재 위에 접착

층을 올리고 이 과정을 반복하는데, 대개 다섯 번에서 열한 번을 반복한다.(유기적 의자의 경우, 한 겹을 통째로 올리는 것이 아니라 원하는 모양에 맞게 길게 자른 조각을 맞추어 만들었다) '카잼!' 이 단단히 조여진 다음에는 형상을 만들기 위한 고무풍선에 바람을 넣으려고 자전거 펌프를 쓰기도 했다."[3]

그 기계로 유기적인 형태의 자립형 조각 시리즈를 만들었고 성형합판 부목(副木)도 생산하게 되었다. 임스는 일체형으로 다양한 형태의 목재 의자를 만들 수 있으리라는 생각을 접어 두고 등받이와 좌석이 분리된 의자를 생각하기에 이르렀다. 1945년에 나온 〈LCW 의자〉와 코끼리 모양의 의자를 포함한 어린이용 의자의 깜찍한 프로토타입(prototype, 시제품) 시리즈가 바로 그것이다. 레이 임스는 여기에 활력을 불어넣었다. 한스 호프만(Hans Hoffmann, 1880-1966)의 지도 아래 1930년대에 화가로 활동을 시작한 그녀는 호프만의 수업을 생물형태적 추상(biomorphic abstraction)에 정통한 대위법으로 해석했다. 그러한 예는 임스 부부의 집을 다룬 기록에서 많이 발견할 수 있다. 특히 한 인테리어 사진에서는 전경에 부정확한 동그라미가 그려져 있고 노랑과 파랑이 배경을 이루는 일련의 사각 캔버스를 볼 수 있다. 이것은 천장에 조심스레 매달려 있으며, 레이가 '기능적인 장식'으로서 참고한 것이 모두 녹아들어 있다. 그녀는 작업을 지속적으로 발전시키기 위해 1940년에 찰스가 학생들을 가르치고 있던 크랜브룩으로 옮겼다. 다양한 매체를 동원한 실험을 하면서 여러 잡지의 표지 디자인을 주도했고, 이는 그녀의 회화작업에서 형성된 형상들을 성공적으로 확장시켜 주었다. 『아츠 앤드 아키텍처(*Arts and Architecture*)』에 사용할 한 시안에서는 직사각형의 표지를 네 개의 영역으로 불균등하게 나누었는데, 왼쪽 상단 영역에 그 호의 목차를 수록했다. 레이는 또한 조각에도 흠뻑 빠져들어 찰스와 함께 창의적인 토론을 하면서 이 매체에 흥미를 갖게 되었고, 마침내 성형합판 조각과 부목을 직접 만들게 되었다. 외형에서 두드러진 생물형태의 이 조각 가운데 일부는 상대적으로 작고 좌대에 놓도록 고안되었던 반면, 나머지는 완벽히 자립형이다. 비록 부목은 초기 조각에서 벗어난 새로운 작업이었지만 부목에 모양을 새겨 넣으면서 레이는 독자적인 조각 시리즈로 변형시켰다. 이것은 십 년 전에 알토가 했던 일련의 라미네이팅 목재 실험을 떠올리게 한다. 그는 옅은 부조로 관심을 돌려서 전시를 하기도 했는데, 나중에는 건축적인 세부 모양을 갖춘 형태의 디자인 작업으로 복귀했다. 레이

리처드 아치웨거
〈의자〉 1963.
볼프스부르크 박물관.

63

가 했던 각 실험들은, 회화에서 관계적인 추상처럼 공간에 떠 있는 듯한 느낌을 주는 〈LCW 의자〉의 형태, 말하자면 나지막하게 만든 둥근 형태의 좌석과 등받이의 개발에 밑거름이 되었다. 따라서 잡지 표지와 부목, 의자는 레이가 미술에서 디자인으로 전격적인 전환을 한 경로를 나타낸다. 그러면서도 추상 회화와의 연결고리를 가진 미적 효과는 여전히 옹호했다. 몇 년 뒤에 젊은 여성이 "임스 여사, 그림을 포기할 때 어떤 느낌이었죠?"라고 빈정대듯 묻자, 레이는 "난 그림을 포기한 적 없어요. 다만 팔레트를 바꾸었을 뿐이죠"라고 재치 있게 대답했다.[4]

리처드 아치웨거는 이와 반대 방향으로 변신했다. 가구 제작자에서 예술가로 방향을 바꾼 것이다. 이로 인해 그가 고용한 장인들은 기능적인 가구를 제작하다가 예술을 표현하는 가구를 제작하는 것으로 전환해야 했는데, 이것이 그들에게 어떤 영향을 미쳤는지는 그가 한 말에서 잘 나타난다.

"내가 처음 일을 시작했을 때, 완강한 저항이 있었지만… 감독관과 함께 생산에 들어갔습니다. 나는 '이것은 일을 그만두는 것도 아니고 더 나빠지게 하는 것도 아닙니다. 여러분은 이것으로 먹고살게 될 것입니다'라고 말했죠."[5] 같은 인터뷰의 후반부에서 아치웨거는, 그의 작품이 1960년대 중반 뉴욕 미술계에서 수집되던 때의 초기 반응에 대한 이야기도 들려준다.

"나는 열두 개가량의 작은 묶음—알다시피 사진들과 편지 한 장을 동봉했죠—을 보냈는데 짧은 답신 또는 정중한 답신을 받기도 했고 물론 아무런 답변이 없는 경우도 있었습니다. 뉴욕의 한 대형 박물관은 이렇게 답변했습니다. '전시 프로그램에서 조각과 회화 영역의 작품만을 다룬다는 것을 전하게 되어 대단히 죄송합니다. 당신이 보내 준 사진들을 보고 나서 위원회가 당신의 작품이 공예의 범주에 더 가깝다고 느낄까 봐 염려스럽기도 합니다.'"[6]

아치웨거의 미술작품에 대해 기억할 만한 핵심은 물리적인 유사성에 의존하지 않고 가구의 이미지를 제시함으로써 가구를 재현했다는 점이다. 가구가 회화에서 둔감하게 재현되는 방식을 해석한 것에서 파생된 그 작품은, 가구가 어떻게 이뤄져 있는지를 드러낸다. 아치웨거는 〈자화상 II〉(1963)의 노란색 거울이 어떻게 '야수파 그림에 나타난 거울의 색이 되는지', 그리고 대개 어떻게 해서 그의 작품이 실제로는 조각적이지 않고 '삼차원으로 뻗어 나간 회화작품

리처드 아치웨거
〈퍼져 버린 의자 II〉
1995.
메리 분 갤러리, 뉴욕.

에 더 가까운지' 를 이야기한다.[7] 가구를 재현한 그의 작품을 살펴보면, 포마이카(Formica, 가구 등에 쓰는 내열성 합성수지. 상표명이었으나 일반 명칭으로 굳어졌다—역자)로 마무리되어 있음을 발견하는 것은 그리 놀랄 일도 아니다. 포마이카는 합판 제작과 비슷한 과정을 거쳐서 조금 더 확장 발전된 것인데, 이 재료 자체에 이미 상징성이 있다. 아치웨거가 포마이카를 사용한 초기 사례는 1963년의 〈의자〉라는 작품이며, 군이 따지자면 저드와 임스가 출발점으로 삼았던 바우하우스 형식이라기보다는 토속적인 미국판 현대식 의자를 모델로 한 대표적인 의자의 재현 작품이다. 의자의 오크 베니어는 중심 구조를 가지런하게 결합하고 있다. 반짝이는 빨간색 베니어는 등받이와 좌석의 쿠션을 암시한다. 한편 검은색 베니어는 다리 사이의 공간을 채우고 있는데 이것은 화가들의 그림에서 종종 표현되는, 빈 공간이 그림자를 형성하는 형식을 교묘하게 참고한 것이다. 그렇지만 아치웨거의 작품이 야수파의 그림을 참고했다는 것은 잘못되었다. 실제로는 에드워드 호퍼(Edward Hopper, 1882-1967)의 작품을 더 많이 반영하고 있다. 호퍼는 포마이카 테이블로 가득한 식당과 호텔 객실 같은 토속적인 미국 인테리어를 언급하면서 소개되곤 한다.

아치웨거가 포마이카를 가구의 재현에 연계시키는 방식을 지속해 온 결과, 1970년대 후반과 1980년대초에 그의 작품은 과도함을 느끼게 할 정도로 몹시 복잡해졌고 심지어는 도상학적 세부를 나타내기도 했다. 〈문/문 II(Door/Door II)〉(1984-1985) 같은 작품들은 지나치게 난해해서 그의 작품이 지닌 장점이 무엇인지를 망각하게 되었다. 그의 작품은 포마이카가 현혹시키는 다채로운 재현의 질서를 가구에 부여함으로써 가구 디자인에서 가장 익숙한 고유의 이미지를 탈피하는 것에 장점이 있었던 것이다. 이 시기의 작품을 접하는 것은 1960년대의 비교적 간결한 작품에 대해 의미의 남발을 집요하게 지적하는 불청객 해설자를 달고 다니는 것이나 마찬가지였다. 이는 정말로 바람직하지 않은 경험이다. 〈퍼져 버린 의자(Splatter Chairs)〉 같은 1990년대초의 작품은 그의 발전 단계 중에서 한층 흥미로운 시기를 형성한다. 이는 명백히 도상학(iconography)이 현재까지의 그의 작업에 대한 통렬한 비평을 헤쳐 나갈 돌파구가 되었다는 점에서 중요한데, 이전에 그의 작품에서 드러난 도상학으로부터 파격적으로 변신한 카툰풍의 목공을 통해, 초기 작품에서 나타났던 유머와 유희가 새롭게 각광을 받게 된 것이다. 목재와 재현을 다룬 작품에서 속임수를 사용하는 것은 에일린 그레이(Eileen Gray, 1878-1976)의 가구를 떠올리게 한

다. 특히 1920년대초에 발표한 찬장에서, 그녀는 인위적으로 보일 정도로 나뭇결을 과장함으로써 당시에 풍미하던 고전적인 모더니스트들이 주장한 재료의 진실성 개념을 허물었다. 두뇌 게임을 하듯이 작품의 토대를 구축함으로써, 아치웨거는 저드가 다분히 의도적으로 유유자적하면서 지나친 많은 함정들을 요리조리 피한다. 그럼에도 불구하고 저드와 마찬가지로 아치웨거의 작업은 이율배반적인 측면이 깔려 있다. 조각을 하면서도 한편으로 아치웨거는 실제 가구를 만든 셈이었다. 그러나 예술적인 재현이 돈을 끌어 모으게 해주고 제품으로 생산하지 않아도 될 때까지 미술계는 그것을 숨기고 있었다. 파르도와 같은 현대 작가는 실제 가구와 재현된 가구 사이뿐만 아니라 각 전문분야의 역할 사이에서 동시성을 갖기 위해 양쪽 경계를 넘나들면서 작업을 했다.

스콧 버튼(Scott Burton, 1939-1989)은 가구와 미술을 하나로 병합시키고자 했다. 1980년대에 리트펠트를 언급하는 글을 써서 조각과 가구의 대화에 관심이 높아지는 것에 대한 의견을 피력했다.

"리트펠트는 20세기 최초의 위대한 가구 디자이너일 뿐 아니라, 20세기 위대한 사물 제작자(object makers) 중 한 사람이다. 그 사물이 어떤 범주의 것이든… 그의 가구 접근방식의 조각(〈침묵의 탁자(*Table of Silence*)〉(1937)와 같은 브랑쿠시의 일부 작품도 포함될 수 있는데, 이는 조각 접근방식의 가구(sculpture-approaching-furniture)다]은 환경 디자인과 건축 디자인으로 확장을 꾀하는 어떤 현대미술 작품에서도 중대한 선례가 된다."[8]

버튼이, 조각이 가구가 되고 가구가 조각이 되는 변형 과정의 사례를 들어 둘 사이의 교차를 규명하고 있는 점은 흥미롭다. 리트펠트의 작품 중 일부는 그야말로 '가구 접근방식의 조각'이지만 버튼이 독해한 대로 조각이 된 것은 결코 아니다. 1923년에 리트펠트가 만든 사이드 테이블은 별개라 하더라도, 버튼은 리트펠트의 가구에서 상반된 두 시기를 묘사하기도 했다. 1930년대 중반부터 시작한 나무 상자 형식과 삼십여 년 뒤에 디자인한 마지막 시기의 가구들이 바로 그것이다. 상자 형식의 가구에 대해서 버튼은 "이미지도 대중적이지만 20세기 버내큘러(누군가에 의해 고안된) 가구의 외형에 근접한 탓에 시장에서도 호응을 얻을 만하다"고 언급했다.[9] 리트펠트의 후기 가구에 대해서는, 나무 상자 유형에서 "직선과 평면이 기념비적인 실체로 굳어진" 이래, 그

도널드 저드

저드 재단, 클러런스
저드의 사무실.
도널드 저드가 디자인한
책상과 의자로 꾸민
인테리어.
토드 에벌리 사진.
(p.68)

도널드 저드

뉴욕 스프링가(街)
101, 4층.
도널드 저드의 탁자,
헤리트 리트펠트의 의자,
댄 플래빈과 프랭크
스텔라의 작품으로
꾸민 식당.
토드 에벌리 사진.

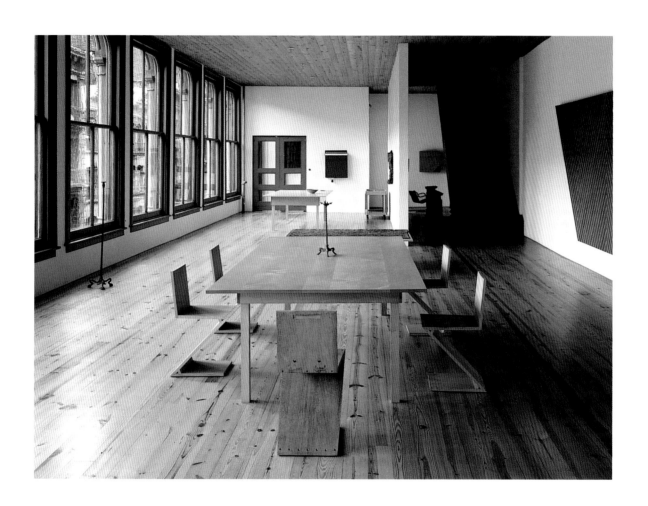

하임 슈타인바흐
〈무제〉 1989.
소나방 갤러리, 뉴욕.

샤를로트 페리앙,
장 프루베,
소니아 들로네
〈책장/칸막이 가구〉
1953.

것을 "누구나 이해할 수 있게" 된 이유를 "연륜이 쌓인 명인의 초기 업적, 예컨 대 〈베를린 의자〉 같은 것에 대한 향수"라 설명했다.[10] 버튼의 설명이 역사적 으로는 정확한 지적일지 모르지만 개념적으로는 앞뒤가 맞지 않으며, 오히려 그의 글과 그가 만든 가구에서 정황에 따른 결과들을 문자 그대로 독해했을 뿐 이다. 저드의 가구는 디자인이나 기법에서 리트펠트의 가구와 아주 근접해 있 기 때문에 애초에 근거가 빈약한 그의 정황 추론은 더 악화된다. 사실 리트펠 트와 알토의 가구가 시장에 적용할 만한 대안들이 거의 없던 당시에 제작되었 다 해도, 시장성은 가구를 생산하는 주요 이유가 아니었다. 반면에 저드의 가 구는 현대 가구를 철저히 물신화(fetishisation)하는 순간에 등장했다. 저드는 여러 회사들 가운데 스위스 뒤벤도르프의 이름난 가구 제조회사인 레니(Lehni AG)와 1980년대초에 계약을 맺고 자신의 가구를 제작했는데, 이때가 바로 모 더니스트 가구를 마치 예술인 듯이 다루던 시기였다. 어떤 것은 너그럽게 봐 줄 만하지만 정말로 앉을 수조차 없는 것도 있었다. 물론 저드가 고전적인 모 던 가구의 위상 변형이 부분적으로나마 자신의 작업에서 비롯된 결과임을 알 지는 못했지만, 그러한 변형은 필연적으로 현대식 가구가 그의 예술에 연결된 일련의 미학과 공유할 길을 열어 주었다. 1980년대에 예술품 가구 시장(furni- ture-as-art market)은 싸구려 복제품과 공인된 정품—원작은 말할 것도 없고— 을 가리지 않고 유통시킬 수 있었기 때문에, 더 이상 모더니스트 스타일의 가 구(modernists-looking furniture)를 확보하지 못했다. 이 정황에 대한 뒤틀린 설 명을 거쳐서, 1989년에는 하임 슈타인바흐(Haim Steinbach, 1944-)라는 작가 가 미스 반 데어 로에(Mies van der Rohe, 1886-1969)의 침대 겸용 소파(day bed) 를 베니어 판재로 만든 디스플레이 상자에 넣었다. 고전적인 모던 가구가 앉을 수 없는 그저 볼거리라는 것을 극적으로 천명한 셈이었다.

저드는 책장을 제작하기도 했는데 이것도 리트펠트 작품과 거의 흡사하다. 불행하게도 책장은 임스 부부와 조지 넬슨, 페리앙과 또 다른 많은 고안자들과 더불어 의자에 버금가는 나름의 역사를 갖고 있다. 장 프루베(Jean Prouvé, 1901-1984), 소니아 들로네와 공동작업한 페리앙의 목재 책장은 다양한 간격 을 둔 다섯 칸으로 이루어졌고, 각 칸에는 들로네 특유의 색을 사용한 일련의 상자들이 서로 다른 폭으로 배치되어 있다. 그 색들은 건축의 깔끔한 현대성을 구현하는 요소가 되는 한편, 각각의 상자들은 실제로도 여러 모양으로 변형이

조 스캔런
〈프로덕트 2 1999〉
1999.

가능한 구조체 역할을 한다. 임스 부부의 수납 가구도 빼놓을 수 없는데, 이것은 그들이 디자인한 성형합판 의자만큼이나 복잡한 역사를 갖고 있다. 원래 이 작품은 1940년에 찰스 임스와 사리넨이 프로토타입으로 만든 목재 제품으로, 육 년 뒤에 뉴욕 현대미술관에서 전시되었다. 1950년이 되어서야 책장 시리즈 중 하나가 대량생산되었다. 사용자의 요구조건에 따라 주문생산할 수 있는 금속 프레임의 모듈 형식으로 개발하느라 본격적인 생산에 들어가기까지 시간이 조금 더 걸리기도 했다. 페리앙의 경우와 비슷하게, 임스 부부도 제품의 개별적인 패널에 색을 사용해 모듈 제품의 획일성을 탈피하려고 했는데, 페리앙의 책장과 달리 합판으로 된 선반을 지지하기 위해 크롬 도금한 금속을 밝은 은회색이나 검정색으로 마감처리하여 사용했다. 래커 칠을 한 메소나이트 [Masonite, 단열용 경질(硬質) 섬유판—역자]와 타공된 알루미늄 판이 책장 뒷면을 장식하고 서랍은 자작나무나 호두나무 무늬목을 댄 합판으로 제작했다. 이 방식에서 각 요소들은 개인의 요구사항에 맞출 수 있으면서도 그것 자체가 전체적인 미학에서 결정적인 부분을 차지했다.

조 스캔런의 〈포개어 놓는 책장(Nesting Bookcase)〉은 1989년부터 지금까지 모듈 형식의 디자인이나 미술작업에서 도브테일[dovetail, 열장이음 (목재를 맞추어 연결하는 방식)—역자]을 영민하게 사용하고 미적으로 적용한 전례가 되었다. 최근 작품 중 하나인 〈프로덕트 2 1999〉(1999)는 전시공간의 한쪽 벽면을 따라 늘어놓은 낮은 책장으로 구성된 것이다. 이 책장은 흰색과 연두색의 악센트를 적절하게 사용한 잘 다듬어진 나무 판재로 만들었고, 나일론으로 꼬아 만든 끈이 제일 윗단부터 바닥까지 연결하고 있다. 「자, 명품을 드세요」라는 글에서, 스캔런과 잭슨은 미술작품을 마치 사용가치가 있는 것처럼 만든 작가들을 비난한다.

"기능적인 물건들을 창작하면서도 오히려 제 기능을 하지 못하는 점에서 금전적 가치를 끌어내는 식의 일탈에 탄복하긴 하지만, 디자인과 기능을 미술작품의 장식으로 끌어들이는 것은 자신감이 없음을 드러내는 것이다. 우리는 디자인아티스트들이 실천한 전문직의 이중적 잣대에 철학적인 실망감을 품게 되었다. 미술이 유용함을 드러내게 하려는 그들의 필요—그래서 아무런 위험 부담 없는—는 우리를 의기소침하게 몰아붙이고 슬프게 한다."[11]

조 스캔런
〈예술작품의 해석에서
소비자의 역할에
대한 고찰〉 1999.

그의 비평은 실제 작업으로까지 이어지는데, 스캔런은 전시장의 책장 근처에 난잡한 사진들을 담은 상자를 하나 두어 〈예술작품의 해석에서 소비자의 역할에 대한 고찰〉(1998-1999)이라는 작품을 완성했다. 그 이미지들은 가정의 적나라한 모습을 담은 다양한 상태의 책장을 묘사하고 있다. 과장되었든 그렇지 않든 이 작품은 책장으로서 기능을 다하고 있음을 보여주고 있는데, 물건으로 넘치기도 하고 텅 빈 상태로 미니멀한 조각작품처럼 당당하게 서 있기도 한다. 이 사진들은 실제로 책장의 주인들이 찍어서 스캔런에게 우편으로 보낸 것들이다. 관람객은 일반적인 사물로 나타나는 특정한 맥락을 인식하는 방식 덕분에 미술관에 서 있는 책장을 새롭게 받아들이게 된다. 책장이 주인의 골동품으로 가득 찬다면 더 이상 눈에 띄지 않게 되므로, 이런 깨달음은 그 모순을 작품의 핵심으로 몰고 간다. 예술과 가구로 기능하는 데 확실히 실패할 방식으로 사용되지 않았다면 그 주인은 책장을 포기하지 않고 작품을 완성하게 된다. 물론 이 경우 스캔런에게는 계획 실패가 된다. 스캔런이 가구에 대해 주로 언급하는 부분은 1940년대와 1950년대의 디자이너들인 반면, 존 체임벌린(John Chamberlain, 1927-)부터 레베르거에 이르는 많은 '디자인아티스트들'은 1960년대 가구를 그들의 출발점으로 삼는다. 이 시기의 가구 대부분은 '유기적 디자인(Organic Design)'으로 분류되는데, 이 용어는 1930년대에 알토가 만들어낸 표현이다. 유기적 디자인은 찰스 임스와 공동으로 작업한 사리넨의 초기 작업에서 알토의 영향을 받은 가구를 필두로 하여 1946년에 제작된 두 작품, 사리넨의 독자적인 요람 의자(Womb chairs) 시리즈와 이사무 노구치(Isamu Noguchi, 1904-1988)의 IN-70 소파를 거쳐 1960년대에 제작된 베르너 판톤(Verner Panton, 1926-1998)의 의자까지 이어진다. 이 경향의 정점은 1960년대말에 등장한 판톤의 〈리빙 타워(Living Towers)〉였다. 미래적인 조각과 같은 이 창조물은 사람의 혀처럼 생긴 앉는 공간이 두 군데 있고, 한 명 또는 여러 명이 갖가지 자세를 취할 수 있게 되어 있다. 매혹적인 빨강부터 열정적인 핑크, 황록색 등 여러 가지 밝은 색상들로 선택의 폭을 넓혔고 최고급 질감의 천으로 마감했다. 이런 요소들이 사용자를 사로잡고 감각으로 둘러싸이게 한다. 이 디자인의 본질적인 에로티시즘은 공상과학영화 「바바렐라(Barbarella)」〔로저 바딤(Roger Vadim) 감독의 1967년작〕에서 판톤의 작품을 차용한 가구를 사용함으로써 그 이미지를 한층 강화했다. 한편, 공상과학 요소들은 판톤과 같은 시기에 활동한 올리비에 모그(Olivier Mourgue, 1939-)의 가구가 스탠리 큐

베르너 판톤
〈리빙 타워〉 1989.
(1960년대말 디자인)
베르너 판톤 디자인,
스위스.

토비아스 레베르거
〈담배 피우고 얘기하고
술 마시기-친구들과
함께 담배 피우기〉 1999.
노이거림슈나이더
갤러리 제공, 베를린.

브릭의 영화「2001 스페이스 오디세이(2001: A Space Odyssey)」(1968)에 사용되면서 더 강력한 효과를 발휘했다.

레베르거는 1960년대 후반의 미학을 되돌아본다. 그것을 파헤치려는 것이 아니라 그것이 품고 있는 가능성을 드러내려는 것이다. 여기에는 도입부에서 언급한, 저드의 조각을 바의 소품으로 변형시키는 그 프로젝트도 포함되어 있다. 레베르거의 작품에는, 1960년대의 유토피아적 이념이 쿱 힘멜블라우(Coop Himmelblau)와 같은 1970년대 후반 건축가들의 포스트모던한 아이러니를 담고 있으며, 이에 따라 그는 도상학적 정교함으로 부담을 주는 대신에 신선한 현상학적 경험을 관람객에게 안겨 주려고 노력한다. 이 작가는 다음과 같은 점에 대해 개방적이다. "꽤 많은 이데올로기들이 실패한 후… 절대성에 대한 문제 제기를 다루는 것은 작가들에게 흥미로운 일이다. 어떻게 하면 우리가 이것을 다룰 수 있을까. 원천적인 아이디어는 어디서 온 것이며 어떻게 사용하고 어떻게 발전시킬 수 있을까."[12] 1996년에 레베르거는 〈유쾌한 공간의 분열(Fragments of Their Pleasant Spaces)〉이라고 제목을 붙인 장기간의 실험을 시작했다. 이 실험의 목적은 친구 사이인 한 집단을 초대해 라이프스타일에 관한 질문지에 답하도록 하고, 이들과 대화를 나눈 작업을 토대로 미술과 디자인을 가로지르는 취향의 변화를 추적하는 것이었다. 레베르거는 휴식과 명상의 공간에 대한 조건을 조사하면서 이를 반영한 일련의 작품들을 선보였다. 각 작품의 제목은 각자가 응답한 내용의 성격에 따라 정해졌다. 〈담배 피우고 얘기하고 술 마시기-친구들과 함께 담배 피우면서 게으르게 누운 채, 텔레비전을 보거나 간식을 먹고 콜라를 마시거나 바셀린을 바르려고 움직이지도 않으며 채널 다툼도 없이 서로 등을 기대면서〉와 같은 식이다. 삼 년 후에도 레베르거는 그 과정을 반복했고 어떻게든 연속적인 서로 다른 두 가지 형식을 내놓았다. 예컨대, 〈담배 피우고 얘기하고 술 마시기-친구들과 함께〉

의 첫번째 작업은 아주 단순하다. 계란 모양의 의자 세 개가 삼각형의 탁자 주변에 놓이게 되는데 테이블 귀퉁이마다 컵을 놓는 것을 고려해 아래쪽으로 살짝 파인 부분을 마련했다. 묘하게 보일 수도 있지만 이것은 판톤의 카툰 스타일을 따랐다기보다 그 대신 가주히데 다카하마(Kazuhide Takahama, 1930-)의 미래지향적인 1960년대 디자인에 더 가깝다. 두번째로 나온 〈담배 피우고 얘기하고 술 마시기-친구들과 함께〉는 훨씬 더 주도면밀하게 만들어 유희적이기까지 하다. 이 세 개의 앉는 가구는 목재 베니어로 마감처리되어 바닥에 납작 엎드렸고 탁자는 각양각색의 생물체 모양으로 제작되었다. 1950년대 조각과 디자인을 재연한 취향이 이 가구에 스며들어 있다. 알렉산더 칼더(Alexander Calder, 1889-1976)의 쾌활한 느낌의 모빌과 한스 아르프(Hans Arp, 1887-1996)의 소심한 듯한 얕은 부조가 그 밑거름이 된 것이다. 이 시리즈는 이윽고 세번째 버전에서 완성될 것이다.

레베르거나 파르도와 같은 젊은 '디자인' 아티스트들에 대한 생각을 물었을 때, 이 논쟁의 핵심 인물인 댄 그레이엄(Dan Graham, 1942-)은 다음과 같이 짤막하게 언급했다.

"나는 파르도가 1960년대와 1970년대의 판타지를 찾고 있다고 생각한다. 하지만 그의 작품은 1990년대 방식을 그대로 따른 부티 나는 것이다. 가까운 과거에 대해 모호한 정보만을 갖고 있어서 알바르 알토를 잘 모르는 세대로부터 나왔다는 것을 알 수 있다. 나는 늘 사물이 유용성있기를 바라는데, 이 세대는 유용성을 거스르는 사물과 더불어 미술의 작은 판타지 영역을 원하는 것 같다."[13]

젊은 세대를 피상적이라고 비난하는 점에서 그레이엄이 저드와 비슷한 이야기를 한다는 것은 흥미롭다. 그레이엄이 좀더 깊이 들여다보았다면 디아 첼시의 서점에서 파르도가 디자

인한 테이블 밑에 알토의 의자가 독립적으로 놓인 것을 알아차렸을 것이다. 게다가 바로 그 건물의 지붕에 그가 작업한 설치물에는 그러한 공간을 조성하려는 시도조차 없었다. 반대로 1986년에 그레이엄이 집필하여 당시 미술과 디자인의 교류에 기여한 「디자인으로서의 미술/미술로서의 디자인」은 시의적절했다. 1960년대말에 등장한 존 체임벌린의 가공되지 않은 스펀지 가구-조각에 대한 그 글의 논제는, 그레이엄이 당시에 만연했던 판톤풍의 가구 유행에 대한 비평으로 그 작품을 해석했기 때문에 여기에서 각별한 의미가 있다.

"현대 기능주의 디자인의 프로세스에 대한 개념적인 언급으로서, 체임벌린은 노출된 표면이 곧 구조물 역할을 하는, 최소한도로 기능적인 디자인의 논리를 한 걸음 더 진행시켰다. 댄 플래빈(Dan Flavin)의 노출된 형광등과 부품 작업처럼, 떼어낸 발포 쿠션을 이용한 체임벌린의 카우치는 표피적으로 양식화한 기능주의 의자를 벗겨 버리고 기능주의 의자의 표면재 합판이 감싸고 있던 재료의 기본틀을 노출시킨다. 따라서 모던 디자인과 건축은 (산업적으로 생산된) '눈에 보이지 않는 진짜' 재료 구조체로 격감되는 것이다. …아무리 기능적으로 디자인된 의자라도 낡아 없어지게끔 디자인되는데, 이는 퇴화 전략에 기반을 둔 현대 자본주의 경제에 속해 있기 때문이다."[14]

체임벌린의 소파는 각각 실제로 사용하면 부서지게끔 되어 있어서 모던 디자인에 깊이 뿌리내린, 형태는 기능을 따른다는 수사(rhetoric)를 비켜 간다. 체임벌린이 작품으로 보여주는 비평은 두툼한 덧씌우기로 구조를 감추고 있는기 때문에 마르셀 브로이어의 가구 같은 모더니스트의 가구와 다른데, 이런 점에서 1960년대말에 유행한 고전적인 가구들과 연관시킬 만하다. 그레이엄도 체임벌린의 소파가, 푹신함을 손실하지 않고 신체를 지지해 주는 구조적인 특성을 지닌 재료라고 할 수 있는 발포 쿠션에 의해 아주 특별한 외형적 자극을 경험할 기회를 어떻게 관람객에게 전하는지 염두에 두고 있다. 결과적으로 관람자는 그 작품을 시각적으로 이해하는 대신, 신체에 대항하는 촉각적인 물건으로 경험한다. 여기서 신체는 소파의 지속적인 사용을 통해 그 형태를 몸의 윤곽에 맞게 변형시킨다. 그레이엄에 의하면, 체임벌린은 1971년 회고전에 맞추어 구겐하임 미술관 일층 로비에 초대형 소파를 둠으로써, 프랭크 로이드 라이트(Frank Lloyd Wright)의 건축이 지닌 엄격한 본질에 반발하는 효과적인 방

법으로서 바로 이러한 특성을 이용했다. 언뜻 보면 방문객이 실제로 카우치에 앉았을 때 "그 유연함은 재료 자체의 따뜻함이나 시원함, 그리고 자신 또는 다른 사람들의 자세와 미묘한 움직임과 관련한 신체와의 친밀함이라는 측면에서 경험되었다."[15] 그레이엄이 마약의 경험에 비견한 그 작품의 효과는 "관람객들이 자신의 몸이 '녹아들고' 떠다니는 듯한 경험"을 하는 것이다.[16] 앉아 있는 동안 경험하는 '녹아드는' 느낌은 거친 객관적 존재와 강하게 대조되었고, 연이어서 구겐하임의 나선형 경사로를 걷는 동안 상대적으로 이해하기 쉬운 방식으로 펼쳐진 체임벌린의 이력을 보게 된다.

가브리엘 오르즈코(Gabriel Orzco, 1962-)와 프란츠 웨스트(Franz West, 1947-)는 둘 다 체임벌린의 소파가 함축한 의미를 최근에 확장시켜 왔다. 게다가 오르즈코의 1993년작 〈모마 정원의 해먹(*Hammock at MoMA Garden*)〉은 일회용 재료를 사용하고 관람객의 경험을 강조함으로써 모더니스트의 가구를 비평했다. 체임벌린이 꽤나 독단적이고 공격적이었던 것을 제외하고는 자신의 관점을 만들어냈다는 점에서 오르즈코가 한층 치밀했다.(결국은 관람객이 그 작품을 망가뜨렸다) 오르즈코의 작품은 현대미술관의 조각 정원 북쪽 벽 앞 나무 사이에 매달아 놓은 해먹이었다. 임스의 의자와 테이블에 가려 해먹이 제대로 보이지 않게 되는 것을 개의치 않으면서도, 해먹의 원래 용도가 조각 정원을 찾아온 각 개인의 행동에 확실히 어떤 변화를 주는지 부각시킬 수 있도록 임스의 작품들에 딴죽을 걸게 된다.

임스의 가구가 사람의 몸을 의례적인 바른 자세로 유지시켜 주는 반면, 늘어져 있는 해먹은 똑같은 사람의 몸을 다른 자세로 바꿀 수 있도록 유혹한다. 이 자세로 있으면 조각 정원이 눈에 들어오는 것이 아니라 나무 사이로 새어 나오는 어른거리는 빛을 보게 된다. 게다가 해먹은 의자를 마감하는 기법과 너무도 다르기 때문에 이 두 가지 앉는 형식은 전혀 어울리지 않는다. 오르즈코는 1940년에 현대미술관이 「유기적 디자인」과 같은 전시를 통해서 모던 가구를 물신화하는 것에 일격을 가했다. 여기에 임스 부부의 의자들은 포함되지 않았다.

프란츠 웨스트의 첫 가구 샘플은 1980년대 중반부터 시작되었다. 일련의 주조된 금속으로 용접하고 거칠게 재단된 천으로 덮은 이 무정형(無定形)의 가구는 그래도 앉을 때는 편하다. 1989년에 웨스트는 빈의 미술사 박물관(Kunsthistorisches Museum)에서 서상의 회화작품 앞에 소파 시리즈를 두었다.

프란츠 웨스트
〈모빌레트〉 2000.
설치 장면,
〈트로그〉(아래),
〈무제〉(위).
가고시안 갤러리, 런던.

프란츠 웨스트
〈소파와 의자〉 1989.
미술사 박물관, 빈.

오르즈코의 해먹과 같이 이 가구들도 관람객에게 쉴 자리를 마련해 주었다. 정통 회화 앞에 영민하게 가구를 놓음으로써 관람객은 과감히 가로로 눕는 시도를 하게 되고, 따라서 그림을 보는 것을 필연적으로 어렵게 만들었다. 웨스트의 말에 따르면, "(박물관에서) 이러한 사물을 보게 된다면 그리고 정말로 불쾌함을 느끼게 된다면 눕거나 앉을 수 있다. 특히 미술작품으로 편입된 것이 아니라면 앉는다는 것 자체는 '따분한' 일일 것이다. 이제 당신은 당신 자신을 예술에 통합할 수 있다."[17] 웨스트는 자신의 가구를 시리즈로 전시하기를 좋아했다. 1994년에 디아 첼시의 옥상에서 작업한 설치는 특히 유쾌한 사례였다. 다양한 지역에서 구해 온, 엄청난 종류의 패턴이 있는 밝은 색의 천으로 소파를 덮어 세 줄로 늘어놓았다. 1996년에는 환경에 전적으로 동화되도록 그의 가구를 콜라주와 조각에 맞게 변형시키는 작업을 계속했는데, 결과적으로 관람자의 역할을 강화시켰다.

앞에서 그린 계보는 저드가 때마침 동시성을 형식적으로 실행한 헛된 욕망으로부터 명백하게 선회했음을 보여준다. 현대 작가들은 가구를 조각으로 바꾸어 놓고 조각에서 잉태된 가구를 만든다. 이러한 교류에서 가구의 해부는 그것을 수용하고 이용한 스캔런의 연구에서처럼 산만함을 드러낼 수 있다. 또한 레베르거가 개인과 당대의 유행의 요구조건에 맞추어 개조했듯이 스타일을 의식하는 방법으로 종속될 수도 있다. 그 대신에 웨스트가 기괴한 형태의 소파를 전략적으로 놓은 것처럼 가구는 유희적으로 즐기는 대상이 될 수도 있다.

1 Donald Judd, *Furniture*, Zurich 1985, n.p.
2 프리츠 해그와 호르헤 파르도의 인터뷰, *Index*, no.19, May, 1999, p.14.
3 Eames Demetrios, *An Eames Primer*, London 2001, p.41.
4 위의 책, p.75.
5 안 맥더빗과 리처드 아치웨거의 인터뷰, *Craft Horizons*, vol.25, no.5, September 1965, p.29.
6 위의 책.
7 위의 책.
8 Scott Burton, 'Furniture Journal: Rietveld', *Art in America*, November 1980, p.103.
9 위의 책, p.102.
10 위의 책, p.106.
11 Joe Scanlan and Neal Jackson, 'Please, Eat the Daisies', *Art Issues*, January/Febrary 2001, p.29.
12 Jerôme Sans, 'Tobias Rehberger: Working With, Working Between', *Artpress*, November 2002, p.48에서 레베르거의 말을 인용함.
13 Dan Graham, 'Mark Francis in conversation with Dan Graham', Birgit Pelzer, Mark Francis, Beatriz Colomina, *Dan Graham*, London and New York 2001, p.34.
14 Dan Graham, 'Art as Design/Design as Art', *Rock My Religion*, Cambridge, Massachusetts, and London 1993, p.215.
15 위의 책.
16 위의 책.
17 Robert Fleck, 'Sex and the Modern Sculptor', Robert Fleck, Bice Curiger, Neal Benezra, *Franz West*, London and New York 1997, p.64에서 프란츠 웨스트의 말을 인용함.
18 Joe Scanlan and Neal Jackson, 앞의 책, p.27.
19 Iwona Blazwick, 'Interview with Franz West', *Possible Worlds: Sculpture from Europe*, exh. cat., Institute of Contemporary Arts/Serpentine Gallery, London 1991, n.p.

어떤 식이든, 이런 작품은 관람자에게 새로운 경험―예컨대 전시장 한가운데에 놓인 소파에 앉게 하는 것―을 제공하면서 새로운 질문을 던지고, 따라서 그 작품은 단지 초연한 비평으로만 기능하지 않게 된다. 스캔런과 잭슨은 「자, 명품을 드세요」에서 이에 대한 농담 한마디를 던진다.

"마이클 애셔(Michael Asher, 1943-)와 루이스 롤러(Louis Lawler, 1947-)의 제도적인 비평과는 대조적으로, 디자인아트는 문화적 권위를 묻기 위해 미술의 지위와 기능에 대한 관심을 불러일으키지는 않는다. 미술을 수용하고 사용하는 좀더 실용적인 방식을 이용하는 식으로 달리 생각해 오히려 미술에 대한 접근성을 넓히려고 시도한다. 제도적인 비평이 문화적 권위를 지탱하는 메커니즘을 드러냄으로써 왜곡을 분쇄시키려는 반면, 디자인아트는 조명등과 편안한 의자를 제공함으로써 그 권위를 민주화하길 희망한다."[18]

스캔런이 중간중간 사용하는 유머는 그의 구체적인 설명을 납득시키며 만사가 한결 효과적이게 한다. 똑같은 내용을 갖고서도 웨스트는 몇 마디로 깔끔하게 입장을 분명히 하는데, 이와 더불어 저드에 대한 언급에서는 그가 생각하는 방식으로 동시성을 부각시키고 있다.

"도널드 저드는 의자와 미술작품이 완전히 다르다고 했다. 내가 이해하기로는 절대로 다르지 않다. 내가 의자를 만들면 이건 미술작품이라고 말한다."[19]

Interior 인테리어

3

예술의 장식적 기능에 대한 존 러스킨의 설득력있는 연설은 인테리어 디자인의 역할에 대한 그의 담론과 긴밀하게 맞물려 있다. 1859년에 장식을 다룬 어느 글에서 러스킨은 "장식예술과 다른 예술을 구별하는 유일한 핵심은 정해진 장소에 잘 어울리느냐 하는 것이다"라고 했다.[1] 그는 그 다음 문장에서 "지금껏 제작된 최고의 조각은 성당의 전면부를 장식한 것이고, 최고의 회화는 실내 공간을 장식한 것이다"라고 언급하면서 그 주장을 분명히 하고 있다. 그리고 몇 가지 사례를 열거한다. "라파엘로의 최고의 업적은 그저 바티칸 안의 각 방 벽면을 채색한 것뿐이다." "미켈란젤로는 교황의 개인 예배당 천장을 칠한 것 정도다." 또한 다음과 같은 논쟁적인 글도 있다.

"(장식예술의) 본질 또는 핵심은 정해진 장소에 대한 적합성에 있을 뿐이다. 그리고 거기에서 다른 예술과 어우러져 거대하고 조화로운 전체의 부분을 형성하는 것, 그리고 이것이 퇴화하기는커녕, 즉 한 곳에 고정되었다고 해서 장식예술이 다른 예술에 비해 열등하기는커녕, 오히려 다른 예술이 전체에서 자리를 옮겨야 하는 것을 퇴화의 쟁점으로 여겨야 할 것이다."[2]

러스킨이 조금은 설득력있는 이 구절에서 의도한 바는, 17세기초의 바로크 시기 이래로 18세기 중반까지 활성화된 엄청난 오류를 바로잡고자 한 것이다. 자리를 옮길 수 있는 회화는 이런 그릇된 권위를 바탕으로 예술의 최고 정점에서 꽤나 거만한 자세를 취하고 있었다. 긴 안목에서 보자면 러스킨의 논문은 제한적인 효과를 갖고 있는데, 클레멘트 그린버그와 같은 이들에 의해 발전된 모더니즘 회화의 주류 역사는 바로 그가 논쟁한 그 가정에 정확하게 기초를 두었던 것이다. 모더니즘 회화의 비평이 그러하듯이 오늘날에도 이는 근근이 명맥을 유지하고 있다. 그렇지만 러스킨의 담론은 앞에서 논의된 여러 작가들, 특히 그림과 가구가 전적으로 놓이게 되는 환경을 만들어내는 이들에게는 제한적이면서도 간접적인 영향을 미쳤다. 어떤 경우는 그 환경이 회화와 조각 두 영역으로 확장하거나 적어도 두 가지가 조화를 이루는 것에서 발생하기도 하고, 나아가서는 세번째 영역인 건축과 연계한다.

오스카 와일드는 때때로 미사여구를 동원함으로써 예술의 관계에 대한 러스킨의 견해를 흐리게 한다. 러스킨의 글에 묻어 있는 도덕적인 논조가 배제되고 현란한 미학이 그의 장엄함을 대신함으로써, 와일드로부터 러스킨의 원칙들

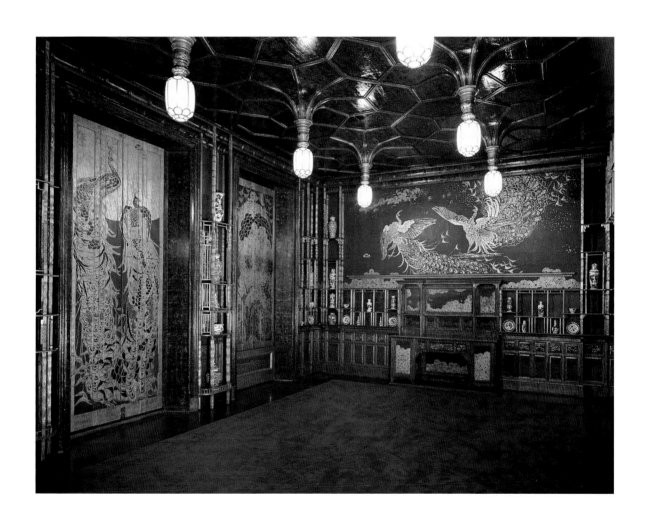

제임스 휘슬러
〈청색과 금색의 조화〉
공작의 방. 1876–1877.
프리어 갤러리.
스미스소니언 박물관,
워싱턴.(찰스 랭 프리어
기증)

은 좀처럼 발견하기 어려울 것이다. 와일드는 1882년에 강의한 내용을 담은 글「아름다운 집(The House Beautiful)」에서 그의 당돌한 미학을 독자의 거실에 그대로 끌어들였다. 그는 인테리어 디자인의 기본 원칙을 펼쳐 보임으로써 강연을 시작했다. 첫번째 강연 주제는 색의 중요성이었다. "디자이너는 색을 상상해야 한다. 색을 생각해야 하고 색을 주시해야 한다." 그리고 "상상력있는 예술에서도 이제는 색에 주력하여 탁월함을 보여야 한다." 결국 "그림이란 먼저, 보는 이를 즐겁게 하는 효과를 담기 위해 채색된 평면이기 때문이다."[3] 와일드는 음악의 악보와 마찬가지로 한 가지 오류가 인테리어의 전체 효과를 망치기 때문에 색은 바탕에 올바르게 적용되어야 한다고 주장했다. 그는 한 가지 기본색으로 명도가 낮은 색을 선호했는데, 이 색이 어떻게 지배적일 수 있는지를 조금은 수다스럽게 설명했다. 원색은 "아름다운 자수처럼 작은 부분을 차지하고, 귀한 보석이 한층 더 칙칙한 색에 놓이는 것같이 미술품을 배치함으로써" 그것이 드러날 때라야 가치를 발휘하기 때문이다.[4] 와일드는 제임스 애벗 맥닐 휘슬러(James Abbott McNeill Whistler, 1834-1903)가 1876년과 1877년 사이에 만든 '공작의 방(Peacock Room)'에서 딱 맞는 예를 찾았다.

"휘슬러는 런던에서 아름다움의 극치를 이루는 두 개의 방을 꾸몄다. 하나는 유명한 '공작의 방'인데, 나는 색과 예술적 장식에 있어서 코레조(Correggio)가 벽에 춤추는 어린아이들을 그린 이탈리아의 아름다운 방 이후로 이것을 역대 최고라고 생각한다. 온통 공작의 깃털 색으로 되어 있고 각 부분은 전체를 고려한 멋진 색으로 되어 있어서 빛이 비치면 커다란 공작 꼬리가 펼쳐지는 듯하다."[5]

와일드는 덧문이 인테리어를 더 역동적으로 보이게 한다고 덧붙였다. 밤에 덧문을 닫으면 활짝 펼친 공작 꼬리의 깃털이 일본식 부채처럼 펼쳐지면서, 영롱한 금박 바탕의 금빛 깃털 폭포에 휩쓸려 공작의 꼬리가 소용돌이치는 듯이 보인다. 휘슬러의 자포니즘(Japonisme) 경향과 특히 목판화가 기타가와 우타마로(Kitagawa Utamaro, 1753-1806)의 작품에 매료되었음을 여기서 알 수 있다. 비슷한 명도와 색조가 빚어내는 시각적 효과들이 인식을 고조시키는 방식에 따라 공작의 방과 휘슬러의 그림들이 큰 즐거움을 공유한다고 하더라도, 둘이 어우러져 심포니가 되고 야상곡이 된다 해도, 그 방은 회화작품들과는 결별

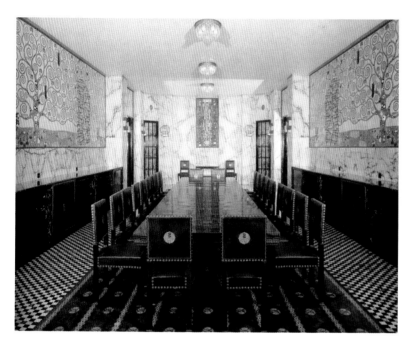

하는 지점이다. 러스킨이 한 화가의 이러한 작품세계를 들여다보았다면 아마도 휘슬러를 그렇게 노골적으로 훈계하지는 않았을 것이다. 러스킨은 휘슬러의 그림 〈검은색과 금색의 야상곡: 추락하는 로켓(*Nocturne in Black and Gold: The Falling Rocket*)〉(1875)을 그 작품에 나타난 추상적인 자연 때문에 혹독하게 평가했다. 이런 비난으로 휘슬러가 러스킨에게 반감을 갖는 결과를 초래했지만, 휘슬러는 러스킨의 글이 전달하는 구체적인 뉘앙스까지는 아니더라도 그 글의 기초가 되는 원칙에는 동의했다. 이동 가능한 그림에 대한 러스킨의 통렬한 비난은 사실 '공작의 방'에서는 조심스러운 입장이었고, 이동식 회화와 인테리어 장식 사이의 관계에 대한 휘슬러의 생각에 대해서는 한층 확고했다. 휘슬러가 "우리는 그림이 사고의 모든 것이고 패널은 단순히 장식일 뿐이라는 것을 알게 되었다"라고 조롱했을 때 그는 러스킨에게 동의하고 있었던 것이다.[6]

작가와 비평가들 사이에서 이러한 시시한 언쟁이 있었음에도 불구하고, 그들은 아르누보라는 이름으로 어느 정도 성격을 규정할 수 있는 열정적인 디자이너들과 건축가들의 등장으로 인해 활기를 띠게 되었다. 조르주 드 푀르(Georges de Feure, 1868-1928)가 디자인한 〈여성용 거실(*Ladies Sitting Room*)〉(1900)은 그 경향의 대표적인 사례로서, 방의 각 부분과 전체를 과장된 유기적 형태로 꾸몄다. 바닥을 거의 메운 풍부하고 조밀한 패턴의 융단 위로, 그 방의 간이 의자와 탁자는 모두 점점 가늘어지는 큰 나무 줄기 모양의 다리가 떠받치고 있다. 나머지 공간에는 두툼한 쿠션을 봉제해 박음질로 마감한 우아한 소파와 안락의자가 간간이 자리를 차지했다. 전체 모습은 무거운 벽지 패턴으로 마무리되었다. 이 벽지에는 융단과 소파를 모두 아우르는 식물 문양이 아르누보의 독특하고 과잉된 특징을 살려 부풀려지고 반복되어 나타난다.

요제프 호프만
스토클레 저택.
(클림트의 벽화가
보이는 부분)
1904-1911.

이 인테리어가 디자인된 바로 그때, 아돌프 로스는 「가난한 부자(The Poor Little Rich Man)」라는 제목으로 아르누보에 대해 빈정거리는 글을 썼다.

"그 집은 편안했지만 부담스러웠다. 아무런 문제가 드러나지 않게 건축가가 처음 몇 주 동안 감독한 것도 바로 그 때문이다. 부자는 열심히 노력했다. 하지만 신문을 넣어 두는 칸에 무심코 책을 밀어 넣는 일이 아직도 일어날 여지가 있었다. 아니면 초를 세워 두도록 디자인한 탁자의 빈틈에 담뱃재를 털어 버릴 수도 있었다. 손으로 물건을 집어 들게 되면 그것을 둘 적당한 곳을 한참 고민하고 찾아야 할 것이다. 언젠가 그 건축가는 성냥갑을 둘 곳을 확인하려고 자신이 설계한 도면을 펼쳐 봐야 했던 때도 있었다."[7]

드 푀르의 인테리어에서 사물의 쓰임새는 조금도 뚜렷하지 않다. 형태는 기능을 따른다는 모더니즘의 신조와도 여전히 멀리 떨어져 있으며, 각 사물은 아르누보의 일반적인 스타일에 포함된다. 이것이 그토록 로스를 자극했던 것이다. 지금 우리가 잊고 있는 사실은 통일성을 지향하는 이런 경향이 당시로서는 꽤 이례적이었다는 점이다. 그 당시에 대부분의 인테리어는 가구의 양식과 시대가 혼합하여 이루어졌다. 공간에서 미적 통일성을 이루려는 노력이 계속되는 동안, 아르누보의 과잉은 아르누보를 계승한 빈 분리파(Vienna Secessionists)에 의해 억제되었다.

요제프 호프만(Josef Hoffmann, 1870-1956)이 1904년부터 1911년 사이에 지은 브뤼셀의 스토클레 저택(Palais Stoclet)은 여기에 딱 맞는 예다. 이 건축가는 대리석으로 뒤덮은 호화로운 집을 창조해냈고, 그곳에는 구스타프 클림트(Gustav Klimt, 1862-1918)의 벽화가 있는 식당이 중앙을 차지했다. 식당의 벽은 위에서부터 바닥까지 세 단계로 벽감을 나누었는데, 가장 아래쪽에는 어두운 색의 수납장이 있고 그 위에는 밝은 대리석으로 둘러 있으며, 모자이크 장식이 그 안쪽 면에 자리잡았다. 클림트는 창문과 나란히 두 가지 모자이크 형태를 설치했다. 전체적인 통일감을 잃지 않으면서 최대한 다양함을 확보하려던 호프만의 야심을 지키기 위해, 클림트는 색을 통해 벽을 세 가지 패널로 구성하여 통일시키고자 했다. 홀에서 들어가면 〈무희(기다림)〉가 먼저 보이고, 〈포옹(성취)〉이 뒤이어 보인다. 후자는 입구의 문과 조화를 이룬 벽에 부착되었고, 그에 반해 전자의 작품은 마주 보는 벽에 걸렸다. 세번째, 추상적인 모자

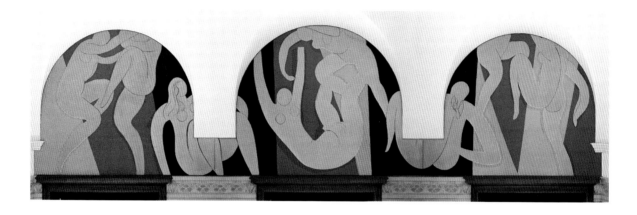

이크 패널은 바깥 풍경을 반사하는 창문과 마주 보게끔 되어 있다. 모자이크의 따뜻한 금색이 차가운 대리석과 극적인 대비를 이루어 빛이 어른거리게 된다. 이러한 미적 효과들은 빈 분리파의 핵심이다. 분리파의 결과물이 자연을 모방하는 관계에서 선회했다는 것과 더불어 일관된 구성을 이루면서 다양성을 보여주었다는 점에서, 분리파는 어느 정도 아르누보와 거리를 두고 있다.

클림트의 경우 못지않게 더 세심한 것은 마티스가 그린 벽화이다. 첫번째 벽화인 〈춤〉은 앨버트 반스(Albert C. Barnes)가 펜실베이니아 메리온에 있는, 그의 재단이 소유한 중앙 갤러리의 한 전시실 문 위의 아치에 적용하려고 의뢰해 1933년에 완성된 작품이다. 이 책에 실린 도판은 작품의 부분만 보여주기 때문에 제대로 관심을 끌지 못할 수도 있지만, 그 공간에서 보면 색다른 경험을 하게 된다. 〈춤〉은 공간에 대한 해석이 잘 반영되어 작품과 공간이 긴밀한 관계를 이루고 있다. 마티스는 당시의 인터뷰에서 이에 대해 다음과 같이 설명한 바 있다.

"내가 한 장식은 그 전시실을 압도하지 않아야 했다. 오히려 거기서 그림을 볼 수 있도록 좀더 많은 공간과 여유를 제공해 주어야 하는 것이다. 아치는 폭이 4미터에 높이가 3.5미터에 이르렀다. 장식으로 채울 면의 높이는 몹시 낮아서 무슨 띠처럼 보였다. 그래서 내 모든 창작과 노력을 띠 느낌이 나는 이 비례감을 바꾸는 데 주력했다. 선을 통해서, 색을 통해서, 힘을 느끼게 하는 방향성을 부여해 마침내 관람객은 부양감(浮揚感)을 느낄 수 있었다. 세 개의 유리문 위에 있는 왕관 모양의 면을 장식하기에는 턱없이 좁은 공간이었지만, 이로써

앙리 마티스
〈춤〉1933.
반스 재단,
펜실베이니아.

앙리 마티스
록펠러 벽난로 장식
설치 작업. 1939.
록펠러 컬렉션.
(pp.92-93)

관람객들은 실제 비례를 알아채지 못하게 되었다."[8]

　인테리어 측면에서, 또 전시실에 걸린 회화작품을 응시하는 효과 면에서 마티스는 뛰어난 감각을 보였고, 그것을 경험하기에 좀더 적합한 공간을 만들려고 고군분투했다. 그는 그 전시실을 장식할 또 다른 그림을 그리지 않았을뿐더러 그가 작업한 그림들 사이에 아무런 장식을 채워 넣지 않고 공간과 그림이 조응하는 것으로 작품을 만든 것을 보면, 마티스는 장식적인 것에 대한 개념을 그대로 실현했음을 알 수 있다. 벽화의 세 부분은 무희들과 파란색과 회색, 분홍색이 전면적으로 펼쳐진 추상적인 리듬에 의해서만 연결되는 것이 아니라, 각 부분의 연결 부위에도 무희들을 배치함으로써 가능했다. 이 벽화는 맞은편 발코니나 일층에서 관람객이 보기에 마치 창문처럼 관통해 건너편의 무엇인가를 보여주는 느낌을 주어 각 패널 아래의 커다란 유리문과 연동시키는 효과가 있다. 이런 방식에서 벽화는 인테리어 건축의 엄격함을 감소시켜 준다.

　마티스의 두번째 벽화는 1930년대 후반 뉴욕에 있는 넬슨 록펠러의 자택 벽난로 윗부분 장식이었다. 이는 인테리어에서 작은 부분에 불과했지만 〈춤〉에서보다 더 강하게 공간과 조응한다는 점에서 가치가 있었다. 마티스가 그 인테리어를 전적으로 맡은 것이 아님에도 불구하고, 결과적으로는 마치 마티스가 모두 생각해냈거나 적어도 공동으로 작업한 것처럼 보였다. 그 벽난로의 장식은 다른 미술품과 품격있는 가구들이 늘어선 방의 끝에 위치했다. 살짝 곡선이 있는 프레임의 각 귀퉁이 안쪽에는 여인의 초상으로 장식했다. 위쪽의 두 사람은 안락의자에 편하게 몸을 맡긴 채 서로 가까이 앉아 있고, 오른쪽 아래의 여자는 벽난로 선반에 기대듯 엎드리고 있다. 반면에 나머지 한 명은 꼿꼿하게 서서 책을 읽고 있다. 네 사람 모두 당대의 상류사회에 걸맞게 우아한 실내복을 입고 있는 모습이다. 벽난로 위의 장식화가 담고 있는 논리는 아르데코 장식이 가득한 그 방의 인테리어와 공명한다. 올이 굵은 융단 위에는 쿠션을 씌운 육중한 소파와 의자 들이 놓여 있고 플러시 천으로 만든 커튼이 창을 어루만지듯 드리워졌다. 이 방은 특히 근대기의 아르데코와 마티스의 그림이 어떻게 완벽하게 서로 보완하는지를 보여주는 전형적인 사례다. 이 추론은 1920년대와 1930년대 전반에 걸쳐 많은 작가들이 아르데코 성향으로 익히 잘 알려진 파리의 패션가에 디자인을 제공하도록 초대받았던 사실에서 나온 것이다. 반대로 반스 재단의 인테리어 건축은 마티스의 미학과는 정반대였는데, 이는 공

간에 어울리게 하기보다는 그 공간과 대립하는 벽화로서 족했기 때문이었다.

마티스의 세번째 벽화는 1945년과 1946년 사이에, 파리 주재 외교관의 침실에 삼면 병풍형식으로 그린 〈레다와 백조(*Leda and the Swan*)〉이다. 가운데 부분은 문을 둘러쌌고 나머지 두 부분은 양쪽 벽에 평평하게 세웠다. 두 패널 중 하나는 흰색과 노란색이 주를 이루고 다른 하나는 대체로 빨간색을 사용했다. 이 색채 계획으로 세 패널의 각 부분들이 면밀히 고려되었음을 느낄 수 있고, 백조로부터 굽이치는 리듬감이 생겨나 인접한 패널들이 단절되는 것을 막으면서 삼면 병풍을 나누는 강한 수직선을 극복하는 역할을 한다. 그 패널들은 극히 개별적이지만 패널과 패널을 연결하는 요소를 유지하고 있다. 가운데 패널에만 인물상이 있는데, 출입구를 둘러싸는 디자인과 딱 맞게 되어 있다. 이 벽화는 이전의 두 작품에 비해 훨씬 더 긴밀한 관계성을 띠며, 이것 역시 침실에 놓인다는 점을 잘 고려했다.

시인이자 화가, 산업 디자이너이자 건축가인 지오 폰티(Gio Ponti, 1891-1979)가 1950년대에 디자인한 침실은 대담한 추상적 형태를 사용한 마티스의 성향과 금박에서 미를 추출해낸 클림트의 성향을 대비시킨다. 그 결과는 고급스러움과 기능적인 것을 동시에 조화시킨 인테리어였다. 이러한 인테리어의 효과는 루시엔 데이가 그녀의 직물 작업에 사용한 것과 다를 바 없이, 추상회화의 요소들을 전략적으로 더 넓은 시장에 내놓을 만한 이미지로 맞추기 위해 유연하게 대응했다는 점에서 1950년대 클래식이라고 할 수 있다. 그렇지만 폰티의 접근에 약점이 있다면, 이는 디자인을 더 소화하기 쉽게 만들려고 고유한 특성을 기꺼이 제거한 방식에 있다. 직물과 나무 패널을 포함한 다양한 인테리어 요소들을 똑같은 재료로 만든 것처럼 보이게 하는 방식으로 표현했던 것이다. 폰티는 당대에 수없이 제기된 재료의 진실성에서 멀찌감치 거리를 두었지만, 결과적으로는 균일한 효과를 내면서 각 사물의 특성을 잃어버릴 지경까지 서로 다른 요소들을 결속시키려고 했다는 점에서 그 접근의 의의를 찾을 수 있다. 폰티가 추구했던 일체감은 다음 시기에 등장한 이탈리아의 에토레 소트사스(Ettore Sottsass, 1917-)에 의해 더욱 성공적으로 실현되었다. 소트사스는 너무도 태연하게 기성품을 사용해 침실을 꾸몄는데 서로 다른 느낌을 줄 수밖에 없는 이것들을 병합하는 것이 중요한 사안이었다. 그는 1970년의 〈회색 가구(*Mobili Grigi*)〉에서 침대의 발치에 금속으로 제작한 모터사이클을 두었다. 침

클래스 올덴버그
〈침실 앙상블〉 1963.
캐나다 국립미술관,
오타와.

대 양쪽에는 돌기 부분이 있고 바닥면은 매끈하게 마감했으며, 머리쪽 마감판은 두 개의 램프가 비추고 있다. 벽면의 거울을 둘러싼 모서리 뒤쪽에 램프 이미지가 매달려 개별적인 요소들을 하나로 묶어 주고, 팝 아트와 일맥상통하는 분위기를 형성하고 있다.

　로스앤젤레스에서, 주어진 기간에 제작된 클래스 올덴버그(Claes Oldenburg, 1929-)의 〈침실 앙상블(*Bedroom Ensemble*)〉(1963)은 소트사스의 침실보다 몇 년 앞섰다. 그렇지만 주거공간이 아닌 뉴욕의 시드니 재니스 갤러리에서 처음 선보였다. 올덴버그는 다음과 같은 표현으로 작품에 대해 설명하고 있다.

　"그 방은 검은 비닐로 누빈 침대 커버와 흰색 비닐 시트가 덮인 침대, 가짜 표범 가죽으로 윗부분을 덮은 '얼룩말 가죽' 무늬의 합성섬유 소파, 커다란 금속 '거울'이 달린 옷장, 대리석 무늬의 전등갓으로 구성되었다. 게다가 벽면은 검은색 엠보싱 무늬 위에 실크스크린으로 만든 잭슨 폴록풍의 '그림'으로 장식했다."[9]

　이와 같은 맥락에서 화장대와 사이드 테이블 또한 거무칙칙한 베니어 합판으로 덮었는데, 올덴버그의 오랜 공동작업자였던 아치웨거의 작품과도 비슷해 보인다. 전부 가짜 무늬로 뒤덮여 있어서, 전반적으로 키치로 전향한 모더니즘 느낌이 나는 것도 놀랄 만한 일이 아니다. 침대 시트의 비닐, 전등갓의 인쇄된 종이, 목재에 사용한 포마이카 등 모든 것은 각 수단을 최대한 합성해 자연스럽게 보이도록 의도했다. 이 상황은 언뜻 보는 것과 달리 훨씬 더 복잡하게 얽혀 있다. 올덴버그는 단순히 그 맥락을 집에서 전시장으로 바꿔 놓은 것이 아니라 실제로 전시장과 집 사이의 관계성을 다루었다. 그는 일반적으로 어떻게 예술이 가정에서 수용되는지, 그리고 인테리어 디자인에서 예술이 어떻게 수집가의 취향에 딱 맞추어 선택되는지를 날카롭게 끌어냈다. 〈침실 앙상블〉에는 당시 시드니 재니스 갤러리가 소개한 또 다른 작가의 폴록 모방작을 포함시킴으로써 이러한 개연성을 교묘하게 보여주기도 했다.

　짐 아이저만(Jim Isermann, 1955-)은, 올덴버그가 〈침실 앙상블〉에서 만들어낸 것과 똑같은 기본 요소들을 능숙하게 다루었는데, 1980년대초에 디즈니랜드 바로 맞은편에 있는 캘리포니아의 한 실제 모델 침실에서 전시회를 가져 다시 한번 맥락을 전환시켰다. 이 작업에 출발점을 제공한 것은 1960년대 키

치라기보다는 1950년대 키치였고, 〈모텔 모던(*Motel Modern*)〉(1982)을 구성한 벽 장식판, 전등, 시계, 베개, 의자 들은 당시 주류를 이룬 수많은 미학적 갈망을 과장해서 보여주었다. 특히 대부분의 물건들이 알록달록한 색으로 뒤덮인 데다 곡선 형태를 갖고 있었다. 설치를 구성하는 요소들은 제각각 튀어서 관람객들은 마치 디즈니랜드에 있는 것처럼 어리둥절하게 느꼈다. 아이저만은 모텔 객실 그 자체의 이데올로기적 뼈대를 그대로 얻어냈다. 사실 그곳에서 그가 설치한 가구들은 기능적이지 않았다. 최근에 이 작가는 융단 같은 가구 용품들을 제작하기 시작했는데, 디스플레이 방법에 따라 자율적인 예술작품과 기능적인 사물의 지위 사이를 오갈 수 있었다. 교묘한 개념적 전제에 가려진 채 그 결과물은 대단히 성공적이었다. 이 작업으로 아이저만은 주류 모더니즘의 키치풍에서 멀어져 케네스 프라이스(Kenneth Price, 1935-)나 피터 볼코스(Peter Voulkos, 1924-2002)와 같이 1950년대에 로스앤젤레스의 공예를 기반으로 하는 작가에 가까워졌다.

아이저만이 사용한 색상 ― 분홍과 파랑 ― 은 조잡했는데, 실비 플뢰리(Sylvie Fleury, 1961-)는 〈침실 앙상블 Ⅱ〉(1998)에서 한술 더 떴다. 그녀는 올덴버그의 초기 설치 작품을 리모델링하면서 립스틱빛 빨강과 포도줏빛 보라색으로 물들인 인조 모피를 사용했다. 전체적으로 이 작품은 외설적인 감수성을 발산하는데, 올덴버그의 앙상블이 동시대적인 스타일의 저속함에 대한 농담이었다면 플뢰리의 경우는 여성의 내실(內室)을 관능적으로 묘사했다. 그리고 올덴버그가 당시의 디자인과 패션 코드를 전복시킬 수밖에 없었던 반면, 플뢰리는 1960년대초에 대한 향수를 포함해 그녀의 시대를 강조했다. 플뢰리에게는 역사와 에르메스(Hermès) 매장, 이 두 가지가 모두 작업에 필요한 소재를 쇼핑하러 가기에 좋은 곳이었다. 어떤 경우 플뢰리는 〈침실 앙상블 Ⅱ〉를 그녀의 다른 작품과 병치하여 설치하기도 했다. 취리히 현대미술관에서의 설치 작품이 그러한 예인데, 그 작품 맞은편 벽면에 패션 광고에 나오는 일련의 통속적인 이미지들로 이루어진 작업을 설치한 것이다. '루쉬 립스틱, 새로운 성분의 신제품' '스킨 크림, 당신을 지키는 스물여덟 가지 방법' '색을 머금은 뜨거운 입술'과 같은 글을 비추어, 벽면 작업이 〈침실 앙상블 Ⅱ〉에서 되풀이되는 사치의 미(lavish aesthetics)를 암시했음을 노골적으로 드러냈다.

마이클 린(Michael Lin, 1964-)은 갤러리나 박물관에서 중간중간 작품을 비워둔 공간에 알록달록한 배경과 더불어 '침대 겸용 소파(day bed)'를 설치하곤

했다. 2002년 팔레 드 도쿄(Palais de Tokyo)의 설치작품인 〈팔레 드 도쿄〉는 라일락꽃을 배경으로 두고, 분홍색과 흰색 꽃 그리고 붉고 황토빛 나는 잎으로 가득한 카펫 위에 각양각색의 분홍색 쿠션들을 흩뜨려 놓았다. 카페와 화장실 사이에 위치한 이 작품은 그 박물관의 아주 특별한 부분이 되었다. 관람객은 쿠션을 끌어안고 전시 리플릿을 읽거나 쉬면서, 일반적으로 박물관에서 보게 되는 것과는 전혀 다른 자세를 취했다. 그러나 처음 그 작품을 바라보게 되는 지점, 즉 위쪽에서 바닥을 보면 뭔가 다른 일이 벌어졌다. 이 시점에서 바닥은 수많은 요소들의 배경이 되듯 평평해졌고, 사람과 가방, 쿠션 등의 요소들은 북적거리는 전경이 되었다. 물론 이러한 작품의 개념은, 계단을 내려오고 관람객이 실제로 설치 공간으로 걸어 들어가서 쿠션을 끌어안고 편히 쉬게 되었을 때 다시 다른 모습으로 바뀐다.

이데올로기적인 측면이 강한 수사법을 이용해 창작한 작가들도 인테리어의 개념에 중요한 공헌을 했다. 데 스틸은 그 개념적인 전제에서 작가와 건축가, 디자이너 들이 '환경'으로 간주되는 공간 영역을 모두 아우르는 생산에 함께 참여했다고 주장한 점에서 중요한 선례가 된다. 그룹의 목표를 정의하는 방법으로, 데 스일 구성원인 빌모스 후자르(Vilmos Huszar, 1884-1960)는 바우하우스가 표방한 목표를 비판적으로 비교했다. 바우하우스의 설립 선언문에서 발터 그로피우스가 과감한 계획을 밝혔음에도 불구하고, 후자르는 바우하우스에 "여러 학제를 통합하는 시도가 과연 있는가"라고 1922년 9월호『데 스틸』에서 의문을 제기했다.[10] 후자르에 따르면, "그림, 오직 그림… 그래픽과 개별적인 조각밖에는 없다"고 했고, 바우하우스의 구성원인 요하네스 이텐(Johannes Itten, 1888-1967)과 파울 클레와 오스카어 슐레머(Oscar Schlemmer, 1888-1943)를 다른 마스터들, 즉 "예술을 통합하는 작업이 일어나면 어떤 결과가 나타날지 아는" 이들로 대체함으로써만 바뀔 수 있는 상황이었다.[11]

여러 건축가들과 나눈 대화에서, 데 스틸의 중요 인물인 테오 반 두스부르흐(Theo van Doesburg, 1883-1931)가 개발한 인테리어 계획은 이 문제를 고치기 위해 그 그룹이 시도한 것의 열쇠를 쥐고 있다. 반 두스부르흐는 흔히 건축적 표면의 확장을 부각시키는 수단으로 색을 사용하는 우회적인 방식을 수용했고, 이 방식에 따라 인테리어에 대한 논의를 촉발시킴으로써 프로젝트를 시작했다. 예술가이자 건축가인 얀 빌스(Jan Wils, 1891-1972)의 알크마르 저

실비 플뢰리
〈침실 앙상블 II〉 1998.
에바 프레젠후버 갤러리,
취리히.

택을 위해 1917년에 제작한 〈구성 IV(*Composition IV*)〉는 이러한 접근의 초기 사례다. 세 개의 스테인드글라스 창문 연작으로 구성된 이 작품은 빌스가 디자인한 계단의 맞은편에 설치되어 있다. 창문의 바깥쪽 두 곳은 검정, 노랑, 빨강, 파랑과 투명한 사각 유리로 구성되었고, 이 원색 패널들은 혼합색(secondary color)인 보라색과 초록색, 주황색을 사용한 중앙부의 옆에 놓였다. 각 패널에서 반 두스부르흐는 이미지의 음영과 방향을 반전시켜서 변형된 결과를 얻을 수 있는 두 가지 기본 패턴을 개발했다. 완전한 대칭은 아니더라도 이 방식은 그 구성이 안정적인 대칭으로 보일 수 있게끔 해준다. 확실히 그 효과는 인상적이지만 그가 단순히 그런 효과 때문에 만들었다고 주장할 만한 근거는 별로 없다.

"투시도법이 붕괴되면서 일어난 평면의 복권은, 프레스코 벽화에서처럼 가장 의미심장한 것을 그림으로써 평면 위에 기념비를 세울 필요성을 만들어냈다. 게다가 스테인드글라스 작업의 전통적인 문제에 대한 기술적인 해결책들이 발견되었고, 이로써 스테인드글라스 예술의 진화가 가능해졌다. 따라서 절대적인 회화예술은 인테리어에서 색채와 형태가 집약되면서 그

테오 반 두스부르흐
〈구성 IV〉 1917.
네덜란드 문화유산협회.

완벽한 표현을 찾게 된다."[12]

일 년이 지난 1918년에 반 두스부르흐는 드 봉크(De Vonk)의 저택 일층의 바닥과 문을 디자인했다. 노르드바이커하우트(Noordwijkerhout)에 있는 이 집은 건축가이자 화가인 아우트(J. J. P. Oud, 1890-1963)가 설계한 것이기도 하다. 현관의 문은 회색과 검정색, 흰색으로 도장되었고, 각 색은 문의 가운데 편평한 부분과 문틀을 이루는 몇 개의 면들을 구분할 정도로 서로 다른 구조물을 암시적으로 드러낸다. 건축에서 독립된 색채계획(color scheme)을 표현하기 위해 반 두스부르흐는 바닥 타일까지도 디자인했다. 게다가 각 문과 문틀에 포함된 색을 반영한 것 외에도 타일 속에는 반 두스부르흐가 문의 세부적인 부분을 드러내려고 사용했던, 황토색 선으로 강조한 황톳빛 구성 요소도 들어 있다. 전반적인 모습은 전통적인 세부 장식으로 가득한 실내건축보다 색채계획이 훨씬 현대적이다.

반 두스부르흐는 색과 구조를 건축물에 대립적으로 사용하면서 아우트의 건축에 도전하기도 했다. 특히 슈팡엔(Spangen)의 포트기터 거리(Potgieterstraat)에 있는 농업대학의 파사드를 위한 색채계획도 바로 그러한 결과다. 1921년에 반 두스부르흐는 그곳에서 한 건물에는 원색을, 또 다른 건물에는 혼합색을 사용하는 과감한 대조를 기본으로 한 색채계획을 진행했다. 그는 자신의 그림에서 사용한 기교를 구현함으로써 아우트의 건물 외벽과 귀퉁이를 가로지르는 색면들의 이미지를 인상깊게 만들어냈다. 색 체계의 도식적인 그림은, 단순한 병치에 의해서가 아니라 모든 표면들을 한데 묶기 위해 공중제비를 도는 일련의 복잡한 아치와 사선의 배열에 의해 색면들이 연결되는 방법을 보여주는 선을 사용했다. 따라서 색 체계는 건물의 윤곽선 주변에 있는 관람자가 건물의 전체를 경험할 수 있도록 움직임을 인도한다.

건축에 대한 반 두스부르흐의 대화의 마지막 단계는 1921년의 바우하우스 강연 시리즈를 통해 전해졌고, 그의 학생이었던 건축가 코르넬리스 반 에스테렌(Cornelis van Eesteren, 1897-1988)과의 연이은 공동작업으로 실현되었다. 결국 반 두스부르흐는 건축과 회화가 연동된 그의 당찬 아이디어를 약화시키지 않고 함께 작업할 만한 건축가를 찾아낸 것이다. 반 에스테렌과 공동작업을 하면서 모델과 도면을 모두 동원한 제안이 연이어 나왔다. 이 시리즈의 첫번째는 반 에스테렌이 1923년에 디자인한 암스테르담 대학에 있는 한 건물의 외부 색

테오 반 두스부르흐
〈색채 구성〉 1923.
현대미술관, 뉴욕.
에드가 J. 카우프만
주니어 기금.

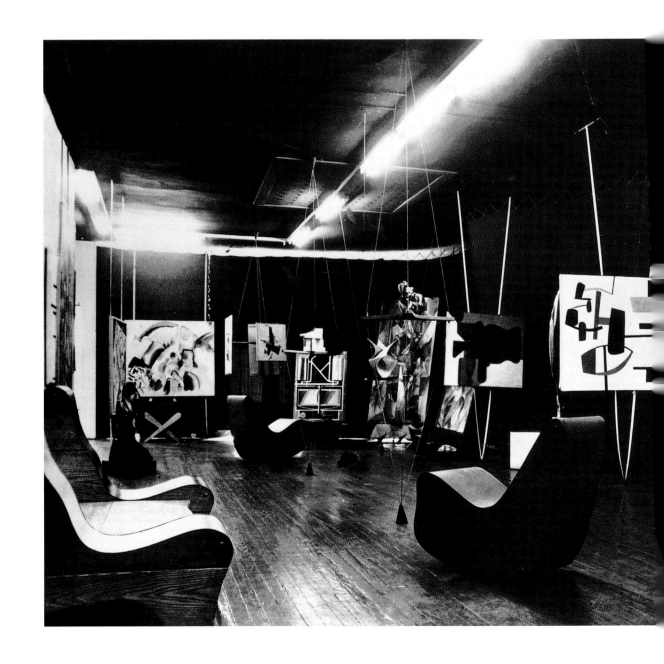

프레데릭 키슬러
〈추상미술 갤러리〉
1940년대.
페기 구겐하임의 금세기
미술관 설치 장면.
솔로몬 구겐하임 미술관,
뉴욕.

채계획이었는데, 채광을 위한 대규모의 스테인드글라스도 포함되었다. 반 두스부르흐의 채광창은 원색의 기하학적 형상을 반사함으로써, 거대한 장식판 형식으로 건물 홀의 바닥면과 벽면을 가로질러 느슨하게 정렬된 원색의 면들을 무색하게 했다. 이들 장식판의 물질성은, 색이 건축물로부터 독립되어 있음을 명백히 하고 있어서 반 두스부르흐가 초기 작업에서 추구해 왔던 공간에서 부유하는 채색된 평면의 느낌을 강화시켜 준다. 공중에서 색이 떠다니고 유영하는 느낌은, 반 두스부르흐가 반구성(counter-composition)이라고 부른 도면 시리즈에서 더욱 강력하게 전달되었다. 이 도면은 축측 투상도법(axonometric projection, 소실점 없이 투시도의 느낌을 살리면서 도면으로부터 크기를 직접 측정할 수 있도록 하는 방법으로, 평면, 정면, 측면 세 개의 도면을 한꺼번에 표현하는 도법 — 역자)을 적용한 것인데, 두 사람이 공동으로 디자인한 세 개의 주택 모델 가운데 두 개를 반 에스테렌이 이 도법으로 설계한 바 있다. 반구성에서는 색 자체가 면의 특성을 부여하는 건축적 소재로서 기능한다. 이 계획은 면을 더욱 개별적으로 지각할 수 있도록 색을 사용해 보는 이로 하여금 혼란스럽게 하기보다는, 어떻게 해서 색이 표면을 가로지르며 지나가고 공간에서 이것을 경험하기 위해 사람들이 움직이지 않을 수 없게 만들려 했는지를, 초기 프로젝트보다 더 많이 드러낸다. 1924년에 쓴 「조형 건축을 향하여(Towards a Plastic Architecture)」에서 반 두스부르흐는 이렇게 선언한다. "현대 미술가의 임무는 이차원적인 표면 위에서가 아니라 사차원적인 공간-시간의 새로운 영역에서 전체적인 조화를 이루도록 색을 통합시키는 데 있다."[13]

　한때 데 스틸의 구성원이었던 프레데릭 키슬러(Frederick Kiesler)는 회화, 조각, 인테리어의 조화를 전시 디자인의 형식이긴 하지만 한층 더 발전시켰다. 반 두스부르흐가 모든 요소들을 통일시키려 했던 반면, 키슬러는 그가 생각한 전체 환경에 맞게 다른 이들의 작품을 끌어들이는 쪽을 택했다. 1925년 파리의 「국제장식예술전(Exposition Internationale des Arts Décoratifs)」을 위해 의뢰받은 설치작업 〈공중 도시(City in Space)〉는 가는 목재 기둥과 패널로 이루어진, 변형 가능하고 무한하게 공간을 구성할 수 있는 구조이다. 기둥과 패널의 구조는 극장의 모형과 도면, 의상 디자인의 스케치를 뒷받침해 주기 때문에 자유로운 공간에서 긴장감을 연출하게 해준다. 이 계획은 관람객이 사물과 인공물에 빠져들게 하고 새로운 방식으로 경험할 수 있는 기회를 제공함으로써, 물리적인 존재성 자체보다는 주위 환경이 표현하는 것에 더 많은 관심을 기울이

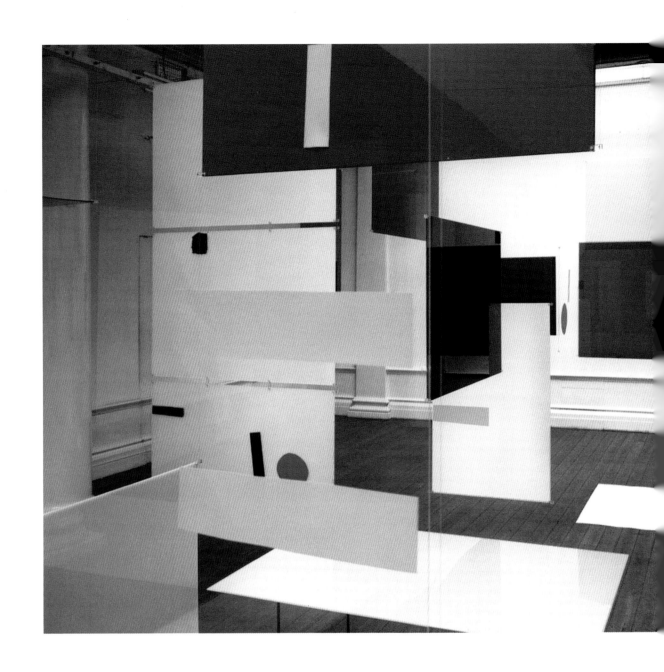

리처드 해밀턴,
로렌스 알로웨이,
빅터 파스모어
〈어느 전시물〉 1957.
ICA 설치 장면.

고 있다. 1940년대 초 뉴욕의 페기 구겐하임(Peggy Guggenheim)의 금세기 미술관(Art of This Century Gallery) 디자인을 맡으면서 키슬러는 이러한 프로세스를 순수미술 전시 영역에 계속해서 적용했다. 그 시대의 비평가 클레멘트 그린버그가 관찰한 대로 그 디자인은 1925년의 설치보다 더 공격적이었다. "액자 없는 그림들이 허공에 매달려 있다"고 설명한 그는 "천장부터 바닥까지 이어진 로프에 의지해서, 패널들은 벽면에 직각으로 매달렸고 무릎 높이의 함에 설치된 팔이 오목한 벽체에서 뻗어 나와 패널을 지지한다"고 감탄했다.[14] 그림을 걸고 있는 많은 로프들은 위압적인 곡면 구조물에 고정되어 있었는데 이 구조물은 시각적인 기능도 있었다. 똑같은 곡면의 구조물들은 사람들이 그 위에 앉을 수도 있게 제작되었다.

키슬러의 설치작품 〈공중 도시〉와 반 두스부르흐의 환경미술은 모두 1957년의 런던 인스티튜트 오브 컨템퍼러리 아트(Institute of Contemporary Arts)에 설치한 〈어느 전시물(An Exhibit)〉의 전례가 되었다. 이 작품은 미술가인 리처드 해밀턴(Richard Hamilton, 1922-)과 빅터 파스모어(Victor Pasmore, 1908-1998)가 비평가이자 큐레이터인 로렌스 알로웨이(Lawrence Alloway, 1926-)와 공동으로 생각해낸 환경미술적인 규모의 추상작업이었다. 사실 해밀턴과 알로웨이는 모두 인디펜던트 그룹의 구성원이기도 했다. 그 설치의 가느다란 틀은 나일론 실로 제작되었고, 반면 그 틀에 대응하도록 고안된 여러 색의 얇은 패널은 아크릴로 만들어졌다. 세 사람이 서로 협의해 패널들의 위치를 정한 후 파스모어가 연출하는 대로 그 공간에 종이를 자른 형태를 배치했다. 〈어느 전시물〉이 토대를 둔 형태적 원칙은 키슬러에게서 유래된 것처럼 보이지만 개념적 원칙은 거기서 유래되지 않았다는 것이 분명하다. 1956년에 런던의 화이트채플 갤러리에서 열린 「이것이 미래다(This is Tomorrow)」와 같은 초창기 전시들과는 다르게, 이 작품은 구조 그 자체 외에는 실제로 아무것도 보여주지 않았다. 〈어느 전시물〉은 데 스틸이 만든 작품에 더 근접해 보이는데, 이는 그 설치가 유토피아를 추구하는 그 운동의 방향과 대립하지 않았기 때문이다. 〈어느 전시물〉은 최종 형태가 오로지 즉흥적인 과정, 즉 새로운 공간에 세워진 체계가 매번 재개되는 것을 통해 발전하는 일종의 게임이다. 이것이 늘 신선한 결과를 보장한다. 어떻게 보면 그 원칙은 환경 그 자체를 낳은 것이기도 하다.

1960년대 초에 엘리오 오이티시카(Hélio Oiticica, 1937-1980)도 그에 못지않게 환경미술 제작에 몰두했다. 인디펜던트 그룹이나 반 두스부르흐와 마찬가

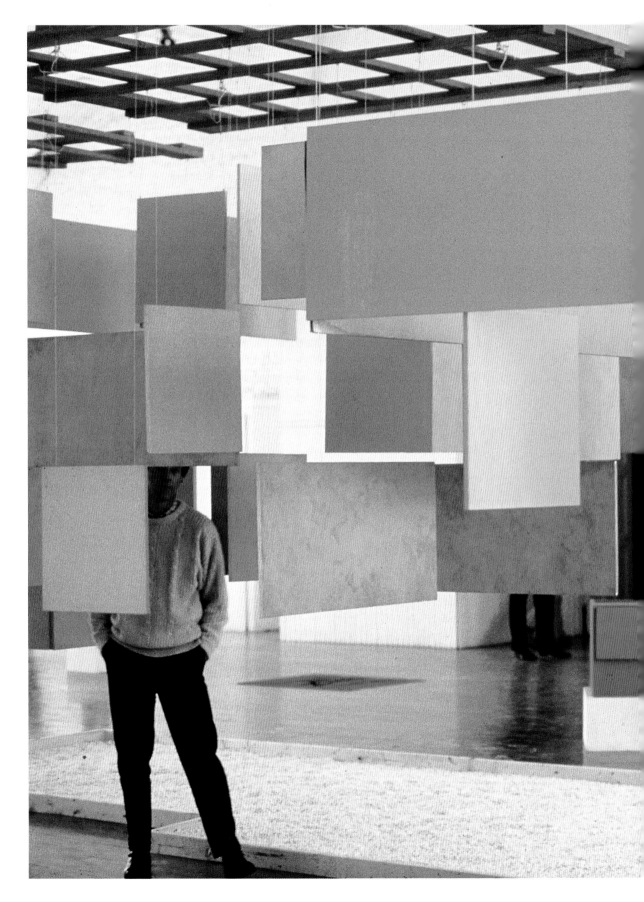

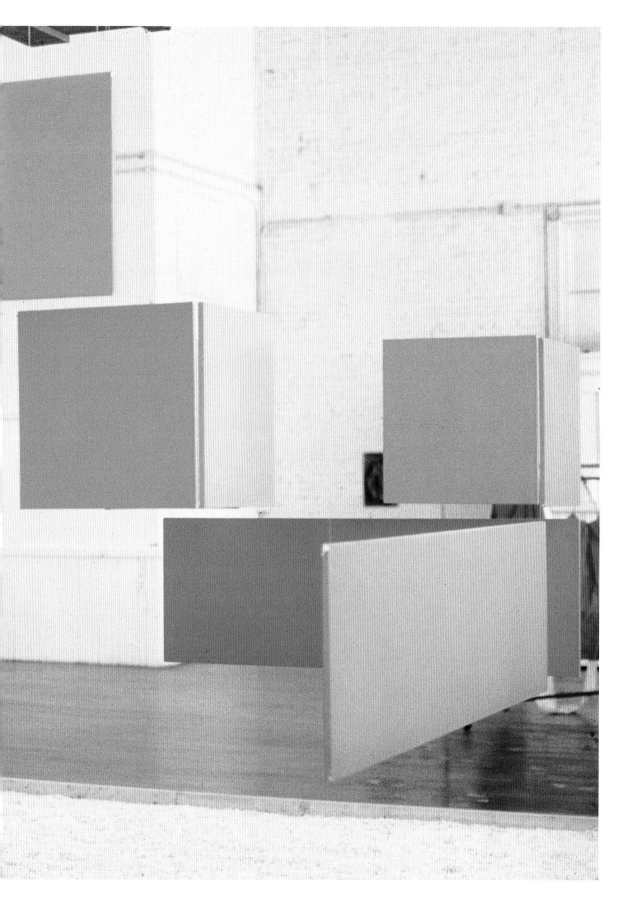

지로, 그 역시 어떤 공간에서 색을 이용한 추상적인 면들이 관람객에게 새롭고 놀랄 만한 경험을 주는 형식을 도입했다. 그의 선례가 되는 인디펜던트 그룹과 반 두스부르흐가 회화와 건축을 조화시킨 방식과는 무관하게, 오이티시카는 그가 과감히 벗어던진 매체, 즉 회화의 역사에 시간적 차원을 부각시켜 강한 욕망을 불어넣는 것에 더욱 큰 반응을 보였다. 오이티시카는 일지 기록 형식에 맞추어 짧게 쓴 문장으로 설득력있게 설명했는데 '색채-시간'과 '구조-시간'이라는 용어도 여기서 만들어냈다. 오이티시카에 따르면, '구조의 변형'이라고 명명한 전자의 용어는 "구식이 된 재현의 요소"로부터 떨어져 "구조가 공간에서 회전하고 또한 시간적인 것이 되는" 상황으로 변하면서 두번째 용어인 '구조-시간'으로 이끌려졌다고 한다.[15] 줄에 연결되어 공중에 매달린, 밝은 색의 나무 판재로 구성된 설치 연작이 이러한 숙고의 결과물이었다. 이 설치물은 각 패널이 공중에서 경쾌하게 움직이도록 되어 있어서 안쪽을 보려면 관람객이 그 주변을 걸어다녀야 했기 때문에 그야말로 작품과 대화를 나누게 만들었다. 반 두스부르흐와 키슬러는 자신들의 구조를 사전에 계획했고, 〈어느 전시물〉은 공간에서 드러나는 구성의 본질에 대한 과학적 연구에 가까웠던 반면, 오이티시카의 설치는 한결 친숙한 과정의 결과였다. 공간의 특이성—윤곽선과 조명에 의해 조성된 분위기, 사람들이 자연스레 둘러보게 되는 방식 등—에 대한 그의 논의는 작품을 관람하는 사람들의 경험 사이에서 공통점을 찾았고, 이는 더 반향을 불러일으켰다. 1960년부터 1963년까지의 〈중심 6(*Nucleus 6*)〉도 초기의 사례에 포함되는데, 이 작품은 관람객의 신체와 관계를 맺으면서 각기 다른 각도로 떠다니고, 그 때문에 방향성이 일정치 않은 얇은 선(線) 조각에 대부분 사각형인 요소들이 부착된 것들이 뒤섞여 있다. 〈거대한 중심(*Grand Nucleus*)〉은 두 그룹으로 나누어진 사각형들로 구성되었다. 원래의 방향에서 보면 첫번째 그룹은 관람객을 정면으로 향하고 있고 두번째는 사십오 도로 기울어졌다. 똑같은 공간이 두 개의 전혀 다른 각도로, 그리고 두 개의 구별된 방식으로 경험하게 되어 있다.

1960년대 중반에 다니엘 뷔랭(Daniel Buren, 1938-)은 〈그 자리에(*in-situ*)〉라는 설치작업에 착수했다. 각 설치는 흰색과 유색이 교차하는, 8.7센티미터 너비의 수직 띠 형태인 천이나 종이를 사용했다. 뷔랭은 이 방식으로 작업함으로써, 큐레이터의 즉흥적인 판단에 따라 갤러리나 박물관에 어디든 옮겨 놓을 수 있는 미술품을 작업실에서 관행적으로 생산하던 작가의 전통적인 역할로부터

벗어났다. 1971년에 그가 쓴 「작업실의 기능(The Function of the Studio)」이라는 글에서 뷔랭은 그러한 전통적인 접근이 "작품과 장소 사이의 격차를 전례 없이 넓혀" 놓았고 "이동 가능한 작품에 대한 숱한 타협"을 낳았던 탓에 어려움을 겪고 있다고 보았다.[16] 아마도 뷔랭은 이동 가능한 미술품에 대한 자신의 생각이 러스킨의 생각과 아주 근접해 있다는 것에 놀라워했을 것이다.

1975년을 기점으로 뷔랭은, 앞에서 이미 설명했던 유형의 설치를 만든 시기와 〈조각난 방(*Exploded Cabins*)〉과 연계된 다른 연작들의 시기를 나눈다. 수많은 목재 구조물로 구성된 〈조각난 방〉은 그 특유의 줄무늬들로 뒤덮였다. 그 방들은 다른 설치보다 확연히 건축적임에도 불구하고 여전히 〈그 자리에〉의 개념에 머물러 있다. 따라서 작품들은 재현된 공간의 특성들을 더 많이 수용하고 있으며, 종종 기괴한 구조적인 속성을 통해서 긴장감을 형성하게 된다. 그 방들은 상대적으로 간결하게 시작하긴 했지만 1980년대에는 몹시 정교해져 심지어는 지나치게 복잡한 구성으로까지 이어졌다. 1989년에 제작된 〈포장은 그 안의 또 다른 것을 쉽게 감춘다(*Une Enveloppe Peut en Cacher une Autre*)〉라는 제목의 설치가 여기에 해당하는 적절한 사례이다. 꽤나 공을 들인 이 작품은 두 부분—제네바의 현대미술센터(Centre d'Art Contemporain) 건물을 감싼 덮개와 전시장 내에 설치한 방 연작—으로 구성되었다. 바깥 면 표현 작업에서는 사각 캔버스를 줄을 이용해 격자 구조물에 매달아 박물관의 각 면에 고정시켰고, 캔버스 앞면을 검정색과 흰색의 수직 줄무늬로 장식해 벽을 구성했다. 이 스크린은 꼭대기부터 맨 아래쪽 모서리까지 사선으로 잘려 있어서, 스크린 뒤에서 건물이 돌출될 수 있게 되었다. 전시장 안에는 특색있는 구조의 방 열 개 중 아홉 개가 대칭적이고 집중적인 방식으로 그 공간 주변에 흩어져 있었다. 건축의 일부를 차지하는 두 개의 평행한 기둥과 아치 아래의 통로들이 공간을 세 부분으로 나누었다. 열번째 방은 다른 것들과 비슷하긴 하지만 사각형의 바닥 공간 바깥쪽에 독자적으로 위치했다. 각 방은 흰색 줄무늬에 검은색이나 밝은 회색, 옅은 녹색 또는 분홍색 줄무늬를 곁들였다. 그 방들은 벽을 치장하는 각각의 사각 패널이 거실의 반대편 두 구석으로부터 투영된 날개 모양의 요소들을 만들어내기 위해 대각선으로 절단되었다는 점 때문에 정방형의 틀을 무너뜨리는 것처럼 보인다. 분해된 벽면들과 더불어 각각의 육면체는 일제히 온전한 전시 공간을 다중적 조망으로 분배하는 역할을 하면서, 관람객이 색과 면의 멋진 장식을 돌아보도록 유도했다. 그 작품은 정방형 요소들이 형성하

는 나무 들보 모양의 구조들을 통해 그림을 부각시키고, 방 자체의 구조를 활용해 조각을 가리키며, 또한 건물의 외관과 인테리어가 함께 조응하기 때문에 건축과도 연계된다.

뷔랭의 환경미술 작업은 반 두스부르흐와 인디펜던트 그룹의 경우와 더불어, 리암 길릭의 최근 설치에서 다시 등장했다. 그러나 혼성 모방을 피하기 위해 신중하게 다루었다. 작가의 환경미술 작업에 대한 패러다임은 길릭이 원형 요소들을 합성함으로써 더욱 집요하게 다루어졌는데, 그 이전의 작가들이 했던 것에 비하면 덜 교훈적이면서 이야기 중심 구조(narrative-driven)에 더 치중하고 있다. 말하자면,『대회의장(The Big Conference Centre)』(1997)과 같은 길릭의 책에 나오는 이야기들은 아방가르드 디자인과 그것이 광범위한 주제에 개입된 것을 다룬다. 따라서 길릭이 제시한 다중적인 색의 환경미술 작업은 이러한 요소들의 틀을 마련하는 것이지 그것을 드러난 그대로 보여주려고 한 것은 아니다. 드러난 그대로(literally)라는 말은 여기서 핵심적인 단어인데, 이는 반 두스부르흐가 공간을 표현하기 위해 색을 사용하는 신선한 방식을 발전시켰을 때, 관람객으로 하여금 전혀 새로운 방식으로 그것을 돌아볼 수 있게 해주었기 때문이다. 마찬가지로 뷔랭은 주어진 장소가 갖는 정치적인 의미를 드러내기 위해 그 공간의 건축적인 복잡함을 부각시킴으로써 관람객의 인식을 일깨워 주었고, 결국 관람객과 공간 사이의 상호관계가 곧 작품이 되는 것이다. 길릭의 입장은, 정해진 공간 안에서 이 두 가지 접근방식들을 '혼합'함으로써 두 가지를 동시에 적용하는 방법이 얼마나 적정한가에 따라 그만큼 효력을 발휘하게 된다.

이러한 환경미술 작업에 해당하는〈거대한 절충 화면(Big Negotiation Screen)〉(1998)에서, 길릭은 착색한 알루미늄과 플렉시글라스로 된 구조를 관람객 앞에 세워 두었다. 그 구조물을 통과하면서 굴절된 주황색, 파란색, 빨간색 광선이 관람객에게 투영된다. 길릭의 말에 따르면 패널들은 "그림자의 색을 변형시키는 어른거리는 물체를 투사"하여 중요한 '잔상 효과'를 남기며 '매우 희미하게' 움직인다.[17] 따라서 이것은 결코 드러난 그대로가 아니다. 길릭의 설치작품에 관련된 책들과 사운드, 영상 요소들도 이와 비슷하다고 볼 수 있다. 선반 위에 두거나 그냥 마루 위에 던져 놓은 듯한 그것들은, 관람객들이 익히 알고 있던 작품에 대한 생각과 다른 모습이다.

회화와 조각이 모두 건축의 본질적인 결과물로서 실질적인 표현 작업을 수

1 John Ruskin, 'The Decorative Arts'(1859), *The Two Paths*, London 1956, p.74

2 위의 책.

3 Oscar Wilde, 'The House Beautiful'(1882), *The Collins Complete Works of Oscar Wilde*, London and New York 2001, p.916.

4 위의 책.

5 위의 책.

6 James Abbott McNeill Whistler, *The Gentle Art of Making Enemies* (1890), New York 1967, p.138.

7 Adolf Loos, 'The Poor Little Rich Man'(1990), *Spoken into the Void: Collected Essays 1897-1900*, London and Cambridge, Massachusetts 1982, p.126.

8 Henri Matisse, *Matisse on Art*, ed. Jack Flam, revised ed., Berkley 2001, p.110.

9 Dan Graham, 'Art as Design / Design as Art', *Rock My Religion*, Cambridge, Massachusetts, and London 1993, p.215에서 클래스 올덴버그의 말을 인용함.

10 Frank Whitford, *Bauhaus*, London 1984, p.116.

11 위의 책.

12 Joop Joosten, 'Painting and Sculpture in the Context of De Stijl', *De Stijl 1917-1931: Visions of Utopia*, exh. cat., Walker Arts Center, Minneapolis 1982, p.57에서 테오 반 두스부르흐의 말을 인용함.

13 위의 책, pp.184-185.

14 Clement Greenberg, 'Review of the Peggy Guggenheim Collection', *The Collected Essays and Criticism*, ed. John O'Brian, vol.1, Chicago and London 1986, p.140.

15 Hélio Oiticica, 'Color, Time and Structure(21 November 1960)', *Helio Oiticica, Barcelona*, 1992, p.34.

16 Daniel Buren, 'The Function of the Studio', *October: The First Decade: 1976-1986*, eds. Joan Copjec, Douglas Crimp, Rosalind Krauss, Annette Michelson, Cambridge, Massachusetts, and London 1987, p.204.

17 Liam Gillick, 'The Semiotics of the Built World', *Liam Gillick: The Woodway*, exh. cat., Whitechapel Art Gallery, London 2002, p.82.

행하지 않는다고 해도 건축과 어우러질 가능성은 무궁무진한 방식들로 이루어질 수 있다. 클림트가 호프만과 그랬듯이 미술가가 건축가와 작업을 하든 안 하든, 또는 마티스처럼 기존의 인테리어와 대화를 시작하든 안 하든 간에 근대미술과 현대미술이 인테리어를 지향하는 것은 반박할 수 없는 문제다. 환경미술 작업을 마감할 때면, 올덴버그와 플뢰리 같은 작가들은 조각과 회화 양자로부터 불러온 요소들을 합치면서 자신들만의 공간을 창조해내려는 욕망을 드러낸다. 형식적이라기보다는 이데올로기적인 방식으로 미술관의 맥락을 *11* 집어내는 것은 바로 이 점 때문이다. 이에 반해 길릭처럼 자문 역할을 하든, 반 두스부르흐처럼 반 에스테렌과 함께 동등한 파트너의 관계를 맺든, 그들은 건축가들과 대화하면서 모든 변수들을 통찰하는 온전한 환경미술을 창조하려고 애썼다. 어떤 식이든 동시성의 개념은 실제로 그 자체에 녹아든다. 분명히 이 작가들이 하지 않는 유일한 일이란 고유한 개념의 건축을 실제로 만드는 것이다.

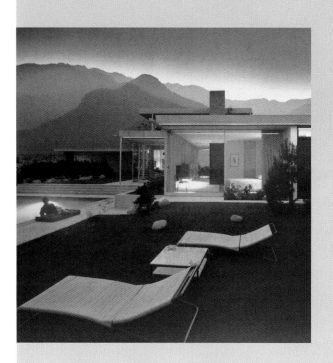

Architecture 건축

4

현대미술 작가들은 건축의 두 가지 원칙적 유형의 생산, 즉 고정성(the fixed)과 이동성(the mobile)에서 탁월함을 보여 왔다. 전자는 특정한 곳에 위치한 반면에 후자는 그렇지 않다. 그후 이 두 범주는 유리나 금속 같은 깔끔한 소재를 적용하는 일명 깔끔한 바우하우스 스타일과, 나무와 싸구려 플라스틱의 불협화음을 당당하게 여기며 관습에 얽매이지 않는 쉰들러(R. M. Schindler, 1887-1953) 스타일로 파격적으로 나뉜다.

댄 그레이엄과 같은 이들이 발전시킨 초기 미술 및 건축에 대한 논의에서는 바우하우스 스타일이 중요한 위치를 차지했던 반면, 쉰들러 스타일은 호르헤 파르도 세대의 작가들에 의해 최근에 재발견되었다.

그레이엄의 파빌리온은 여러 가지 건축적 관계들을 한데 묶는 좋은 출발점이 되었고, 탄탄하게 짜여지고 정확하게 실현되는 일련의 시나리오로 이들을 구성했다. 각 시나리오는 국제주의 양식(International Style)이 실내와 실외 사이의 관계를 투명하게 보여주어 건물의 내부 메커니즘을 외부로 노출시키는 수단으로서 유리의 활용 방안을 연구했고, 이로써 건축에서 진정한 민주적 형태를 만들어냈다는 것을 전제로 하고 있다. 그레이엄은 1979년에 쓴「건축에 관련된 미술/미술에 관련된 건축」이라는 글에서 다음과 같은 추론을 내놓았다.

"유리는 보는 이로 하여금 눈에 보이는 것이 액면 그대로라는 착각을 하게 만들었다. 이를 통해서 사람들은 그 회사의 기술적인 흐름과 그 건물 구조의 기술공학을 본 것이다. 지금껏 유리의 명백한 투명함은 허위로 객관화된 실체일 뿐 아니라 역설적인 위장이었다. 여기에 적용된 실질적인 기능은 자기 충족의 힘을 집중하고 은밀하게 정보를 통제하는 것이었다. 다만 건축의 전면부가 전적으로 개방성을 띠는 듯한 인상을 주었을 뿐이다."[1]

그레이엄을 특별히 주목하게 된 것은, 어떻게 미스 반 데어 로에(Mies van der Rohe, 1886-1969)와 같이 독일의 바우하우스에 근거를 두었던 국제주의 양식의 대표적인 인물들이 미국으로 망명한 뒤에 반사 유리를 적용하면서 그 동안 자신들이 소재 개발에 대해 가졌던 최초의 동기를 뒤엎어 버릴 수 있었는가 하는 점에서였다. 반사 유리를 사용하는 것은 마치 거울처럼 공적 공간을 다시 반사시켜서 내부의 사생활을 보장할 수 있게 함으로써 재료의 투명성을 왜곡시키므로 한층 더 기만적이다. 1954-1958년에 건축된 미스 반 데어 로에의 시

미스 반 데어 로에
시그램 빌딩, 뉴욕.
1954-1958.

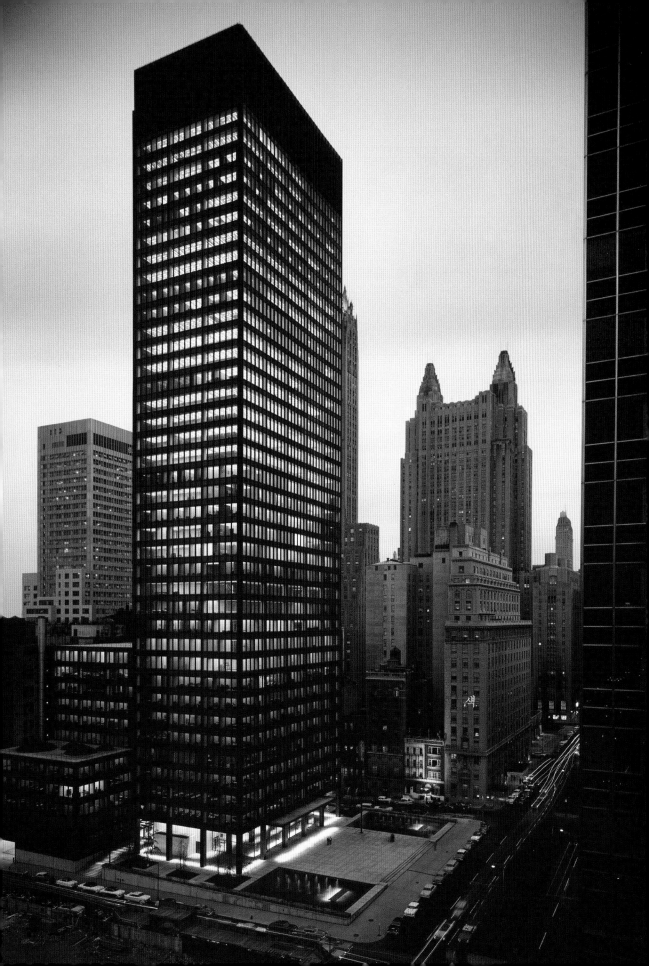

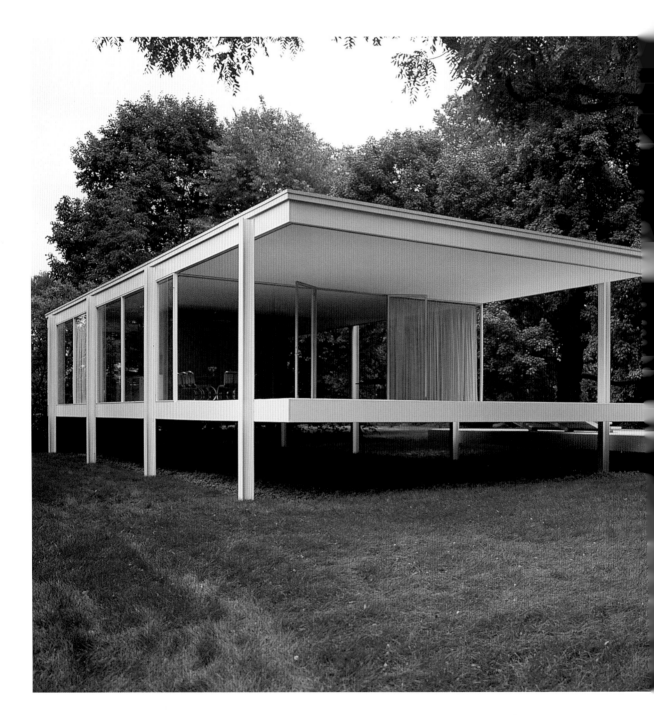

댄 그레이엄
〈교외 주택의 변형〉
1978.
메리언 굿맨 갤러리,
뉴욕.

그램 빌딩처럼 강철과 유리로 지은 멋들어진 이 제국은 금빛이나 구릿빛 계열을 사용해 행인들의 눈을 한층 어지럽게 하는 효과를 내고 있다.

여러 도시에서 그런 건물들이 유행하는 것에 대해, 그레이엄은 1976년에 그의 첫번째 파빌리온인 〈공공 장소/두 관객(*Public Space / Two Audiences*)〉을 설치해 이에 대응했다. 소리가 나는 유리판과 양면 거울로 된 유리판이 공간을 나누었다. 유리 칸막이는 관람객들에게 다른 쪽 유리벽으로 보이는 다른 관람객의 행동을 보고 관찰하는 가시적인 창으로 제시되었다. 관찰될 수는 있지만 들을 수는 없는 관람객들은 원래 관람객의 표면적인 행동의 '거울'이 되었음을 유추해 볼 수 있다. 동시에 양면 거울로 인해, 그 공간에 있는 사람들은 다른 이들을 보는 것에 참여한 고정된 몸으로서 자신을 관찰하게 된다. 관람객들이 다른 관람객의 이미지뿐 아니라 자신의 이미지에 대해 갖는 복잡한 관계는, 거울에 비친 이미지가 유리에 또다시 비치면서 반복된다. 그레이엄의 연구 결과에서 보자면, 특별히 유리를 사용함으로써 그 효과는 파빌리온의 사회적 심리적 효과들을 가시적으로 보여주었다.

그레이엄은 그러한 실험을 일상생활에 적용하기 시작했다. 1978년 작품인 〈교외 지역의 치과(*Clinic for a Suburban Site*)〉가 한 예다. 언덕 위에 이층 구조로 된 이 계획안은 길에서 보면 파빌리온 같은 구조물의 꼭대기만 보이도록 했다. 이 치과는 투명 유리가 한 면을 차지하는 전면부에 대기실과 진찰실을 두었고 유리로 된 미닫이문으로 두 공간을 나눈다. 진찰실의 한쪽 끝은 거울이어서 방과 바깥에서 일어나는 일이 모두 비친다. 그레이엄에 따르면, "〈교외 지역의 치과〉에서 거울의 배치는 내부 공간에 있는 관찰자나 건물 외부에 있는 관찰자에게 자신이 응시하는 위치와 다른 이들이 응시하는 위치를 볼 수 있게 해준다."[2] 게다가 국제주의 양식의 유리 사용에 대한 반응으로 표현되는 방식에 의해 그 작품은 "서로 분리되고 자연으로부터도 분리된 사회적인 공간의 전면을 보여준다."[3]

같은 해 그레이엄은 〈교외 주택의 변형(*Alteration to a Suburban House*)〉에서 교외 주거지역의 유리 벽체로 조사범위를 확대시켰다. 그 모델은 목장 스타일의 고전적인 교외 주택을 보여준다. 전면부를 잘라내고 그 대신 대형 투명 유리판으로 막았다. 집이 불안정해 보일 만큼 길게 절반을 나누고 거대한 거울을 유리와 똑같은 폭으로, 그와 평행한 위치에 나란히 두었다. 그것은 텔레비전과

미스 반 데어 로에
판즈워스 하우스
1946-1951.

주방으로 꽉 찬 앞쪽 방 실내가 거리에서 보이게 하는 효과를 내기 위한 것이다. 또한 거울에 반사된 거리의 모습을 집 안에서 볼 수도 있다. 사적인 것을 공적으로 만들 뿐 아니라 거울을 통해서 공적인 것이 사적인 영역에 비치는 것이다. 한때는 분리되었던 공간이 그 집에 사는 사람과 행인 모두의 이미지가 동일한 면에 투사되면서 한데 뒤섞이고 있다. 그러나 이것을 모델로 제시했을 때 엉뚱한 일이 벌어졌다. 그레이엄이 군이 「스타 워즈」(조지 루카스 감독의 1977년작)에 나오는 등장인물의 모형을 집주인과 행인 역으로 세워 둔 것이다. 「스타 워즈」는 〈교외 주택의 변형〉과 같은 시대에 나온 블록버스터 영화이기도 하다. 핸 솔로와 레아 공주의 이미지가 거울에 뒤섞이면서 그레이엄이 미스 반 데어 로에에 대한 비평을 표출하게 되었을 때, 고급 이론과 대중문화 사이의 만남을 이보다 더 풍부하게 이루어낸 적은 없었다.

〈교외 주택의 변형〉에서 그레이엄은 도시의 마천루보다 미스 반 데어 로에의 판즈워스 하우스(Farnsworth House, 1946-1951, 일리노이 주 플래노 소재)와 같은 개인주택을 더 참고했다. 그레이엄의 모델에서 전면부를 대신한 유리판은 미스 반 데어 로에 건물의 전면부에서 따 왔다는 느낌을 받게 된다. 미스 반 데어 로에와 대화를 이끌어내는 식의 접근은 집주인의 사생활을 보장하는 개인주택을 외딴 정원 속으로 물러나게 한 점에서 높이 평가된다. 이러한 점도 거의 전체가 유리로 되었기 때문에 필요한 전제 조건이었다. 이 방식에서 사적 공간과 공적 공간의 새로운 장애물(이 경우에는 공원의 주변 지역이 해당된다)이 생겨나면서 투명성에 관한 수사법은 이 건축가에 의해 다시 한번 좌절된다. 미스 반 데어 로에 이외에도 〈교외 주택의 변형〉은 같은 시기에 로버트 벤투리(Robert Venturi, 1925-)가 했던 프로젝트들을 인용하기도 했는데, 그는 주변의 토속적인 건축을 반영했고 따라서 그것에 거리를 두기보다는 대화를 시도하려 했다.

그레이엄의 모델들과 이와 함께 형성된 관계성은 그레이엄이 그 동안 보여준 작업들 못지않게 혁신적이었다. 최종적인 그의 작품은 유리, 오로지 유리였는데, 미스 반 데어 로에에게는 비판적이었던 그것이 그레이엄에게는 승리의 찬가가 된 것이다. 약간의 예외가 있었는데 흥미롭게도 이것들은 그레이엄이 그 파빌리온들을 실용화 단계—수영장이라든가 스케이트보드 전용공간, 다리 같은 것들—로 추진할 때 일어나곤 했다. 가장 성공적인 사례는 1998년의 카페 브라보(Café Bravo)라 할 수 있다. 이는 베를린 거리의 두 건물 사이에

위치한 구조물로서 다양한 형식의 양면 반사 거울로 마감되었다. 카푸치노가 어디에서나 그저 그런 카푸치노이겠지만 이 카페에서는 다르다. 똑같은 행위에 다른 이미지들을 사용한 멋진 설치를 사람들에게 선사함으로써, 그레이엄은 가장 평범한 경험을 정말로 변화무쌍한 즐거움으로 바꾸어 놓았다.

이전의 사례와는 매우 다른 이 마지막 지점은 쉰들러의 건축이 현대의 실용성을 위한 출발점으로 삼을 만하다. 쉰들러는 국제주의 양식의 일원—어디서나 구할 수 있는 기성복을 입고 전문직에 어울리는 구두를 신기보다는 옷깃을 세운 실크 셔츠와 샌들을 착용하는 등 특이한 기질의 소유자이긴 하지만—으로 먼저 떠올리게 되는 인물이었지만, 그가 귀화한 로스앤젤레스에서는 그런 면모에서 곧장 일탈하게 되었다. 여기서 중요하게 볼 긍정적인 측면이 한 가지 있다. 어떤 근대건축가도 지역의 특성과 그것이 지닌 지역성에 대해 그토록 민감하게 반응을 보였던 적이 없었던 것이다. 쉰들러는 특정한 장소에 맞추어 특별한 공간을 만든다는 철학을 지지하면서, 국제주의 양식에서 좀더 대중적인 동료들이 채택했던 바로 그 일반적인 양식의 개념을 비켜 갔는데, 이러한 사실은 그의 작업이 자신의 인생에서 크게 오해받을 만큼 확장되었음을 보여주는 표식이었다. 그는 이따금씩 국제주의 양식을 신랄하게 비판하기도 했다. 그는 1934년에 쓴 「공간 건축」이라는 글에 이렇게 적고 있다.

"기둥과 아키트레이브(architrave, 고전 건축에서 기둥이 떠받치는 장식 부분인 엔타블러처를 구성하는 세 부분 중 가장 아래에 위치한 장식―역자), 코니스(cornice, 엔타블러처의 맨 윗부분을 장식한 것으로, '처마돌림띠' 또는 '수평돌림띠'라고 불린다―역자)의 형태에 대한 고전적인 형식은 강철 기둥과 수평 난간, 모퉁이 창의 정형화된 어휘로 대체되고, 밀림 속이든지 빙하 위든지 어디에나 모든 것이 균등하게 사용된다."[4]

쉰들러는 여기서 특히 그 양식의 수많은 대표적 인물들이 장소에 대한 인식을 거의 하지 않은 채 같은 건물만 거듭해서 짓는다는 점을 재치있게 밝히고 있다. 미스 반 데어 로에는 건물을 설계할 때 그것이 어느 도시에 있든지, 또 어떤 목적을 갖고 있는 건물이든지 늘 똑같은 기초 계획을 반복해서 전개해 나갔다. 말하자면 그것은 그가 작업하기를 즐긴 독립적인 사물들이었던 셈이다. 십 년

뒤 쉰들러가 미스풍(Miesian)의 유리 건축을 겨냥해 비평의 강도를 높인 글은 이 점을 적절하게 설명해 준다. 그 글에는 건축에서 빛을 능숙하게 사용할 때만 이 숭배의 대상으로 등극할 수 있고 "현재의 맨유리벽은 반투명한 빛의 막으로 발전할 때 그 권력이 완성될 것"이라는 주장을 담고 있다.[5] 빛은 쉰들러에게 너무나 중요해서 공간이 빛으로 넘치는 것만으로는 충분치 않았다.「공간 건축」 같은 그의 글을 참고한 건축가라면, 이 점을 정확하게 고려했을 것이다.

쉰들러는 건물의 형태적 특성을 그 장소에서 끌어왔는데, 말하자면 의뢰인 들이 값을 지불한 토지와 그들이 그곳에서 생활하면서 떠올린 의외의 생각들 이 지닌 특징에 따라 신중하게 변경한 것이다. 자연스런 'L' 자 모양의 평면을 사용하는 식으로 그가 고집한 기본적인 교의(敎義)가 존재하긴 했지만, 필요 에 따라 확장하거나 발전시키기도 했다. 1950년에 지은 캘리포니아 웨스트우 크의 티쉴러 하우스(Tischler House)가 바로 그러한 예다. 그 집은 삼층 규모로 되어 있는데, 맨 윗층은 중앙 거실로 사용하고 벽돌로 된 난로가 딸린 식사 공 간과 합쳐져 있다. 그 방은 모든 것이 예사롭지 않다. 전통적인 형태의 지붕과 파란 섬유유리 재질의 골판에서부터 화덕을 둘러싼 대형 알루미늄판에 이르 기까지 구석구석 기발한 형식으로 되어 있다. 이것이 쉰들러식 장식이다.

이러한 쉰들러의 성향은 미스 반 데어 로에뿐만 아니라 한때 그가 함께 일했 던 건축가 리처드 노이트라와도 첨예하게 대립한다. 노이트라가 1946년에 설 계한 팜스프링스의 카우프만 하우스(Kaufman House)와 티쉴러 하우스를 비 교한다면 그보다 더 확실하게 이를 입증할 만한 것은 없을 것이다. 노이트라가 구조를 지지하는 요소로 도입한 가늘고 둥근 철제 기둥은 균형이 잡혀 있고, 주택의 유리벽은 물리적으로 깨지기 쉬운 점을 개선했다. 어느 정도 닫힌 외부 영역이 그 집의 공간을 손님 숙소로부터 분리시킨다. 그리고 굽이치는 황무지 의 경관은 두 공간에 모두 적절한 배경이 되고 둥근 돌들이 마치 수풀처럼 점 점이 박혀 있다. 그 효과는 같은 시기에 만들어진 미스 반 데어 로에의 유리 주 택과도 매우 흡사하다. 유리 주택은 깔끔하게 면을 마무리했고 당당하게 펼쳐 진 파릇한 경관 속에 위치해 있었다. 이 원칙들은 노이트라가 임스 부부를 비 롯한 여러 건축가들과 더불어 주택을 디자인했던 국제주의 양식의 일종의 지 역적인 결실이라고 할 사례연구주택 프로그램(Case Study House Program, 미국 건축사에서 혁신적이었던 프로젝트로, 이차세계대전 이후 주택 건축 붐에 힘 입어 로스엔젤레스 주변 지역에 값이 저렴하면서도 손쉽게 지을 수 있는 서른

쉰들러
티쉴러 하우스.(실내)
1950.
(pp.126-127)

쉰들러
티쉴러 하우스.(외관)
1950.

여섯 개의 주택 프로토타입을 설계한 바 있다―역자)에서 한결 설득력있게 사용되었다. 1945년에 출범한 공모전의 결과인 이 프로그램은, 선정된 근대건축가 그룹에게 가장 엉뚱한 판타지에 빠져들 수 있게 하고, 어떤 면에서는 그곳에 살게 할 기회를 주기 위해 마련되었다. 그 아이디어는, 건축가들이 마르셀 브로이어의 의자에 앉아 평온한 캘리포니아의 경관을 내려다보면서 안락함을 성취하는 영광을 만끽하라는 것이었다. 역시나 여기서 쉰들러는 예외라서, 참석자로 초대받지 못했다.

로스앤젤레스 현대미술관(LA MOCA)에서는 1989년에 열린 한 전시에서 사례연구 프로그램을 재조명했다. 주택을 지을 때 한때 성행했던, 실물을 대신한 가짜 조명과 풍경을 그려 넣은 실내장식은 연극무대 같은 느낌을 주었다. 율리우스 슐만(Julius Schulman, 1910-)이 찍은 화려한 사진의 어느 장면을 연출한 것처럼, 건물이 경관과 그 거주자들 양자와 어우러진 가설무대처럼 설치되었던 것이다. 수많은 미술학도들이 열광적으로 그 전시를 찾았고 그후로 십년 넘게 각양각색의 반응이 펼쳐졌다. 아래의 샘 듀란트(Sam Durant, 1961-)의 글이 그 시작을 장식했을 것이다.

"(로스앤젤레스 현대미술관의 전시는) 나를 포함한 많은 사람들이 20세기 중반의 디자인과 건축에 관심을 갖기 시작하던 때에 열렸다. 그 전시는 디자인에 대한 나의 관심은 물론이고 그것의 철학적 토대와 부수적인 경제, 사회, 정치적 요소들까지 떨쳐 버렸다. 그 전시가 열릴 때 우리가 지금 갖고 있는 세기 중반의 건축에 대한 물신화 시도는 없었다. 사례연구주택에 살던 상당수의 사람들은 그 집을 중요한 건축이라 생각하지 않았다. 그냥 집이었던 것이다. 집주인들은 건축을 보존할 생각이 없었고 오히려 커튼을 달고 카펫을 깔고 주방을 뜯어내어 개조했다."[6]

1995년에 듀란트는 사례연구주택에 대응하는 모델과 콜라주 연작을 선보였다. 〈방치된 집 3(*Abandoned House no.3*)〉은 끔찍한 화재로 피해를 입은 전형적인 사례연구주택을 보여준다. 유리는 박살났고 벽은 꺼멓게 그을렸고 구석구석이 불에 타서 바스러질 지경이다. 〈방치된 집 4〉는 더 운이 나빴다. 지붕은 잘려 나갔고 벽은 완전히 난자당했다. 듀란트의 관점에서 그 모델들은, "빈약하게 지어져서 파괴된" 것이고 "단순히 관심을 끈 건축에 가한 피해의 알레고

129

리"로 상징된다.[7] 그의 몽타주는 보기 흉하다. 슐만의 사진을 복사해서 만든 그 몽타주는 사진가의 명성에 대한 작가의 불쾌감을 반영하고 있다. 슐만은 사례연구주택을 깔끔하고 깐깐한 정형화된 형식으로 촬영하여 번드르르한 라이프스타일의 이미지를 연출했었다. 〈드러난 한패거리(*Known Associate*)〉에서는 어느 거만한 오토바이족(Hells Angel)이 조잡한 이미지의 그 집들 가운데 문 앞에 서서 손동작으로 욕설을 하고 있다. 또 다른 이미지는 비슷한 인물이 의자에 앉아 쉬면서 마리화나를 피우고 있는 모습을 담고 있다. 이 작품들을 통해서 듀란트는 이렇게 말한 바 있다. "이 콜라주는 세기 중반의 디자인에서 한층 눈에 거슬리는 측면에 대해 부조리하고 험악한 비평을 발표하는 한 가지 방법이었다. 나는 억눌림의 회귀처럼, 가난한 백인 파티광들(partiers)과 장식적인 가구가 참패한 것을 보았다."[8] 혼란이 만연하게 되고 모더니스트의 꿈은 사례연구주택이 그칠 줄 모르는 파티, 반달리즘, 화재에 시달리는 악몽으로 변한다.

　사례연구주택에 대한 파르도의 반응은 한층 더했다. 1994년에 그는 예술가 시리즈를 출판할 때 곧잘 개입했던 열 명—그래픽 디자이너와 인쇄회사에서 제본하는 사람과 그 책을 보급하는 갤러리스트들에 이르기까지—의 제안에 응해 건물의 평면도를 담은 접지책(foldout book)을 디자인했다. 『십인 십책(*Ten People Ten Books*)』이라는 제목이 딱 어울리는 이 책에는 책을 산 사람이 언

샘 듀란트
〈방치된 집 2〉 1995.
블럼 앤드 포,
로스앤젤레스.

제든지 원하면 만들어낼 만한 건축 평면도가 실렸다. 사 년 후, 파르도는 로스앤젤레스 현대미술관으로부터 약간의 지원을 받아 그 도면 중 하나를 실현시켰다. 현대미술관은 전시 프로그램의 일부로 〈해안도로 4166(*4166 Sea View Lane*)〉을 의뢰했다. 집이 완성된 뒤에 관람객들에게는 공개하지 않았고, 작가가 들어와 살았다.

　〈해안도로 4166〉은 로스앤젤레스의 마운트 워싱턴에 있는 경사진 언덕에 세워졌다. 처음에 파르도가 정

샘 듀란트
〈드러난 한패거리〉
1995.
블럼 앤드 포,
로스앤젤레스.

호르헤 파르도
〈해안도로 4166〉
1998.
현대미술관 프로젝트,
로스앤젤레스.

호르헤 파르도
〈해안도로 4166〉
1998.
현대미술관 프로젝트,
로스앤젤레스.

원을 정성껏 관리했지만, 이제는 초목이 그 집의 창문 없는 외벽을 뒤덮었다. 'U' 자 모양의 안뜰에 들어서야 그 집의 실내가 조금씩 드러나기 시작한다. 화장실과 침실을 비롯한 모든 것은 유리창으로 둘러싸여 있다. 한쪽에는 안뜰과 집을 올려다보는 위치의 바닥면에 묻힌 작가의 스튜디오가 있다. 다른 쪽에는 입구가 있다. 실내로 들어서면 복도가 방문객을 유도해 화장실부터 침실, 주방, 마침내 실질적인 생활공간까지 수많은 이벤트인 양 하나씩 드러나는 일련의 방들을 만나게 한다. 여기서부터 방문객은 커다란 창을 통해 펼쳐진 도시와 굽이치는 풍경 사이로 안개가 낮게 깔린 장관에 빠져들게 된다. 게스트하우스가 체험의 마지막을 장식하는데, 아담한 욕실에 자그마한 창이 뒤뜰로 나 있고 바깥 계단을 향해 열린 문은 뒤편의 길가로 나갈 수 있게 해준다.

그 집의 분위기를 효과적으로 설명하는 글을 쓴 파르도의 친구 프랜시스 스탁(Frances Stark, 1967–)은 명쾌한 문장으로 이를 훌륭하게 묘사하고 있다.

"호르헤 파르도의 최신 조각이자 주거지인 〈해안도로 4166〉으로 스튜디오의 문을 열고 들어갔다. 사무실 같은 분위기였지만 지저분했고, 놀랍게도 커다란 캔버스들과 작업 중인 그림들로 빼곡했다. 발코니도 하나 딸려 있었다. 난 호르헤가 전화통화를 하는 동안 기다릴 겸 발코니로 나갔다. 바다를 전체적으로 볼 수는 없었지만 그래도 해안도로에 어울리는 아름다운 날이었다. 계단으로 곧장 이어진 다른 문으로 스튜디오를 빠져 나왔다. 정문 입구처럼 보이는 곳의 계단 옆에는 책장이 늘어서 있었다. 내가 정문이라고 부른 까닭은 문 오른쪽 유리에 로스앤젤레스 현대미술관 전시에서 명제표로 사용된 '호르헤 파르도 4166'이라는, 비닐 시트를 따서 만든 글자가 붙어 있었기 때문이다."[9]

방문객들이 그곳에서 느끼는 여유롭고 편안한 분위기는 별로 볼품없는 그 집의 특징과 일맥상통한다. 이 점은 노이트라의 디자인과 판이하게 대조를 이룬다. 질적인 면에서 보더라도 내부적인 배치뿐만 아니라 그 위치와 집의 관계에서도 그만한 예를 찾기 어렵다. 노이트라의 팜스프링스 카우프만 하우스는 경관을 틀에 가두고 구별시킨다. 철제 각파이프를 단단하게 부착해 창살을 뚜렷하게 만든 유리창이 이런 효과를 낸다. 〈해안도로 4166〉은 경치를 단순하게 경계짓는 것에서 물러나 그 대신 나무는 비바람을 맞고 관목들도 자라게 내버려 두어 언덕배기와 집이 거의 뒤섞일 만큼 포용하는 방식을 바탕으로 경관과

호르헤 파르도
〈해안도로 4166〉 1998.
현대미술관 프로젝트,
로스앤젤레스.

쉰들러
킹스로드 하우스.
1922.
율리우스 슐만 사진.

밀접한 관계를 유지한다. 그 집이 '비판적 지역주의'의 개념을 지나치게 숭배하는 대표적인 사례는 아니다. 창문도 별로 없고 공간이 균등하게 정비되어 있지도 않는 볼품없는 점이 그렇게 보이게 한다. 노이트라와 파르도가 자신의 건축을 보여주기 위해 의뢰한 사진의 형식은 어떤 것보다도 극단적인 대조를 이룬다. 미술관 전시를 위해 파르도의 집을 대충 찍은 적이 있는데, 그가 부탁한 인테리어 사진은 '생활하고 일하는 공간(live-in-work-in space)'으로 사용함을 보여주는 것이었다. 그림과 융단의 순환적인 장식들은, 가내 수공업에서 전문 기업에 이르기까지 가구 생산 공정의 광범위함만큼이나 각양각색으로 제작된 것이기 때문에 각 방이 어떤 용도를 갖고 있는지 분명하게 드러나지 않는다. 노이트라의 아파트를 찍은 슐만의 이미지들은 그의 틀을 벗어날 수 없었다. 언제나 그렇듯 생기를 느끼지 못할 만큼 한 순간으로 인테리어가 굳어져 버린다. 그 이미지에서 보이는 광택에는 삶의 일면이라고는 찾아볼 수 없다.

소재를 유희적으로 사용하는 것, 즉 공간을 유별나게 연결하고 색을 엉뚱하게 사용하는 것은 모두 쉰들러와 파르도 사이에서 유사한 지점을 형성한다. 티쉴러 하우스보다는, 1922년에 지은 웨스트 할리우드의 킹스 로드 하우스(Kings Road House)와 〈해안도로 4166〉을 비교하는 것이 대화를 한층 흥미진진하게 해준다. 건축 비평가이자 인디펜던트 그룹의 구성원이기도 했던 레이너 밴험(Reyner Banham, 1922-1988)은 이 건물을 이렇게 보았다.

"건물 중 대부분이 나무로 되어 있고 아주 가볍다. 지붕과, 지붕 위의 유리창이 있는 침실 베란다, 그리고 반쯤 가려진 안뜰을 들여다볼 수 있게 하는 미닫이 유리벽 등은 그 디자인이 실제로 드러내고자 한 전부였다. 건축 기법도 전반적으로 뛰어나지만 대단히 즉흥적인 분위기다. 이 모든 것은 고도로 훈련된 명석한 한 유럽인이, 금광의 전설이 아직 스모그에 때묻지 않은 캘리포니아에서 안식을 취하며 얻어낸 신선함을 간직하고 있다."[10]

또한 생활하고 작업하는 공간이자 그의 가족을 위해 지은 킹스 로드 하우스는 새로운 주거생활 양식을 도입했다는 점에서 쉰들러의 가장 도전적인 건물 중 하나다. 비록 그 집이 거실과 욕실의 분리를 도입함으로써 부부의 은밀함을 고려하여 배치했지만, 넓은 공동생활 영역들은 실제로 이들 공간 사이에 놓여 있고, 야전 침구(sleeping baskets)가 침실을 대신하기도 한다. 게다가 쉰들러는

로자리오 성당
모형 옆에 있는
앙리 마티스, 1949.
로버트 카파 사진.
(pp.142–143)

그곳에 그의 사무실도 두었다. 〈해안도로 4166〉과 비교해 형상이나 마감 수단에서 큰 차이를 보이지만 그럼에도 불구하고 둘 다 비슷한 정도로 지역성을 고려하여 비슷한 목적으로 지어졌다.

이에 심취한 평론가들은 그가 '경계를 흐리게' 하고 '각 영역들을 시험하는' 방식에 대해서만 지나치게 반겨서 파르도의 특성을 간과하곤 한다. 디자인과 건축 프로세스에서 핵심적인 측면인 클라이언트와 다른 전문가들의 공동작업은 예술적 권위의 전통적인 개념을 뒤섞어 놓았지만, 궁극적으로 파르도는 그 영역에서 진행된 팀의 성과에 그의 목소리를 풀어내고자 한 것은 아니었다. "솔직히 난 디자인 팀과 더불어 일하기보다는 오히려 디자인 팀을 활용하는 데 관심이 있다. 왜냐하면 나는 이것을 내가 만들고 있는 한 작품으로 보는 것이지 사회적인 공동의 일로 보지 않기 때문이다. 이건 별개의 일이다."[11] 파르도는 자신을 전통적인 관점의 작가로서 인식하면서 다른 인터뷰에서 "나는 건축가로서도 적합하지 않고 디자이너로서도 적합하다고 느끼지 않는다. 나는 그 어느 쪽도 아니니까"[12]라고 말한 것은 의외가 아니다. 실제로 창문이 부족한 외관이라든가 일부 설비들이 겉모양만 갖춘 정도인 내부를 들여다보면 그의 솔직한 발언에 수긍하게 된다. 확실히, 파르도가 건축 도면만 보고 계약했거나 조립식 주택을 레디메이드 차원에서 갖다 놓았을 것이라고 추측하게 되는 그 집에는, 모험을 마다하지 않는 아마추어적인 요소가 있다. 그는 그 어느 쪽도 아니었기 때문에, 그 동안 생소한 매체들과 그것에 연계된 영역들에서 나온 색다른 작품에 재빨리 손을 댐으로써 동시적인 실천의 수많은 경로를 거쳐 폭넓은 역할을 했음에도 불구하고, 결국 사람들이 그에게 흥미를 갖는 것은 전통적인 작가의 창조적 역할뿐이었다. 그래도 파르도가 종횡무진했던 그 모든 것에서 독특한 감각을 발견할 수 있다. 그는 조각을 집이라는 형식으로 표현함으로써 유쾌한 아방가르드의 행동을 보여 왔고 동시에 사람들의 눈길을 끌 만한 것을 창작했기 때문이다. 한편으로 보면 그 작업이 예술과 삶의 진정한 결합을 시도한 도전이긴 하지만, 또 다른 중요한 점은 금상첨화로 파르도가 미술관에서 일부 지원을 받아 자신이 기거할 기가 막힌 집을 갖게 되었다는 것이다.

파르도의 행동은 모더니스트 화가 마티스가 디자인한 건축물인 로자리오 성당(1951년에 완공)과 함께 보면 더 파악하기 쉬울 것이다. 마티스는 성당의 외형에서부터 미사 예복에 이르기까지 이 건물에 관한 모든 면을 관할했다. 성당은 기본적으로 굵은 'L' 자 모양이고 굽이진 부분에 강단을 두고 긴 쪽에는 회

중석을, 짧은 쪽에는 수녀들의 수랑(袖廊)을 두었다. 회중석의 한쪽 벽에는
도자 벽화인 〈성모와 성자(*Virgin and Child*)〉가 가로지르고 있다. 강단 맞은편
벽에는 〈기도처(*Station of Cross*)〉가 있고 그 뒤에는 세번째 벽화인 〈성 도미니
크(*St. Dominic*)〉가 있다. 이 벽화들과 방을 주로 밝혀 주는 것은 〈생명의 나무
(*The Tree of Life*)〉를 구성하고 있는 스테인드글라스다. 이 작품 가운데 여섯 개
는 〈성모와 성자〉 맞은편에 있고 두 개는 강단 뒤에 위치해 있다. 마티스와 파
르도는 디자인과 장식에서 어디에도 구애받지 않는 즐거움을 공유하고 있으
면서도, 각자의 언어는 서로 판이하게 다른 토대에서 나온다. 로자리오 성당
은 도색과 그림으로부터 그 공간적 특징을 얻는 반면, 〈해안도로 4166〉은 조각
적인 형태에서 얻을 수 있는 가능성에 매달린다. 마티스의 성당이 그리스도 수
난상(crucifix)과 같은 조각적인 요소들을 많이 포함하고 있다면, 파르도의 집
은 화가 특유의 요소들로 특징이 나타나는데, 두 건물의 대조적인 감성은 손에
잡힐 정도로 뚜렷하다. 최종 분석에서 파르도의 경우, 그의 감성이 건축에 훨
씬 가깝다는 점에서 더 성공적이라고 할 수 있다. 아마도 마티스는 실제로 콘
크리트 빌딩과 그 세부를 다루는 것에서는 컷아웃 기법과 같은 새로운 방식을
고안해내지 못했을 것이다. 그 결과 그의 디자인은 그 속에 재치있는 벽화와
시선을 압도하는 창문이 놓인 단조로운 상자 모양에서 크게 벗어나지 않았다.
누구보다 큰 격차를 지닌 일을 맡아 그것을 조율해야 했던 마티스가 상대적으
로 더 힘든 일을 한 것은 사실이지만, 파르도는 쉰들러의 '공간 건축'을 발판
삼아 한결 괄목할 만한 위업을 달성하게 된다.

　인디펜던트 그룹의 구성원이었던 앨리슨 스미드슨(Alison Smithson)과 피터
스미드슨(Peter Smithson)은 1970년에 출간한 공동 저서 『평범함과 광채
(*Ordinariness and Light*)』에서 이렇게 추론했다.

"어떤 사람들에게 캐러밴(caravan, 트레일러 하우스와 같은 이동주택 — 역
자)은 20세기다운 기술적인 '집' — 이렇다 할 가구가 없거나, 또는 아예 가구
가 없는 — 이라 할 수 있다. 아니면 몇 마리의 암탉과 함께 어느 곳이든 색스빌
[Schacksville, 이른바 '천막촌'으로, 임시로 지은 주거공간(Shack)이 집단을 형
성한 것을 표현한 조어 — 역자]을 형성하면서 꾸밈없이 사는 사람들도 있다.
캐러밴 안에서는 각자 원하는 대로 살고 있는 사람들을 발견하게 된다. 캐러밴

은 시장이 요구하게 될 '대량생산 주택(Appliance House, 집을 일반 소비재처럼 구입하는 것으로 제시한 개념—역자)'에 가장 근접한 사례인 것이다."[13]

에일린 그레이는 이동주택을 디자인했고, 1930년대에 샤를로트 페리앙은 어떻게 건축가들이 미래의 이동주택에 관계된 쟁점들에 열중하게 되었는지를 입증해 주었다. 그레이의 타원 주택(Ellipse House, 1936)은 사전에 제작된 콘크리트를 선택해 곧바로 표준 골격 위에 조립하는 방식으로 되어 있고, 타원 단면으로 된 각 모듈은 다양한 조합으로 구성할 수 있었다. 그레이는 출입구 부분도 추가했고 공간의 내부 형상에 어느 정도 가변성을 허용하는 모듈식 배관과 부엌 및 수납 시설을 고안하기도 했다. 일 년 뒤에 페리앙이 시도했던 저가의 이동식 조립건축 부품은 등에 메고 옮길 만큼 가벼웠고 따라서 어디에서나 적용시킬 수 있었다. 페리앙과 협력한 엔지니어는 알루미늄으로 마감한 칸막이 패널과 금속 파이프로 만든 프레임 구조를 제작했다. 또한 접이식 이층 침대와 수납장을 겸한 식탁 및 의자를 갖추었다.

현대미술 작가들은 이동주택의 가능성을 두 가지 방식으로 해석해 왔는데, 이 두 가지 모두 앞서 인용한 스미스슨 부부의 글과 관계있다. 첫번째 유형은 안드레아 지텔과 카트린 뵘(Kathrin Böhm, 1969-)이 대표적이다. '대량생산 주택'을 지향하는 이들은 그레이와 페리앙이 품었던 생각에 근접해 있다. 네덜란드 디자인 그룹인 아틀리에 반 리샤우트[Atilier van Lieshout, 욥 반 리샤우트(Joep van Lieshout)가 1995년에 설립했다]가 주도했던 두번째 유형은 이른바 '섹스빌' 미학을 지향했다.

지텔은 〈퍼스널 패널〉에서 익히 보여준 기본적인 미학을 토대로 1995년에 〈A-Z 여행 트레일러(A-Z Travel Trailers)〉라는 제목으로 자동차에 연결해서 끌고 다닐 수 있는 바퀴 달린 아담한 금속제 트레일러를 내놓았다. 1995년 샌프란시스코 현대미술관(SF MoMA)에서 열린 지텔의 작품 전시를 위해 세 팀이 샌디에이고에서 출발해 각각 다른 길을 거쳐 샌프란시스코의 현대미술관에 도착했다. 각 팀은 도중에 필요에 따라 편한 대로 트레일러를 바꾸고 합치기도 했다. 지텔의 부모가 참가한 팀은 캘리포니아 해안선을 따라 1번 고속도로를 달리면서 신혼여행 때 지나왔던 코스를 재연했다. 지텔과 그녀의 파트너는 트레일러에 쿠션을 넣고 분홍 연어빛 천으로 감싼 침대를 추가해 애리조나의 바이오스피어(Biosphere, 지구의 생태계와 유사한 환경으로 건설한 인공 대형 온

에일린 그레이
〈조립식 타원형 주택〉을
위한 디자인. 1937.
영국 왕립건축협회,
런던.

안드레아 지텔
⟨A-Z 여행 트레일러⟩
1995.
전시장 설치 장면.
현대미술관,
샌프란시스코, 1996.

실. 1991년에 여덟 명이 외부와 완전히 단절한 상태로 여기서 이 년간 자급자족하는 실험을 하기도 했다―역자)를 경유해 왔다. 모든 팀은 트레일러의 외관을 똑같이 은색과 시중에서 흔히 구할 수 있는 녹색으로 장식하고 티크를 내장재로 썼다. 미술관에서 전시하기 전에 샌프란시스코의 레저 차량 야영장에서 하룻밤을 보냈다. 이렇게 미술관에서 불과 몇 블록을 두고 있었던 것은 처음이자 아마도 마지막이었을 것이다.

뷤의 〈이동식 무대(*Mobile Porch*)〉는 엔지니어 안드레아스 랑(Andreas Lang, 1968-)과 작가 슈테판 자퍼(Stefan Saffer, 1968-)가 2000년에 함께 생각해낸 것으로, 공공 영역을 돌아다니면서 그곳을 지나는 사람들과 직접 만날 수 있도록 디자인한 작은 구조물이다. 한 장소에 머물러 있는 동안 현장에서 관찰하고 경험한 내용은 뷤에게 가치있는 정보의 출처가 된다. 이는 일상생활의 실제 환경과 그것이 지닌 잠재적인 측면에 관한 정보일 뿐 아니라, 그 작품을 다음 번 다른 장소에 놓을 때 영향을 미칠 수 있는 전략적 측면에도 중요한 정보가 되는 것이다. 그 무대는 굵은 원통형 구조로서 굉장히 다양한 모양으로 변형할 수 있었고, 시장에서부터 회사 건물 앞 광장까지 다양한 장소를 수차례 옮겨 다녔다. 그 구조물을 펼쳐서 든든한 연단을 드러내면 시를 낭송하는 데도 사용되었고 물건을 팔거나 텔레비전을 보거나 점심을 먹을 때도 사용되었다. 설계 자체는 말끔하게 마감했지만 몇 해가 지나서 그것은 세월의 흔적을 고스란히 안게 되었다. 낭만적으로 낡은 것이 아니라 표면의 질감이 몹시 상한 것이다. 이 거친 외형은 사용가치를 다하면서 생긴 상처 자국과 같았고, 이는 이동 무대를 찍은 비디오 다큐멘터리를 통해서 훨씬 더 자세하게 추적할 수 있다.

뷤의 무대와 여러 면에서 공통점을 갖고 있는 '색스빌' 미학은 아틀리에 반 리샤우트가 초기부터 채택해 왔던 것이다. 이동식 건물은 거의 대부분 디자인과 분위기 관점에서 모두 최적의 편안함을 주길 바라는 의뢰인의 뜻에 전적으로 초점을 맞추었다. 올이 굵은 카펫, 부드러운 쿠션, 고급스러운 소재와 강렬한 색의 과다함이 두드러지기도 한다. 1995년에 한 디자이너가 만들어낸 〈조립식 이동주택(*Modular House Mobile*)〉은 전통적인 캠퍼 밴(camper van, 부엌과 침실이 딸린 자동차―역자)에서 끌어 온 것이다. 주거공간 부분의 밝은 노란색과 주황색은 그 유니트에 부착시킨 트럭의 군용 회색과 강렬하게 충돌한다. 그 내부를 보면, 운전석 위에는 더블 침대가 놓였고 가운데는 식탁과 의자가 자리잡은 거실로 할애되었다. 1995년에 제작된 또 다른 이동식 시설인 〈배조

건축

1 Dan Graham, 'Art in Relation to Architecture/ Architecture in Relation to Art', *Graham*, 1993, pp.226-227.
2 Dan Graham, 'Clinic for a Suburban Site', *Dan Graham: Buildings and Signs*, exh. cat., Museum of Modern Art, Oxford 1981, p.33.
3 위의 책.
4 R. M. Schindler, 'Space Architecture'(1934), Judith Sheine, *R.M. Schindler*, London and New York 2001, p.74.
5 R. M. Schindler, 'Notes: Modern Architecture' (1944), 위의 책, p.89.
6 Sam Durant, 'In inter- view with Rita Kersting', *Sam Durant*, exh. cat., Museum of Contemporary Art, Los Angeles 2002, p.57.
7 위의 책.
8 위의 책.
9 Frances Stark, *The Architect and the Housewife*, London 1999, p.28.
10 Reyner Banham, *Guide to Modern Architecture*, London 1962, p.138.
11 호르헤 파르도와의 인터뷰, 전시회 안내문, Centre for Contemporary Arts, Glasgow 2000.
12 Fritz Haeg, 'An Interview with Jorge Pardo', *Commerce, Special Issue on 4166 Sea View Lane*, Summer 2003, p.59.
13 Alison and Peter Smithson, *Ordinariness and Light: Urban Theories 1952-1960 and Their Application in a Building Project 1963-1970*, London 1970, p.115.

**카트린 뵘,
슈테판 자퍼,
안드레아스 랑
〈이동식 무대〉 2000.**

드롬(*Bais-o-Drôme*)〉― 섹스를 즐기는 곳을 뜻하는 프랑스 속어에서 따 온 제목 ― 은 반 리샤우트 스타일의 독신남 침실을 선보였는데, 디자인이 돋보이는 침실로 만들기 위해 그들의 감성을 살려 현대적 유행을 따랐다. 다른 시설에서도 전반적으로 마초 스타일의 건축적 분위기가 나는 것은 당연한 결과다. 시설 내부로 들어가면, '유희 공간'이 방문객을 가장 먼저 기다리고 있다. 이 공간에는 매트리스와 파란색 쿠션이 가득하고, 손 닿기 쉽게끔 벽에 술병을 매달아 놓았으며 머리 위에는 은은한 조명이 비춘다. 그리고 양가죽을 씌운 테이블이 가운데 영역을 차지하고 있으며 침실은 그 시설의 끝에 멀찍이 놓여 있다.

실제 구조물을 제작하는 현대건축의 실무에서, 이동의 개념은 분리되고 겹쳐지면서 수많은 감각들로 분산된다. 그렇지만 몇 가지 뚜렷한 특성들이 존재한다. 그레이엄이 이론적인 시나리오만을 제시하지 않고 기능적인 건축의 일부나마 디자인하게 된 것은 겨우 최근의 일이다. 이러한 행위로 얻는 이득은 기득권을 가진 비평적 프로그램이 구조체로 가시화된다는 것인데, 관람객 입장에서는 문자적인 주장이 아닌 몸으로 체득하여 그 개념을 이해할 수 있으므로 이는 관람 경험에서 더없이 중요한 부분이다. 뷔랭과 같은 일세대 개념미술 작가들처럼, 그레이엄은 설익은 비평적 의제로 시작했지만 시간이 지나면서 정비되어 이제는 번듯하게 제작된 오브제 시리즈로 주장을 펴고 있다. 지속할수록 더욱 빛을 발하는 그 만회(挽回)의 과정은 본질적으로 이러한 모순을 안고 있기도 했다. 아틀리에 반 리샤우트는 개념미술 작가의 비평적 태도를 되풀이하는 것처럼 보인다. 파르도와 지텔, 뵘은 각자 아주 다른 지점에서 출발했고 이것이 바로 서로서로 대립적인 경향인 것처럼 보이게 하는 요소이기도 하다. 따지고 보면 그들은 사용가치를 지닌, 적어도 사용 가능함을 확신할 만큼 잘 디자인된 사물들을 만들어낼 수도 있고, 또한 판매도 가능하다. 이 세 명의 작가는 각각 건축을 자신의 작업에 부분적으로 연계시키고 있다. 파르도는 그가 전시하는 그림과 인테리어, 가구를 그의 집과 통합하고, 지텔은 옷과 가구, 인테리어 작업을 하듯이 이동주택에서도 같은 목표를 추구한다. 또한 뵘은 이동식 무대와 그녀가 디자인한 가구 및 인테리어 사이의 긴장감을 유지한다. 따지고 보면, 신중하게 진행되는 이들의 작업이 모두 동시성의 개념을 각기 다른 방식으로 구현하고 있던 것이다.

Conclusion 결론

동시성 개념은 디자인아트의 핵심 구성요소이다. 미술사에서는 바우하우스와 데 스틸, 러시아 구성주의의 업적을 조명하는 데 주력하고 있지만, 정작 주목해야 할 대상은 소니아 들로네와 같은 그 당시의 인물들이었다. 그녀는 전문적인 역할뿐 아니라 다른 영역들을 한결 자연스레 넘나들었다. 바우하우스에서는, 각 영역들을 섭렵한 대표적인 인물들이 엄격한 통제로 모든 직관력과 흥분된 감정을 구속하려 했다. 데 스틸에서 미술가와 건축가는 칠두칠미하게 자신들의 전문 영역에 경계선을 그었던 탓에 로맨스는 어느 쪽에서도 좀처럼 일어나지 않은 듯이 보였다. 회화를 동반한 인테리어와 회화 그 자체에 관련된 문제들을 해석하려는 반 두스부르흐의 고집과, 그의 제안이 받아들여지지 않았을 때 펄쩍 뛰었다는 것은, 그가 정말로 얼마나 완고했는지를 보여준다. 바르바라 스테파노바와 같은 러시아 구성주의자들은 결국 동시성의 개념에서 방향을 바꾸었고, 그 결과 그녀는 텍스타일 디자인의 실험을 마감하고 정치적인 분위기가 바뀜에 따라 전통적인 정물화로 다시 돌아갔다.

들로네 같은 작가들은 너무도 쉽게 회화와 디자인을 넘나들었기 때문에, 실제로 그들의 실천이 얼마나 급진적이었는지를 간과하기 쉽다. 들로네의 이러한 유연함은, 그녀가 작업한 각 매체의 정확성과 고유한 특성에 대한 그녀의 집요함을 겉으로 드러내지 않아도 무난하게 인식할 수 있게 해준다. 그녀가 미술과 디자인 사이를 오가면서 어느 쪽도 소홀함 없이 열정을 유지했던 방식은 그녀의 생각을 명분있게 해주었고 단순히 겉치레 차원을 뛰어넘을 수 있게 해주었다. 설령 그것이 전부라고 해도 여전히 꽤 매력적이다. 들로네는 자신이 활동한 여러 영역의 작업들이 서로 잘 어울리도록 하면서 또 한편으로는 각 영역의 특성에 대한 정확한 감각을 드러내고자 애썼다. 오늘날 디자인아트의 일정 부분은 그녀에게 빚을 지고 있다고 해도 과언이 아니다.

레이 임스는 더욱 다양한 영역과 역할 사이를 훨씬 더 쉽게 넘나들었다. 디자인을 기반으로 해서 조각과 색채 장식에 손을 대기 시작했는데, 전자는 합판 부목과 회화에서 출발한 합판 가공품으로 그 모습을 드러냈고, 후자는 캘리포니아 퍼시픽 펠리세이즈의 임스 하우스를 위한 '기능성 장식(functioning deco-ration)'을 실현하려 했던 것이다. 그녀는 잡지 표지와 광고의 그래픽 작업, 〈LCW 의자〉를 비롯한 가구, 임스 하우스와 같이 건축으로 나타나는 디자인도 추진했다. 이러한 영역간의 교차 과정과 그로 인해 탄생한 새로운 가치에 대해 언급하기 위해 레이와 찰스가 영화를 이용한 것 역시 놀라운 일이다. 이 자유

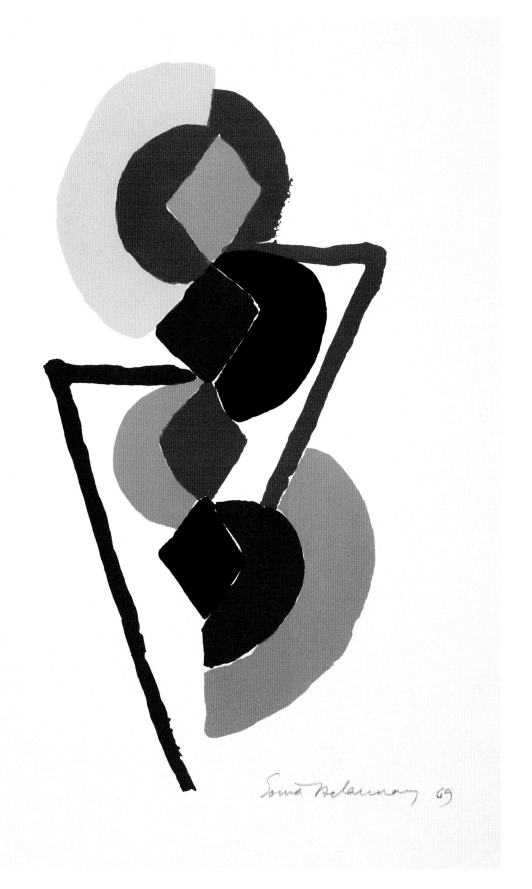

E A *Sonia Delaunay* 69

로움에서 비롯된 창의적인 능력은, 유연한 교류 없이는 상상하기 어려운 임스 부부의 다각적인 활동에서 고스란히 풍겨난다. 그런 까닭에 현대미술 작가들도 이들을 매력적으로 보는 것이다.

들로네든 레이 임스든 미술과 디자인 사이의 관계를 부정했다면 이들은 브리지트 라일리나 도널드 저드처럼 되고 말았을 것이다. 불쾌할 수도 있는 결론이라 해도 이것은 그들의 범위가 애초부터 심각한 한계를 갖고 있었음을 의미한다. 라일리가 디자인에 손대 보려 했던 것은 결코 아니겠지만, 그녀가 마음 먹고 했다면 분명히 그녀의 작업은 더 과감해질 수 있었을 것이다. 마찬가지로 저드가 어정쩡한 태도로 디자인에 접근해 머뭇거리듯이 시도한 것 역시 실현 감각에서 한계를 드러냈다. 저드가 디자인에 대해 좀더 신중했거나 반대로 아예 염두에 두지 않았더라면, 미술과 디자인 두 가지 영역을 혼합하여 실행하는 감각이 좀더 흥미로웠을지도 모르겠다.

들로네와 레이 임스—그리고 호르헤 파르도, 또 그와 같은 세대인 패 화이트(Pae White, 1963-)를 금방 떠올릴 수 있다—가 지나 왔던 경로를 비슷하게 좇아가는 현대미술 작가들은 미술과 디자인의 상호 교류를 활발하게 한다. 화이트는 똑같은 프로젝트를 두고 디자이너로서, 또 미술가로서 작업한다는 점에서 예를 들 만한 인물이다. 그녀가 언제 어떤 입장을 내세울지 분명히 알기 어렵고, 또 그 결과물이 '디자인'인지 '미술'인지도 확실치 않을 때가 많다. 어쩌면 그것이 중요한 점일 수도 있다. 화이트는 미술관에서 요청한 광고와 책 레이아웃을 기획하고, 바비큐 기구 따위의 기능적인 사물과 모빌같이 기능적이지 않은 것을 만들기도 했다. 각 프로젝트는 미술관 체계에 따라 진행되었고 경우에 따라 서로 다른 결과로 나타났다. 잡지에 실리는 광고 한 편은 여러 호 중에서 특정한 한 호에 실리기 때문에 분명한 기능을 갖고 있지만 그것의 미적인 기능은 분명하지 않다. 그러나 화이트는 이 두 기능을 함께 잘 살렸다. 2001년에 캔자스시티에서 열린 켐퍼 미술관(Kemper Museum of Art)의 「반디자인: 예술, 유용성, 그리고 디자인(Against Design: Art, Utility and Design)」전을 위해 디자인했던 전시 도록의 경우와 같이, 화이트는 전시 작가들을 설명하는 디자인을 했을 뿐 아니라 자신도 그 전시의 한 부분으로서 동등하게 소개했다. 유일한 차이점은 그래픽 디자인의 매체를 통해서 그녀가 기여한 바를 표출하고자 했다는 점이다. 화이트의 모빌과 미술관에 더 잘 어울리는 오브제들은 그래픽 작업으로 전개된 것과 비슷한 형식 언어로 한데 모였다. 결과적으로 개별적

패 화이트
『프리즈』에 실린,
베를린
노이거림슈나이더
갤러리를 위한
잡지 광고. 2001.

Have two pieces by Jorge Pardo from 1995, will trade for work by André Cadere.

Call Dave at 323 478-0079 or Jake at 44 20 8983 3878

데이브 뮬러
〈트레이드?〉
2000.
블럼 앤드 포,
로스앤젤레스.

인 것으로 존재할 때보다 더 나아졌고, 상호연계성을 부여하는 방식 덕분에 그녀의 작업은 역동적인 특성을 얻게 된다.

동시성의 개념을 재정비하기 위해서, 파르도는 모더니즘의 주요 지점들로 귀환해 그것이 갖고 있는 순수성과 유토피아적 이념의 수사학을 모조리 비운다. 어떤 이들은 그 결과를 1970년대식 한량(loafer)의 허세 이면에 교묘하게 깔린 약삭빠른 소비주의 감각에서 비롯된 것이라고 생각할 것이다. 그렇지만 어느 정도 잘못 판단한 부분도 있다. 파르도의 작품에서 볼 수 있는 뚜렷한 간소함의 이면에는, 그가 동참하는 각 영역과 전문적인 역할에 민감하게 반응하는 통찰력을 갖추고 있기 때문이다. 물론 그가 결코 그 모든 것에 동일한 노력을 기울인다고 할 수는 없을 것이다. 가만히 앉아서 메타비평적인 반응으로 일관하거나 상업주의가 만연하게 무관심함으로 방치하지 않고, 현실적인 실행의 구조를 의식하는 차원에서 창작의 상업적인 단계까지 참여했던 것은 그의 작업에서 가장 유쾌한 특징 중 하나이다. 파르도의 전임 어시스턴트였던 데이브 뮬러(Dave Muller)는 그의 재치 넘치는 수채화 작품 〈트레이드?(*Trade?*)〉(2000)를 통해 이러한 점을 언급하기도 했다.

1970년대 한량의 기질이 파르도에게 잠재되어 있다는 것은 부인할 수 없다. 따라서 지금이 서론에서 언급했던 「아이스 스톰」으로 결말을 지을 더할 나위 없이 좋은 때인 것 같다. 조 스캔런이 영화와 디자인아트 사이에서의 유추를 논리적으로 확장시킨 것은, 그 논리의 확장과 그 영화의 중심 주제 중 하나인 부부 스와핑 사이에서 좀더 일반적인 유추로 이어질 수 있다. 미술과 디자인 사이의 교류란, 아무래도 이 책의 부제로 제시한 로맨스 정도는 아닐지 모르겠지만 불륜보다는 나을 것이다. 앞 장에서 등장했던 몇 명의 인물을 이 영화의 배역에 대응시킨다면 이 유사성을 확장시켜 볼 수 있다. 첫번째 상관관계로는 벤자민 후드(케빈 클라인이 연기한 남자 주인공)와 저드를 들 수 있다. 후드는 아이들(후드의 딸, 그리고 후드와 불륜을 저지른 이웃집 여자의 아들 — 역자)이 서로 팬티 속을 만지려는 것을 목격하고서 호되게 야단치는데 정작 그는 이웃집 여자와 불륜 관계를 갖고 있었다. 하지만 그녀를 만족시켜 주지 못하자 그 관계도 끝나 버리고 만다. 후드의 예에서 시사하는 바가 많다.

들로네를 포함해서 파르도와 그 밖의 인물들은 여러 영역간의 교류와 각 영역의 전문적 역할 사이의 교류를 공동으로 진행해 오면서, 장식과 꾸밈을 상위의 논제로 두고 있다. 디자인아트의 대표적인 인물들 사이에서 일치점을 찾기

1 John Ruskin, 'The Decorative Arts' (1859), *The Two Paths*, London 1956, p.75.
2 Oscar Wilde, 'The Critic as Art' (1891), Frances Stark, *The Architect and the Housewife*, London 1999, p.18.

는 어렵지만, 다음과 같은 존 러스킨의 글이 이 주제에 비교적 근접해 있다. "당신이 쉴 만한 공간이면 어디든 장식하라." "장식을 사업과 뒤섞어서는 안 된다. 당신이 솜씨를 발휘할 수 있는 것 이상은 안 된다."[1] 러스킨은 장식이 사업에 적합하지 않다고 말한 것이 아니라 오히려 정반대의 입장이다. 장식은 작업장에서 업무 속도를 높이는 배경으로만 쓰기에는 지나치겠지만, 그 대신 긴장을 풀게 하는 환경을 유지시켜 줄 수 있어야 한다. 러스킨이 제시한 깃은, 타당성만 충분하다면 장식은 여유로움을 분명히 보여줄 수 있음을 의미한다. 오스카 와일드는 다음과 같은 의사를 밝히면서 이 논쟁의 국면을 확장시켰다. "솔직히 말해서 예술이 장식적인 것은 예술이 생활에 가까이 있고… 모든 시각적인 예술은 결국 분위기와 감정을 창조하는 하나의 예술이다. 패턴의 반복은 우리에게 휴식을 준다."[2] 그의 말에 따르면 장식적인 예술의 유형은 개인 관람객의 심리 상태에 가장 결정적인 영향을 미친다. 자신의 생기있는 산문체에 활력을 불어넣는, 화려하고 장식적인 미적 환경을 요구한 와일드에게는 바람직한 것이다. 러스킨과 와일드의 장식에 대한 입장을 현대적인 시각에서 다른 방식으로 읽으면, 장식은 가정에 잘 어울린다는 추측도 할 수 있다. 이제 무뚝뚝한 개념미술 즉 디자인과의 관계를 완강히 거부했던 바로 그 예술은 사무실에나 넘겨주어야 할 판이다.

디자인에 관계했지만 이 책에서는 다루지 않은 예술가들과 비평가들도 있는데, 이들 중 누군가를 화두로 삼아 전개하다 보면 전혀 다른 지점에서 끝맺게 될 것이다. 아무튼, 과연 누가 의자 대신 소변기를 바라보면서 시간을 보내겠는가. 의자는 바라볼 수 있을 뿐 아니라 앉을 수도 있는 사물이다. 이는 마티스의 그림에서도 똑같이 적용된다. 작품이 놓인 곳에서 마음의 평정을 찾게 해주는 정도라고 하더라도, 그 작품에서는 은유적인 풍부함을 얻을 수 있다. 따라서 마티스가 은퇴한 사업가를 위한 의자의 예술화에 대해 언급한 이래, 광대한 이데올로기적인 공간에서 많은 논의가 있었음에도 불구하고 그 관계들은 오늘날에도 여전히 규명되지 않고 논의 중이다. 어쨌든 적어도 관람객은 이제 말 그대로 예술 위에 앉을 수도 있고, 예술을 감상할 수도 있게 되었다.

옮긴이의 말

한때 디자인학과가 미술대학에 소속된 점이 문제로 지적되곤 했다. 한국의 디자인이 낙후된 원인이 왠지 미술 영역에서 벗어나지 못했기 때문이라는 일부의 불평은 이와 관련이 있다. 디자인 방법론에 관심이 집중되었던 것도 디자인의 학제가 미술과는 뭔가 다름을 강조하는 방편이었으리라고 생각할 수 있다. 하지만 지금도 여전히 전국의 디자인 관련 학과는 대부분 미술대학에 적을 두고 있다. 그리고 디자인 영역의 정체성 문제도 그다지 민감하게 논의되지 않고 있다. 경계를 내세우는 것이 별로 득이 되지 않는다는 것을 다들 알기 때문이다.

이 책 『디자인아트』에서 피상적으로나마 '디자인'이라는 말과 '아트'라는 말이 나란히 배열된 것을 보면 격세지감이 아닐 수 없다. 디자인과 미술의 차이를 요모조모 따지는 것에 익숙한 터라, 마치 제삼의 영역이 독자적으로 존재할 수 있으리라고는 생각하지 못했던 것이다. 물론 이 책이 그런 중간 장르의 존재를 명확히 밝힌 것도 아니고, 미술과 디자인의 경계 넘나들기를 명쾌하게 설명하고 있는 것도 아니다. 강심장을 가진 이론가라도 책임지기 어려운 일이므로, 저자는 서문에서 '디자인을 수용한 작가'들이 "디자인을 어떤 목적으로 활용하고 있는지" 탐색하는 것에 중점을 두었다고 밝혔고, 사례 연구처럼 작가의 역량과 태도가 빚어낸 긍정적 부정적 결과들을 주제에 따라 정리해 두고 있다. 어떻게 보면 미술과 디자인의 경계를 넘나드는 것은 개인의 역량 문제로 귀결될 수도 있다. 즉 어떤 기준에서 보더라도 훌륭한 작가(예컨대 마티스 같은 이들)는 미술과 디자인, 건축 어느 장르에서건 좋은 평가를 받고 있는 것이다.

그러나 대중성에 초점을 맞춘다는 명목으로 미술가들이 귀여운 이미지나 특정한 재료(심지어 자신의 몸)로 캐릭터를 만들어내거나, 반대로 디자이너들이 기능성을 떠나 예술성을 부각시키는 것에 집중한 나머지 '농담 같은' 작업이 자주 등장하는 이 시점에서, 분명히 짚고 넘어가야 할 이야기들이 이 책에 오롯이 담겨 있다. 남의 언덕이 더 푸르게 보인다는 막연한 동경을 하고 있는 이들에게 서로의 길이 결코 순탄치 않음을 알려 주고 있는 것이다.

한편 저자는 이 책에서 미술가들의 디자인 동네 나들이에 대해 신랄한 어조로 얘기하고 있는데, 어떤 이는 예술적 상상력을 일상의 공간에 맘껏 풀어 보려는 의도에서, 또 어떤 이는 돈벌이를 위한 현실적인 이유로 디자인 활동에 참여한다는 것이다. 이것은 역설적으로 일상적인 디자인이 예술의 옷을 입으

면 프리미엄이 발생한다는 사실을 반증해 준다. 예컨대, 탁월한 역량을 가진 디자이너가 만든 가구라도 예술가가 만든 '작품 같은' 가구와는 엄청난 차이를 지니는 것이다. 물론 창의력과 예술성의 영역이 다를 수도 있지만, 근본적으로 '예술성'에 대한 사람들의 인식이 그런 가치의 격차를 만들어낸다. 저자는 이 점을 집요하게 파고들면서 줄곧 마티스를 기준점으로 삼아 일상 공간과 사물에 대한 예술가 한 명 한 명의 태도를 평가해 두었는데, 놀라움과 함께 통쾌함마저 든다.

저자가 말하는 동시성의 관점에서 보자면, 아티스트든 디자이너든 또는 디자인아티스트든 형식에 맞는 작업의 논리를 분명히 갖고 있지 않으면 비난을 피하기 어렵다. 작가의 명성이 그의 인테리어 작업이나 주문생산 가구의 완결성을 보장해 주지는 않는다는 것이다. 예술가의 부실한 디자인이 소비되는 것은 시장의 논리가 더 큰 이유이지만, 작품(또는 제품) 생산자인 작가의 책임을 묻지 않을 수 없다. 저자가 영화 「아이스 스톰」의 등장인물에 비유했듯이 미술과 디자인의 관계를 로맨스로 표현한 것은 흥미롭다. 아름다운 사랑까지는 아니더라도 상처로 남는 불륜은 아니어야 한다는 정도로 이 표현에 힘을 실어 주고 싶다.

개인적으로 미술관에서 디자인 전시를 기획하는 직업적 관심과 더불어, 당대의 시각문화 전반, 특히 미술과 디자인의 영역에서 폭넓게 활동하는 작가들의 풍부한 작업을 발견하고 싶은 소망이 간절하다. 이런 점에서 시의적절한 이 책의 번역을 기획한 열화당에 감사드린다. 부족한 번역문이 그나마 모양새를 갖추게 된 것은 미술과 건축의 전문 지식에 대해 조언해 주신 박소영 선생님, 인내심을 갖고 원고를 꼼꼼히 살펴봐 준 열화당의 신귀영 님 덕분이다. 지지부진한 번역 과정을 참고 기다려 준 가족의 도움도 빼놓을 수 없다.

일상 공간에서 사람들과 소통하고 싶어하는 예술가와 디자이너들에게, 또 미술과 디자인의 경계에 대해 의문을 갖는 모든 이들에게 이 책이 실마리를 제공해 줄 수 있기를 바란다.

2006. 7.
김상규

더 읽어 볼 만한 책들

Reyner Banham (ed.), *The Aspen Papers: Twenty Years of Design Theory from the International Conference at Aspen*, New York and London 1974.

Herbert Bayer and Walter Gropius (eds.), *Bauhaus 1919–1928*, New York 1938.

Vilém Flusser, *The Shape of Things: A Philosophy of Design*, London and New York 1999.

Scott Burton, 'Furniture Journal: Rietveld', *Art in America*, November 1980.

Sonia Delauney, 'The Inflence of Painting on Fashion Design', *The New Art of Color: The Writings of Robert and Sonia Delaunay*, ed. Arthur A. Cohen, London and New York 1978.

Theo van Doesburg, *Principles of Neo-Plastic Plastic Art*, London 1969.

Liam Gillick, *Liam Gillick: The Woodway*, exh. cat., Whitechapel Art Gallery, London 2002.

Dan Graham, 'Art as Design/Design as Art', *Rock My Religion*, Cambridge, Massachusetts, and London 1993.

Jessica Helfand, *Screen: Essays on Graphic Design, New Media, and Visual Culture*, New York 2001.

Donald Judd, *Complete Writings 1959–1975*, Halifax, Nova Scotia 1975.

Rick Moody, *The Ice Storm*, New York and London 1998.

Bruno Munari, *Design As Art*, New York and London 1971.

George Nelson, *George Nelson on Design*, London 1979.

Paul Rand, *Thoughts on Design*, New York and London 1970.

Alois Riegl, *The Late Roman Art Industry*, Rome 1985.

Ed Ruscha, *Leave Any Information at the Signal: Interviews, Bits, Pages*, ed. Alexandra Schwartz, Cambridge, Massachusetts, and London 2002.

Joe Scanlan and Neal Jackson, 'Please, Eat the Daisies', *Art Issues*, January/February 2001.

Alison and Peter Smithson, *Ordinariness and Light: Urban Theories 1952–1960 and their Application in a Building Project 1963–1970*, London 1970.

Ettore Sottsass, *Ettore Sottsass: Designer Artist Architect*, Zurich 1993.

Oscar Wilde, 'The House Beautiful', *The Collins Complete Works of Oscar Wilde*, London and New York 2001.

사진 제공

Artforum 11
Bridgeman Art Library 23, 51
Cathy Carver, courtesy Dia Center for the Arts 9, 10
Scott Frances © Esto 104
Courtesy of Gagosian Gallery, London 68–69, 70, 92
John Gilliland 30
Haunch of Venison Gallery, London 118, 119, 121
Hulton Archives 46
ICN Rijswijk, Amsterdam, Donation Van Moorsel 88
Courtesy Lillian Kiesler 90
L&M Services B.V. Amsterdam 20040106 24
 bottom, 25
David Lubarsky 60
Magnum/Robert R. Capa 124–125
Robert E. Mates and Paul Katz 67
Grant Mudford 108–109, 110
© Murdoch 18–19, 110
A. Newhart 52
Courtesy Catherine Prouvé 61
Courtesy Regen Projects, Los Angeles 128
© Photo SCALA 89
Courtesy Joe Scanlan 62, 63
Julius Shulman 112–113, 114–115, 122
© Ted Spiegel/CORBIS 27
Ezra Stoller © Esto 80–81, 103
Tate Photography 40–41
The Andy Warhol Museum, Pittsburgh 30
Joshua White, courtesy Blum & Poe, Los Angeles
 2, 138
Woka, Vienna 77

도판 제공

Alvar Aalto © The artist's estate
Richard Artschwager © ARS, NY and DACS, London
 2005
Kathrin Böhm © The artist
John Chamberlain © ARS, NY and DACS, London
 2005
Sonia Delaunay L&M Services B.V. Amsterdam
 20040106
Sam Durant © The artist
Charles and Ray Eames © 2003 Lucia Eames dba
 Eames Office (www.eamesoffice.com)
Todd Eberle © The artist
Sylvie Fleury © The artist
Gelatin © Gelatin
Liam Gillick © The artist
Dan Graham © The artist
Eileen Gray © The artist's estate
Richard Hamilton © Richard Hamilton 2004. All
 Rights Reserved, DACS
Donald Judd © The Judd Foundation
Ellsworth Kelly © The artist
Frederick Kiesler © The artist
Jim Lambie © The artist, courtesy Sadie Coles HQ,
 London
Andreas Lang © The artist
Henri Matisse © Succession H. Matisse/DACS 2005
Dave Muller © The artist
Takashi Murakami © 2003 Takashi Murakami/Kaikai
 Kiki Co., Ltd. All Rights Reserved
Kenneth Noland © Kenneth Noland/VAGA,
 NY/DACS, London 2005
Hélio Oiticica © Projeto Hélio Oiticica
Claes Oldenburg Copyright Claes Oldenburg and
 Coosjie van Bruggen
Verner Panton Courtesy Verner Panton Design,
 Switzerland
Jorge Pardo © The artist
Charlotte Perriand © The artist's estate
Kenneth Price © The artist
Tobias Rehberger © The artist
Aleksandr Mikhajlovich Rodchenko © DACS,
 London2005
Ed Rusha © The artist's estate
Joe Scanlan © The artist
Julius Shulman Copyright J. Paul Getty Trust. Used
 with permission. Julius Shulman Photography
 Archive, Research Library at the Getty Research
 Institute
Stefan Saffer © The artist
Haim Steinbach © The artist
Varvara Stepanova © DACS, London 2005
Andy Warhol © The Andy Warhol Foundation for the
 Visual Arts, Inc./ARS, NY and DACS, London
 2005
Franz West © The artist
Pae White © The artist/neugerriemschneider, Berlin
Andrea Zittel © The artist, courtesy Sadie Coles HQ,
 London

찾아보기

굵은 활자는 도판이 실린
페이지이다.

지은이 알렉스 콜스
(Alex Coles)는
미술비평가로 『아트
먼슬리(Art Monthly)』와
『프리즈(Frieze)』『디자인
이슈(Design Issues)』
등에 연재하고 있다.
편저로 Mark Dion:
Archaeology와
Site-Specificity: The
Ethnographic Turn
등이 있다.

옮긴이 김상규는
서울대와 국민대에서
산업디자인을 전공했고
퍼시스에서 의자를
디자인했다. 프리랜서
디자이너로 활동하면서
디자인과 미술 잡지에
에세이를 기고했으며,
현재 예술의 전당
디자인미술관의
큐레이터로 일하고 있다.
역서로 『사회를 위한
디자인』『드록 디자인,
레스+모어』 등이 있다.

디자인아트
알렉스 콜스 / 김상규 옮김

초판1쇄 발행 2006년 9월 1일
발행인 이기웅
발행처 열화당

등록번호 제10-74호
등록일자 1971년 7월 2일

경기도 파주시 교하읍 문발리 520-10 파주출판도시
전화 031-955-7000 팩스 031-955-7010
http://www.youlhwadang.co.kr
e-mail: yhdp@youlhwadang.co.kr

This edition published 2006 by Youlhwadang Publisher,
520-10 Paju Bookcity, Munbal-Ri, Gyoha-Eup,
Paju-Si, Gyeonggi-Do, Korea
under licence from Tate Publishing

DesignArt
by Alex Coles ⓒ
first published 2005 by Tate Publishing, a division of
Tate Enterprises Ltd, Millbank, London, England
SW1P 4RG

값은 뒤표지에 있습니다.
ISBN 89-301-0195-X